高等职业教育"广告和艺术设计"专业系列教材
广告企业、艺术设计公司系列培训教材

广告图形创意与表现

刘 晨 主 编
赵亚华 副主编

清华大学出版社
北京

内 容 简 介

　　广告需要创意，创意既是广告的亮点，也是广告的灵魂，在当今快速发展市场经济的激烈竞争中，没有创意的广告很难获得成功。本书结合广告创意与图形设计发展的新形势和新特点，针对高职高专院校广告和艺术设计专业应用型人才的培养目标，通过中、外经典广告案例解析，系统介绍了广告创意的常用手法、读图时代广告如何做、广告图形的创意策略与原则、广告图形创意的思维技巧及表现形式，以及在实际应用中如何与民族文化相联系等基本理论知识和技能；并注重体现时代精神、力求教学内容和教材结构的创新。

　　本书结构新颖、内容翔实、案例丰富、叙述简洁、通俗易懂、突出实用性，并采用统一的格式化体例设计。

　　本书可作为高职高专院校广告和艺术设计专业的教材，也可作为广告企业和艺术设计公司从业者职业教育与岗位培训的教材，对于广大社会自学者来说也是一本有益的参考读物。

本书封面贴有清华大学出版社防伪标签，无标签者不得销售。
版权所有，侵权必究。举报：010-62782989，beiqinquan@tup.tsinghua.edu.cn。

图书在版编目(CIP)数据

广告图形创意与表现/刘晨主编；赵亚华副主编. --北京：清华大学出版社，2010.9（2024.1重印）
（高等职业教育"广告和艺术设计"专业系列教材）
（广告企业、艺术设计公司系列培训教材）
ISBN 978-7-302-23110-3

Ⅰ.①广… Ⅱ.①刘…②赵… Ⅲ.①广告—图案—设计—高等学校：技术学校—教材 Ⅳ.①J524.3

中国版本图书馆CIP数据核字(2010)第144398号

责任编辑：章忆文　张丽娜
装帧设计：山鹰工作室
责任印制：沈　露

出版发行：清华大学出版社		地　址：北京清华大学学研大厦A座	
https://www.tup.com.cn		邮　编：100084	
社 总 机：010-83470000		邮　购：010-62786544	
投稿与读者服务：010-62776969，service@tup.tsinghua.edu.cn			
质量反馈：010-62772015，zhiliang@tup.tsinghua.edu.cn			
印 装 者：三河市龙大印装有限公司			
经　　销：全国新华书店			
开　　本：190mm×260mm	印　张：13.25	字　数：314千字	
版　　次：2010年9月第1版		印　次：2024年1月第9次印刷	
定　　价：48.00元			

产品编号：029757-03

Foreword 丛书序

　　随着我国改革开放进程的加快和市场经济的快速发展，各类广告经营业也在迅速发展。1979年中国广告业从零开始，经历了起步、快速发展、高速增长等阶段，2006年全年广告经营额达2450亿元人民币，比上年增长20%以上；2007年全国广告市场经营额收入为3500亿元人民币，比上年又大幅度地增长了40%；全国广告经营单位达143129户，比上年增长了14%，全国广告从业人员超过100万人，比上年增长了10.6%。

　　商品促销离不开广告，企业形象也需要广告宣传，市场经济发展与广告业密不可分；广告不仅是国民经济发展的"晴雨表"，也是社会精神文明建设的"风向标"，还是构建社会主义和谐社会的"助推器"。广告作为文化创意产业的关键支撑，在加强国际商务活动交往、丰富社会生活、推动民族品牌创建、促进经济发展、拉动内需、解决就业、构建和谐社会、弘扬古老中华文化等方面发挥着越来越大的作用，已经成为我国服务经济发展重要的"绿色朝阳"产业，在我国经济发展中占有极其重要的位置。

　　当前，随着世界经济的高度融合和中国经济国际化的发展趋势，我国广告设计业正面临着全球广告市场的激烈竞争，随着发达国家广告设计观念、产品、营销方式、运营方式、管理手段及新媒体和网络广告的出现等巨大变化，我国广告从业者急需更新观念、提高技术应用能力与服务水平、提升业务质量与道德素质，广告行业和企业也在呼唤"有知识、懂管理、会操作、能执行"的专业实用型人才；加强广告经营管理模式的创新、加速广告经营管理专业技能型人才培养已成为当前亟待解决的问题。

　　由于历史原因，我国广告业起步晚、但是发展却非常快，目前在广告行业中受过正规专业教育的人员不足2%；因此使得中国广告公司及广告实际作品难以在世界上拔得头筹。根据中国广告协会学术委员对北京、上海、广州三个城市不同类型广告公司的调查表明，在各方面综合指标排行中，广告专业人才缺乏居首位，占77.9%，人才问题已经成为制约中国广告事业发展的重要瓶颈。

　　针对我国高等职业教育"广告和艺术设计"专业知识老化、教材陈旧、重理论轻实践、缺乏实际操作技能训练等问题，为适应社会就业急需、满足日益增长的广告市场需求，我们组织多年在一线从事广告和艺术设计教学与创作实践活动的国内知名专家教授及广告设计公司的业务骨干共同精心编撰本套教材，旨在迅速提高大学生和广告设计从业者的专业素质，更好地服务于我国已经形成规模化发展的广告事业。

　　本套系列教材定位于高等职业教育"广告和艺术设计"专业，兼顾"广告设计"企业职业岗位培训；适用于广告、艺术设计、环境艺术设计、会展、市场营销、工商管理等专业。本套系列教材包括：《广告学概论》、《广告策划与实务》、《广告文案》、《广告心理学》、《广告设计》、《包装设计》、《书籍装帧设计》、《广告设计软件综合运用》、《字体与版式设计》、《企业形象(CI)设计》、《广告道德与法规》、《广告摄影》、《数码摄影》、《广告图形创意与表现》、《中外美术鉴赏》、《色彩》、《素描》、《色彩构成及应用》、《平面构成及应用》、《立体构成及应用》、《广告公司工作流程与管理》、《动漫基础》等24本书。

　　本套系列教材作为高等职业教育"广告和艺术设计"专业的特色教材，坚持以科学发展观为统领，力求严谨、注重与时俱进；在吸收国内外广告和艺术设计界权威专家学者最新科研成果的基础上，融入了广告设计运营与管理的最新教学理念；依照广告设计活动的基本过

丛书序

程和规律，根据广告业发展的新形势和新特点，全面贯彻国家新近颁布实施的广告法律法规和广告业管理规定；按照广告企业对用人的需求模式，结合解决学生就业、加强职业教育的实际要求；注重校企结合、贴近行业企业业务实际，强化理论与实践的紧密结合；注重管理方法、运作能力、实践技能与岗位应用的培养训练，采取通过实证案例解析与知识讲解的写法；严守统一的创新型格式化体例设计，并注重教学内容和教材结构的创新。

 本系列教材的出版对帮助学生尽快熟悉广告设计操作规程与业务管理，对帮助学生毕业后能够顺利走上社会具有特殊意义。

<div style="text-align:right">

编委会
2010年2月

</div>

Editors 编委会

主　　任： 牟惟仲

副主任：

丁建中　冯玉龙　郝建忠　冀俊杰　李大军　鲁瑞清　吕一中
米淑兰　宁雪娟　石宝明　宋承敏　王　松　王红梅　王纪平
王茹芹　吴江江　徐培忠　张建国　章忆文　赵志远　仲万生

委　　员：

陈光义　崔德群　崔晓文　东海涛　耿　燕　龚正伟　侯绪恩
侯雪艳　华秋岳　贾晓龙　李　洁　李连璧　刘　晨　刘　庆
刘宝明　刘海荣　刘红祥　罗慧武　罗佩华　马继兴　孟　睿
孟建华　唐　鹏　汪　悦　王　霄　王桂霞　王涛鹏　王晓芳
温　智　温丽华　吴香媛　吴晓慧　肖金鹏　徐　改　杨　静
幺　红　姚　欣　翟绿绮　张　璇　赵　红　周　祥　周文楷

总　　编： 李大军

副总编： 梁　露　车亚军　崔晓文　张　璇　孟建华　石宝明

专家组： 徐　改　郎绍君　华秋岳　刘　晨　周　祥　东海涛

Preface 前言

广告和艺术设计作为文化创意产业的核心支柱，在加强国际商务交往、丰富社会生活、拉动内需、解决就业、促进经济发展、构建和谐社会、弘扬中华文化等方面发挥着越来越重要的作用，已经成为我国服务经济发展的重要产业，在我国经济发展中占有极其重要的地位。

广告需要创意，创意既是广告的亮点，也是广告的灵魂，没有创意的广告很难在市场竞争中获得成功。随着全球经济的快速发展、面对国际广告和艺术设计业的激烈竞争，加强广告创意与图形设计教学的思想观念和表现技法的创新、加速广告图形创意专业人才培养已成为当前亟待解决的问题；为了满足日益增长的广告市场需求、培养社会急需的广告创意与图形设计技能型应用人才，我们精心编撰了此教材，旨在迅速提高学生及广告和艺术设计从业者的专业技能与素质，更好地服务于我国的广告事业。

全书共七章，在吸收国内外广告界权威专家多年研究与实践丰硕成果的基础上，以当下读图时代背景为依托，结合广告创意与图形设计的创新性，系统介绍了广告创意的常用手法、读图时代广告如何做、广告图形的创意策略与原则、广告图形创意的思维技巧及表现形式，以及在实际应用中如何与民族文化相联系等基本理论知识和技能；并注重体现时代精神、将理论教学与社会实践结合起来，挖掘深蕴的人文内涵、力求教学内容和教材结构的创新。

本书作为高职高专广告和艺术设计专业的特色教材，结合广告大师的经典之作进行详细分析讲解、以点带面、以案例为引导，对广告图形创意策略、原则、思维方法、表现方法、设计技巧，以及在实践操作中应避免的问题进行提示；同时注重介绍作品的社会文化背景和精神内涵，借以开阔眼界、增长知识、陶冶性情、加强修养，提高学生对事物的敏锐觉察能力、感受能力、认知能力、创造能力，为日后工作打下坚实的专业基础；并注重把传统教材以理论为中心的说教转变为以兴趣学习为中心，充分体现知识性、趣味性、互动性、实用性的编写原则，有效帮助读者取得学以致用的效果。

本书融入广告图形创意与表现的最新教学理念，力求严谨、注重与时俱进，具有结构合理、叙述简洁、案例经典、图文并茂、通俗易懂、突出实用性等特点，且采用新颖统一的格式化体例设计。本书可作为专升本及高职高专院校广告和艺术设计专业的教材，也可作为广告企业和艺术设计公司从业者的职业教育与岗位培训的教材，对于广大社会自学者来说也是一本有益的参考读物。

本书由李大军进行总体方案策划、并组织编写，刘晨主编、并统改全稿，赵亚华为副主编；由中国传媒大学广告学院刘林清教授审定。参加编著的人员有：刘晨(编写第一章、第三章、第四章)，赵亚华(编写第二章、第五章第一节)，刘宝明(编写第五章第二节、第六章第一节)，周文凯(编写第六章第二节)，陈欣(编写第七章第一节)，李妍、李冰(编写第七章第二节)，张玉花、吴琳(编写第七章第三节)，周鹏、马瑞奇、李瑶(编写附录)；华燕萍(负责版式调整)，赵亚华(负责全书图片整理)，李晓新负责本教材课件制作。

在本书编写过程中，我们参阅借鉴、引用了有关中外广告图形创意与表现方面的最新书刊资料，精选收录了具有典型意义的中外广告图形创意作品，并得到有关专家教授的具体指导，在此一并致谢。由于编写时间紧、作者水平有限，书中难免存在疏漏和不足之处，恳请专家和广大读者给予批评指正。

编者

Contents 目录

第一章　什么样的广告能打动消费者 ... 1

学习要点及目标 ... 2
本章导读 ... 2
引导案例 ... 3
第一节　只有不同寻常的广告才能打动人 ... 3
第二节　理解与沟通是永恒的主题 ... 9
第三节　"无利不起早"一个经典的谚语 ... 17
　　一、广告创意的灵魂 ... 17
　　二、广告创意要素 ... 18
第四节　不说别人也知道 ... 22
第五节　做人要厚道 ... 31
第六节　广告要有文化 ... 35
　　一、关于文化和广告文化 ... 35
　　二、广告文化的性质 ... 38
　　三、文化在广告中的体现 ... 38
第七节　食色，性也 ... 43
本章小结 ... 51
思考与练习 ... 51
实训课堂 ... 52

第二章　读图时代广告如何做 ... 53

学习要点及目标 ... 54
本章导读 ... 54
引导案例 ... 54
第一节　时代观念的变革 ... 55
　　一、时代广告观的变革 ... 55
　　二、广告创意人观念的变革 ... 56
第二节　读图时代的受众心理研究 ... 60
　　一、简单化接受心理 ... 61
　　二、选择性阅读心理 ... 61
　　三、从众心理 ... 62
　　四、求新心理 ... 62
　　五、追求审美心理 ... 62
　　六、负效应心理 ... 63
第三节　图形在广告创意中的地位和作用 ... 64
　　一、图形定义 ... 64
　　二、图形传播的起源及变革 ... 65
　　三、广告图形的分类 ... 68
　　四、图形在广告创意中的地位 ... 74
　　五、图形在广告创意中的作用 ... 78
本章小结 ... 79
思考与练习 ... 79
实训课堂 ... 79

第三章　怎么用图说话 ... 81

学习要点及目标 ... 82
本章导读 ... 82
引导案例 ... 82
第一节　简约不简单 ... 83
　　一、简约使主要信息突出 ... 83
　　二、渠道容量的限制决定简约 ... 84
　　三、受众接受量的局限要求简约 ... 84
　　四、构图简约巧用空白 ... 84
第二节　独特的说辞 ... 90
　　一、耳目一新才可以引起注意 ... 90
　　二、迥然不同可以留下记忆 ... 90
　　三、差异是创新的基础与个性的体现 ... 90
第三节　重复的魅力 ... 93
　　一、持之以恒的重复使广告不失效 ... 94
　　二、重复不等于复制 ... 94
第四节　常见的反而不常见 ... 98
　　一、常见不等于"俗" ... 98
　　二、图形通俗化与受众背景 ... 99
　　三、通俗性是一种对等性 ... 99
第五节　不可能的变可能 ... 100
　　一、悖架图形 ... 101
　　二、混维图形 ... 101
　　三、悖意图形 ... 101
第六节　娱乐获得注意力 ... 104
　　一、娱乐无障碍 ... 104
　　二、娱乐常用手法 ... 105
本章小结 ... 114
思考与练习 ... 114
实训课堂 ... 114

目录

第四章 如何表现更好的技巧 ... 117
学习要点及目标 ... 118
本章导读 ... 118
第一节 联想妙用 ... 119
 一、联想是基础 ... 119
 二、联想的定义 ... 119
 三、联想思维 ... 119
 四、联想创意思维的心理机制 ... 120
 五、联想图形的表现形式 ... 121
第二节 想象 ... 132
 一、想象是图形创作的动力 ... 132
 二、想象的分类 ... 132
第三节 同构 ... 136
 一、同构的溯源 ... 136
 二、什么是同构图形 ... 138
 三、同构图形的创作原则 ... 138
 四、同构图形的表现形式 ... 138
第四节 解构重组 ... 148
本章小结 ... 150
思考与练习 ... 150
实训课堂 ... 151

第五章 广告图形的道德伦理与法制责任 ... 153
学习要点及目标 ... 154
本章导读 ... 154
引导案例 ... 154
第一节 广告图形与道德伦理 ... 154
 一、广告图形要内容健康、形式优美 ... 155
 二、广告图形应尊重社会的风俗习惯，尊重不同性别人群的人格 ... 157
 三、广告图形的选用应能深刻揭示本质，透彻剖析事理，精辟地警策 ... 160
第二节 广告图形与法制 ... 162
 一、我国广告图形禁忌 ... 163
 二、图形使用要真实 ... 163
 三、广告图形使用要符合公平竞争原则 ... 164
本章小结 ... 165
思考与练习 ... 165

第六章 民族文化与广告图形 ... 167
学习要点及目标 ... 168
本章导读 ... 168
引导案例 ... 168
第一节 尊重民族文化 ... 168
 一、中国文化的价值观 ... 169
 二、西方文化的价值观 ... 174
 三、广告应以尊重民族文化为根本 ... 174
第二节 民族的才是世界的 ... 175
 一、巧用文化共性 ... 175
 二、立足传统、保持特色 ... 175
 三、理解文化符号差异、使沟通无障碍 ... 176
 四、跨文化整合，本土化实施 ... 178
本章小结 ... 179
思考与练习 ... 180
实训课堂 ... 180

第七章 创意及其流程 ... 181
学习要点及目标 ... 182
本章导读 ... 182
第一节 理解创意 ... 182
 一、创意的概念 ... 182
 二、广告创意的概念及理解 ... 182
 三、广告创意的特征 ... 183
第二节 广告公司是如何做的 ... 184
 一、广告公司操作流程简介 ... 184
 二、平面广告创意的一般流程 ... 184
第三节 课堂实战——从创意到完成 ... 187
本章小结 ... 193
思考与练习 ... 194
实训课堂 ... 194

附录 世界著名广告人简介 ... 195

参考文献 ... 199

第一章

什么样的广告能打动消费者

学习要点及目标

- 了解广告创意常用的手法。
- 通过本章经典案例的学习,体会优秀创意的巧妙之处。

本章导读

现代科学研究发现,阳光、空气和水构成了生命,而广告的出现改变了人们固有的生活方式,特别是在我们这个时代,广告如同阳光、空气和水一样成为这个世界中不可缺少的组成部分。这不是危言耸听,而是真真切切的事实。

现在绝大多数的商品都是通过广告的方式接触到顾客,从老百姓牵肠挂肚的住房到平常得不能再平常的方便面,难以计数的商品造就了难以计数的广告。

人们时时刻刻都在面临着广告的无休止的侵扰:上班的路上,街道两旁是层层叠叠的户外广告路牌,汽车穿着时尚的广告外衣在马路中央穿梭着;工作中,接收客户的邮件首先要做的是清理无用的垃圾广告邮件;下班了,城市每个角落都充斥着五颜六色的霓虹灯广告及各类灯箱广告;走进超市、商场,面对的是雪片似的各类打折促销传单以及导购小姐没完没了的商品推介;餐厅里,啤酒小姐走马灯似的向你推荐不同品牌、不同口味的啤酒;即使在家中,信箱里、门缝里总是被塞满了各类直销传单;打开电视想放松心情,可是无论什么节目都会被无数插播广告不停地打断,就算是一部时间不长的影片也会被分成几段无法享受完整的快感;阅读自己喜爱的报纸或杂志,眼中总充斥着各类广告。

网上冲浪,各类网络广告像昆虫般在屏幕上爬行,杀毒软件以能屏蔽广告作为卖点。广告涉及我们生活的所有方面,它不仅会左右你的大大小小的购买决定,还会左右你的情绪、喜好,甚至会左右你的思想、感觉、生活态度与价值观,广告就像一面镜子,映射出芸芸众生的所有梦想、希望、快乐、悲伤……

展望世界,每年全球的广告费高达4000多亿美元,回首中国,广告业是国内发展最快的产业之一。从20世纪80年代以来,国内广告业的年增长速度平均保持在30%以上,远远超过GDP的增长速度,中国也因此成为全球广告业增长最快的国家之一。

综上所述,广告与人的生活息息相关,面对五彩缤纷的广告,我们每天、每周、每月能记住几条广告词呢?据专家统计,电视台每天播出的广告中,一般居民每人最多只收看3%的广告,看后能留下一点印象的只占1%,能在24小时内被记住的仅占0.05%。

在这种现状下,要争取观众记住你的广告并相信其真实性,真是困难至极。基于此,什么样的广告能打动消费者也就成了一个不断争论的话题。其实从广告诞生之日起,有关这个话题的争论就已经开始了,企业家、广告人、学者都从各自角度提出了自己的看法,可谓仁者见仁,智者见智,就如什么是爱情一样,随着时间、年代、思想的变化成为一个永恒的话题。就现代而言,我们就事论事来探讨这一话题。

第一章 什么样的广告能打动消费者

引导案例

霍尔戈·马蒂斯阐释血淋淋的《庄园主》

《庄园主》是世界上著名的三大派戏剧代表之一布莱希特的作品,它讲述了一个血淋淋的悲剧故事,庄园主为自己心爱的女儿请了位年轻英俊的家庭教师,两个年轻人日久生情,但在他们的感情还未发展到爱情的时候,教师便失去了理智,对庄园主的女儿采取了无礼的行为,之后年轻的教师后悔异常,用刀割掉了生殖器。

霍尔戈·马蒂斯受约为这部戏剧设计宣传广告,大师打破常规以完美的视觉语言含蓄地再现了血淋淋的故事,画面是一根香蕉和一条绳索,如图1-1所示。

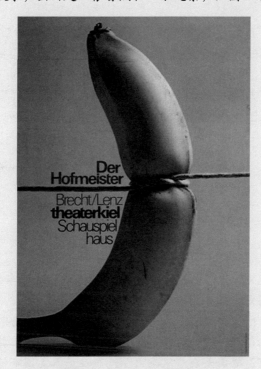

图1-1 《庄园主》宣传广告

香蕉是欧洲公认的男性生殖器符号,以绳索勒住香蕉,表达自残的行为。这幅作品受到广泛的称赞,被认为是对《庄园主》这部戏最佳的阐释。

第一节 只有不同寻常的广告才能打动人

"除非广告源自一个大创意,否则它将如同夜晚航行的船只无人知晓。"这是广告教皇大卫·奥格威的一句名言。每时每刻都强调"创意",是奥格威创立的一条基本原则。他要求主管人员不容许员工提出草率的计划或平淡无奇的广告作品。

在竞争激烈的广告业，接受二流的工作成绩无疑等于自掘坟墓，死路一条。奥格威要求的有"创意"的广告，即是让人耳目一新、看了忘不了的"杰出"之作。他说："要是你想使你的声音超过这一片嘈杂，它必须极不寻常。"对于广告来说，富有创意就显得非常重要了。奥格威所谓的"一片嘈杂"是指在大量平庸、平淡的广告侵扰下，广告受众对广告的一片喧闹之声所产生的厌倦、抵触的情绪。商品社会中激烈的广告竞争造成了感知饱和，大众的信息焦虑已成为广告人日益严重的挑战。因此，这里的"极不寻常"指的是创意要打破常规。

无独有偶，广告大师伯恩巴克警语："如果你要说的和每位说这件事的人所说的一样，那时你就完全失掉了你的冲击力。"的确，生活中常见的一些广告完全印证了他的话：如总忘不了让模特儿甩一甩过分亮丽的秀发的洗发水广告；大秀吃相的方便面广告；以洗澡或者对比别人皮肤来表演的润肤产品广告；无休止重复对白的药品广告；滥竽充数的名人效应广告……

伯恩巴克一贯认为，广告上最重要的东西就是要有独创性和新奇性。因为世界上形形色色的广告之中，有85%根本没有人去注意，真正能够进入人们心智的只有区区15%。正是根据这一无情的数字比例，伯恩巴克才坚持把独创性和新奇性作为广告业生存发展的首要条件。只有这样，广告才有力量来和今日世界上一切惊天动地的新闻事件相竞争。也正是在这一信念的指引之下，伯恩巴克在美国同时代的广告大师之中，能够另辟蹊径，自成一家，拿出令人拍案叫绝的大众"甲壳虫"汽车广告。

案例1-1

大众"甲壳虫"汽车广告

大众汽车公司的德文Volks Wagenwerk，意为大众使用的汽车，标志中的VW为全称中头一个字母。其标志是由三个用中指和食指作出的"V"组成，表示大众公司及其产品必胜—必胜—必胜。德国大众"甲壳虫"汽车在进入美国市场前，已在欧洲市场畅销多年，其优良的品质已得到市场的认同，在美国市场的定价也比其他品牌汽车便宜，但是残酷的事实摆在面前：德国大众"甲壳虫"汽车在进入美国市场的整整十年期间，一直受到美国消费者的冷落。

究其原因，原来在第二次世界大战之后一直到20世纪五六十年代，美国始终是全球的汽车王国，想要在这个汽车王国挤占一席之地，绝非易事，当时的美国人偏好大车，美国市场上最流行的是福特、通用等汽车厂制造的一种既大又长，带流线型的豪华轿车；而"甲壳虫"汽车与这些庞然大物相比，看上去很丑陋，马力小、简单、低档，这与当时消费潮流格格不入，所以美国人对小车有排挤心理；另外，还有一个难以排解的政治心理障碍——它曾被希特勒作为纳粹时代的辉煌象征之一而大加鼓吹。

1959年，美国DDB公司接手为"甲壳虫"汽车打开在美国市场的销路进行广告策划，由伯恩巴克大师本人亲自担当指挥，他率领策划小组所有成员到德国大众汽车厂，仔细了解，深入研究"甲壳虫"汽车的生产过程，找出这种车子的一切优点和缺点。经

过深入考察,伯恩巴克认定,这不仅仅是一种实惠的车——价格便宜、马力小、油耗低,还是一种诚实的车子——结构简单而实用,质检严格而性能可靠。

在综合研究的基础上,他们创造了一个新的商品概念:"甲壳虫"汽车是与美国汽车相对抗的完全不同的车子。从这一新概念出发,广告表现采用反传统的逆向定位手法,故意强调自己的缺点,以退为进,正话反说,引出汽车的优点;使用大标题,大图片以及幽默、荒诞等出人意料的表现方法和技巧。他们创作了"想想还是小的好!"、"柠檬(不良品)"、"送葬车队"等系列广告。

案例分析1-1-1

Think small——想想还是小的好

1960年伯恩巴克创作了"甲壳虫"汽车的第一个平面广告。整个广告画面三分之二是空白,没有任何文字,左上角是故意缩得很小的"甲壳虫"汽车的照片,在大面积的空旷对比之下更显其小。标题:想想还是小的好,在表现形式上进行了字体加粗,使其在画面上也相对突出,如图1-2所示。

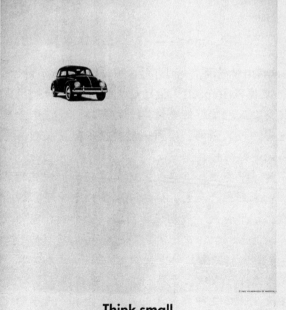

图1-2　Think small——想想还是小的好

标题虽短，对读者却有暗示的意义。这种简洁有力、暗示性强的视觉表现形式，一反同时代汽车广告总是爱用车子为主体的大幅照片的常规手法，鲜明的个性使其在许多同类汽车广告中脱颖而出，强烈地吸引着人们的注意力。广告正文列举事实，具体诉求"甲壳虫"汽车的主要特点及消费利益。以理性诉求的方式，让目标消费者明白：这是一部诚实的好车。

伯恩巴克采取反其道而行之的创意策略和表现手段，首先，巧妙地化劣势为优势，它在不否定大型豪华轿车是好车的同时，以相反的角度确定它的独特优势。小汽车的优势恰恰是大型豪华轿车的劣势，以己之长攻彼之短。在多元化消费的市场环境下，这种创意策略正好击中美国中产阶级以下消费群体的消费需求心理，取得了极好的效果。

其次，"甲壳虫"汽车广告完全打破了消费者的定式思维，即他们平时看到的汽车广告都是直接正面地诉求产品优点和消费利益，都是标榜自己如何的了得，看到的汽车照片是大幅的、精美的、华丽的，而如今出现的照片被故意缩得很小的"甲壳虫"汽车广告，自然耳目一新，而且整个广告很贴近产品个性，有利于产品形象的培养。

此外，"甲壳虫"汽车在消费者的心里很自然地成为小型汽车的代表，极有力地抢占了这一细分市场，塑造了品牌个性。

案例分析1-1-2

Lemon——柠檬（不良品）

伯恩巴克在其创意指南中强调，一则好的广告必须具有三大特性：相关性(Relevance)、原创性(Originality)、震撼性(Impact)。伯恩巴克言道："如果我要给谁忠告的话，那就是在他开始工作之前要彻底地了解他要做广告的商品"，"广告并不能为一个商品创造出优势，它只能传达它。"又强调："你一定要把了解关联到消费者的需要上面，并不是说有想象力的作品就是聪明的创作了。"

伯恩巴克亲自了解"甲壳虫"汽车生产的全过程，从底层的装配工到工程师，他都进行了亲密的交谈。他来到生产车间，仔细观察每一个步骤，如金属的熔化，零件的装配，直至开出生产线。"甲壳虫"汽车设计简洁，保持了朴实的风格，个性化的设计别具特色。

"甲壳虫"汽车速度快、安全且稳重，极为细小的车身缝隙，确保了与外界噪声甚至风声的隔绝；仅凭此点即可表现出世界一流的工艺水准。

在工厂的这么多天里，给他印象最深的是"甲壳虫"汽车的优秀品质。他亲眼见过工厂为避免错误而采取的几乎难以置信的预防措施，感受到工厂投资浩大的检查系统，工厂的高效率能够保证"甲壳虫"汽车以低廉的价格出现在市场上。

广告的主题由此产生，伯恩巴克提出"这是一辆诚实的车"的主题。内容是一位六亲不认的大众公司检查员认为这辆车是不满意的车子，因为在某处有一点儿肉眼看不见的微伤。在原创性上入手，在广告创意上突破常规，与众不同，想人之所未想，发人之

所未发。以柠檬(Lemon，美国俚语有不合格、次品、冒牌货之意)为切入点不说"这是一辆诚实的车子"，而是突破常规地说这是一部"不合格的车"。

广告画面在图形处理上也别具一格，布局简洁，如图1-3所示。

一辆"甲壳虫"汽车呆头呆脑地停在那里，没有美女在旁，也没有别墅衬托。看似朴素的图片却独具匠心，一反当代豪华唯美的创作风格，由此带给人的视觉冲击力和心灵的震撼力却是惊人的。

正如伯恩巴克自己所言："法则是由艺术家打破的；令人难忘的作品永远不可能脱胎于一种模式。"具有冲击力的广告佳作，必然是出人意料、原创力强、与目标受众的利益相关、容易激发共鸣的作品。

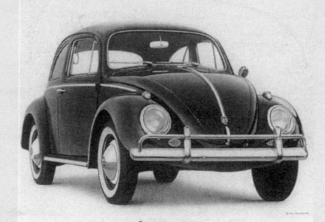

图1-3　Lemon——柠檬(不良品)

案例分析1-1-3

经济曲线想告诉你什么

这幅作品简洁得不能再简洁，如图1-4所示。

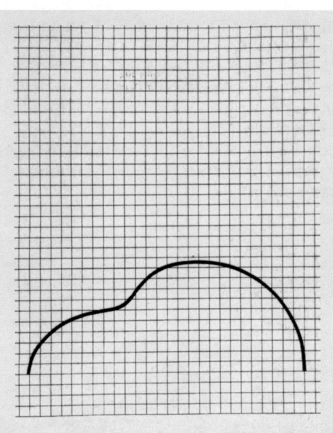

图1-4 经济曲线想告诉你什么

　　以坐标网格为背景，优美简洁的曲线诱导着消费者的视线，经济曲线想告诉你什么？如果你以经济为由，对购买新车举棋不定，或许你该仔细看看购买一部新"甲壳虫"汽车的经济利益。售价便宜，使用的费用低是小车的好处，这对于中低收入的目标家庭来说是很有诱惑力的。看似简单的表现，蕴涵了深刻的内容，关联了消费者的经济利益，指导了受众的消费观。巧妙道出了"人民之车"的好处。

　　这些20世纪60年代的"甲壳虫"汽车广告为大众公司带来了巨大的利润。人们能从中体会到这位超一流的广告大师的高超技艺和独创风格。在"甲壳虫"的滋养下，大众汽车公司迅速从一个默默无闻的品牌发展成为世界知名品牌，并一跃成为欧洲第一、世界第四的汽车公司。

　　直到今天，您还可以在世界许多地方，看到这款风格独特的车型。全球的几代人把大众汽车的"甲壳虫"选为了他们一生中的第一部汽车。从某种意义上讲，"甲壳虫"汽车广告不仅改变了一个汽车公司的命运，而且创造了人类自进入工业化社会之后最富有传奇色彩的品牌。

第一章　什么样的广告能打动消费者

伯恩巴克警语

一、广告没有说服力，不能令人花钱购物，就不算好广告。

二、不破除旧规则、旧公式，崭新的广告没有抬头之日。

三、广告人应创制言之有物、信实的广告信息，担负起社会责任。

四、花拳绣腿，没有销售动机的广告，怎能把商品卖出，令收银机发出回响？

五、广告主题及内容(What to Say)，应该与广告表现手法(How to Say)互相配合，发挥销售作用。

六、经营广告的手法，应适应环境，不断修订。

七、过于天马行空的创作艺术，不可以叫做实事求是的"广告艺术"。

八、比起理性和逻辑，直觉和幻想是今天市场及广告行业的所忽略的行销武器。

第二节　理解与沟通是永恒的主题

　　广告本身是一个过程——说服的过程，当你想出一个东西之后，首先要说服自己，然后要说服你的伙伴，让他们理解你的想法，再说服客户部人员，然后一起去说服客户，最后和客户一起用创意去说服消费者，所以广告就是一个说服的过程，是一个沟通的行业。

　　20世纪80年代的年轻人中曾流行这样一句"理解万岁！"代表了那一代人对于理解和被认可的渴望。理解固然重要，但更重要的是沟通。英国语言学家怀尔德教授在《现代口语英语史》中说，如果把现在的英国人送回到17世纪，就是进行最简单的社交谈话，他们都会感到极端困难。我们会不知道如何见到人打招呼、如何请人帮忙、如何向别人问候；我们不知道如何呵责服务员，称赞孩子；我们会时刻踌躇用什么样的词汇来表达心里的想法。如果我们坚持用自己熟悉的方式说话的话，那么我们很快会感觉到违反了当时的习惯和礼节，我们会显得太亲热、太生硬、太矫揉造作、太拘谨或者太直率，总之我们会出洋相。

　　不同时代的人交流起来有困难，同时代人之间的沟通也未必一定流畅。当韩国女子曲棍球队在雅典奥运会上输给德国队之后，教练金相烈沮丧地说："我再也不愿执教女子队了。我怎么训练她们，我也不能进到她们脑子里去。我告诉她们怎么做，她们总说好好好，没有任何意见。但她们也只是说说而已，做起来完全是另一回事。"

　　这种感慨不只存在于体育界，在我们生活的方方面面都存在，广告也是如此，"酒香不怕巷子深"，这个传统观念的说法是广告业存在的基础。然而，在买方市场和信息爆炸的新时代，广告要能打动消费者，必须以人为本，与受众进行有效的沟通。

　　当今很多的广告都试图说服受众却往往因沟通环节出问题或沟通不到位，遭到消费者的漠视甚至厌烦。大量事实证明：只有从消费者出发，以消费者为中心，才能实现与消费者的有效沟通，广告才能直指人心打动消费者。正如曾有人所言："与目标消费者共鸣，是我们

所有创意的灵魂……"

与消费者对话必须依据对方经验以及接受能力，因地制宜地进行合理沟通。中国革命的胜利就是一个沟通成功的典范，马列主义传到中国并得以迅速传播开来得益于传播者与接受者的良好沟通，从群众中来，到群众中去，学习工农的语言，用他们能接受的方式将马列主义通俗化地进行宣传。

就广告而言要进行换位思考，站在消费者的立场上，了解目标消费群的欲望、兴趣、爱好、价值观念和生活形态等，即在需求层上无条件服从消费者需求的关注点，才能引起消费者共鸣。这一点在沟通过程中至关重要。正如伯恩巴克所言："要尊重消费者，广告不能以居高临下的口吻与你的交流对象说话。"

换言之，如果沟通能够符合接受者的渴望、价值与目的的话，那么它就具有说服力，这时沟通会改变一个人的性格、价值、信仰与渴望。如果沟通违背了接受者的渴望、价值与动机，那么接受者可能一点也不会接受，甚至还会抗拒。

不同的消费者有不同的需求关注点，而且，每个消费者的需求关注点也呈现出多样性和有序性。这是由消费者的消费观念和个性特征决定的。马斯洛的需要层次理论认为，人在满足基本生理需要之后必然产生更高层次的需要。随着经济的发展，人们在解决基本需要之后，对自尊和自我实现的需要日益增强。

人们在消费商品的时候越来越明显地受到内省式自我评价和外显式社会评价的支配。自我评价是消费者在消费行为过程中期望得到一种良好的自我体验的认定。社会评价是消费者在消费行为过程中期望得到的社会的认定和赞誉。自我评价和社会评价决定了消费者需求关注点的选择及排序。

首先说自我评价，自我评价因人而异，不同个性、素质、价值观、生活观的自我评价者，其有意识选择的需求关注点也不同。如某消费者在选择洗衣粉时自我评价和需求关注点是：

"我是一个爱干净的人"——去污力强；

"我是一个关注自己形象的人"——对皮肤伤害小；

"我是一个节省的人"——用量少；

"我是一个有环保意识的人"——无磷(环保)。

不同的自我评价影响了不同的需求关注点，同样，不同的需求关注点也体现了不同的自我评价。自我评价受时间、空间的影响而发展变化。如随着这个消费者社会责任感的增强，他会逐渐把自我评价首先定位于"我是一个有环保意识的人"，从而把无磷作为选择洗衣粉时的主要需求关注点。

广告与消费者沟通时要通过调查分析目标消费者的自我评价，找准主要需求关注点，并对其集中诉求。自我评价是一种内省式心理体验，和社会评价相比，通常更在意自己的感受。而社会评价是一种外显式心理体验，往往需要通过他人的认可来达到内心的满足。

现在说社会评价，它是在生存和文化环境影响下产生的一种心理需要。在马斯洛需要层次理论中属于较高层次的需要，具有典型的社会性。如某消费者在选择服装时可能考虑的社会评价和利益关注点是：

"他是一个细心和讲究的人"——质地、做工；

"他是一个会打扮，懂得美的人"——式样美观；

"他是一个有突出性格的人"——款式有个性；

"他是一个有能力享用名牌的人"——品牌。

从社会评价到需求关注点是消费者为满足这种心理需求来指导自己的消费行为。与消费者沟通就是要从各类特定目标消费者渴望得到的社会评价出发，在广告中着重诉求能满足这种心理需求的利益点，引起消费者的共鸣。社会评价也是随时间、空间的变化而发展变化的。如"文革"中人们在着装上趋向统一化，希望得到的社会评价是"革命性"。改革开放以后，服装出现了"改革化"倾向，进入20世纪90年代，人们努力创造个性，寻找自我感觉，服装的社会评价出现了"个性化"的时髦。

自我评价和社会评价是矛盾的对立统一关系。自我评价受社会环境影响，期望的社会评价又受消费者个性特征的制约。二者不可割裂开来。

自我评价和社会评价是统一的。如消费者购买服装时注重品牌，他的自我评价是"我是一个有社会地位的人"，同时他希望得到同样的社会评价。自我评价和社会评价的统一，强化了共同的需求关注点，在沟通时就要以这个需求点为诉求的重中之重。

自我评价和社会评价又是对立的。如消费者在选购洗衣粉时就自我评价"我是一个节省的人"来说，他会关注洗衣粉的用量和价格。但若周围的人都使用价格较高的环保型洗衣粉，迫于社会舆论的压力，他会希望得到的社会评价是"他是一个注意环保的人"。自我评价和社会评价的矛盾使消费者将二者结合起来，在需求关注点上形成需求组合，即既环保又经济。

广告在与消费者沟通时要兼顾这两种需要，以需求组合作为主要诉求。当购买者和使用者是不同消费者时，需求关注点的选择更趋复杂化。如母亲给孩子购买儿童食品，母亲关注的需求点往往是营养和健康，而孩子却关注食品的口味、包装趣味性甚至附赠的小玩具。广告在此时面对两个沟通对象，在需求层上应兼顾二者利益，不可偏颇。

若忽视购买者的需求关注点，则购买行为可能不会发生，若忽视使用者的需求关注点，则消费行为可能会因使用者的拒绝而不会长久。广告要抓住二者需求结合点进行诉求，才能打动消费者。

世界著名饮料品牌百事可乐依据时代变革，以及消费者心理、兴趣、爱好、价值观念等的变化，以"年轻一代的选择"为主题，赢得了年轻消费者的青睐并使自己在竞争中脱颖而出。

案例1-2

百事可乐"年轻一代的选择"

1886年，一纸禁酒令成就了美国药剂师彭伯顿的梦想，可口可乐诞生了。12年后，同样是药剂师出身的布拉德研制出了百事可乐。

一百多年来，百事可乐已经成为世界最受欢迎的碳酸饮料之一，作为具有鲜明个性的强势品牌，仅在中国，就占据21.3%的市场份额。2001年，百事品牌价值就达到了62.14亿美元，名列2001年世界最有价值品牌的第44位。

百事品牌在第二次世界大战以前的促销阶段是公司的拓展期。在这期间，市场推广以产品促销为主。可以说，伴随着百事可乐产品的诞生，便开始了百事特色营销。但在公司初创时期，由于当时条件限制和资金的不足，百事一直没有形成一个统一的特色市场策略，其业务发展也是此起彼伏。为了加速发展，1941年，百事可乐推出了第一个风靡欧洲的促销活动：5分钱2杯。该广告被编成顺口溜，用55种语言收录，从而大大削弱了可口可乐作为军方指定饮品的影响。

第二次世界大战以后，百事可乐进入"爱社交，喝百事"及强调个性的20世纪50年代的重要阶段。第二次世界大战以后的美国一大批年轻人，他们没有经过大危机和战争的洗礼，自信而乐观，与他们的前辈有很大不同，他们正逐步成为美国的主要力量。而且，美国经济进入了空前的繁荣时期，人口增长，这些带来了人际交往的频繁。这一切，对百事可乐预示着机会与成功。因此，1958年，百事可乐推出了著名的商业活动：爱社交，喝百事。与此同时，进行了一系列以此为中心的促销。

1967年，针对美国社会日益兴起的"嬉皮士"浪潮和迷茫的战后新一代，百事可乐决定在振奋美国精神方面承担自己的社会义务，推出了一系列的"百事一代"的广告。将产品的主要目标定位于战后成长起来的年轻人，以他们为主要诉求对象，将产品和品牌塑造得"年轻充满活力"，是"年轻一代的选择"。

案例分析1-2-1

The Joy of Pepsi-Cola——快乐的可乐

"二战"后，美国社会政治气候的变化引起了人们心理状态的变化，尤其是"二战"后成长起来的新一代美国青年对历史与传统萌生了强烈的叛逆心理。

对此，可口可乐开始有所忽视，在广告宣传上诉求点针对性不强，仍然停留在老套的主题上。经过严密认真的市场调查后，百事可乐决定调整广告方向，确定了"百事可乐，年轻一代的选择"的广告主题，推出了"现在，对于那些自认为年轻的消费者来说，百事可乐正是你们的最佳选择"以及"奋起吧，你是百事可乐新时代生龙活虎的一员"的主题广告，后来，又进一步推出了"现在，百事可乐是年轻人的饮料"的广告口号以及更富有诱惑力和鼓动性的"起来吧，你们是百事可乐年轻的一代"的震撼人心的口号。

鲜明的广告主题使百事可乐成功地贴近了青年消费群体，拉近了与顾客的距离，这种创意迎合了青年一代充分显示自己富于青春活力、做时代先锋的愿望。百事可乐成为时代潮流和青春活力的象征，而将其竞争对手可口可乐反衬为陈旧、落伍、老派的代表。其中以"渴望无限"、"快乐的可乐"为主题，以独特的画面展示出自己的销售业绩，如图1-5所示。

第一章　什么样的广告能打动消费者

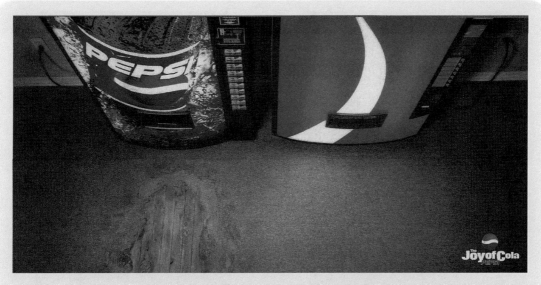

图1-5　The Joy of Pepsi-Cola——快乐的可乐

　　画面构图简洁，俯视镜头显示出两部饮料自动售卖机，其中一部是百事可乐自己标志，另一部未展示完整的标志，只显示了红白两色的局部象征标志。百事可乐售卖机由于光顾的人太多了，以至地面都被磨坏了。巧妙的表现手法不言而喻地告诉消费者一个不争的事实。广告语"The Joy of Pepsi-Cola——快乐的可乐"，处理成白色，在标志的映衬下，位于画面右下角，起到了画龙点睛的作用。

案例分析1-2-2

Forever Young——永远年轻

　　在20世纪商战史上，没有比可口可乐与百事可乐之间更激烈、更扣人心弦的市场争夺战了。这两家占世界饮料绝对主导地位的美国企业，以广告为旗帜，在全球掀起了一场又一场旷日持久的"世纪大战"。百事可乐攻势如潮，可口可乐稳守反击，从而创造出了一个个波澜壮阔的商界传奇。

　　双方在广告创意上别出心裁，互有胜负，带来了佳作频出、令人眼花缭乱的视觉盛宴。在可口可乐如梦初醒也大打偶像牌、青春牌的时候，百事可乐掀起了又一轮的攻势，将"恶作剧"作为卖点，一巧破千斤，如图1-6和图1-7所示。

　　"恶作剧"一词，在词条中解释为：捉弄人的使人难堪的行动，具有贬义的意味。百事可乐在其宣传广告中却赋予了它新的含义——"活力、幽默"。将"恶作剧"定义为年轻人、自认为是年轻人或心理上年轻的人的行为。用一系列恶作剧的情景来展现Forever Young的概念。

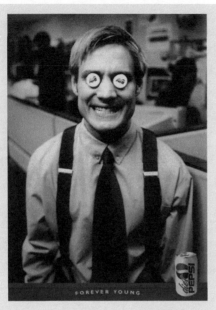 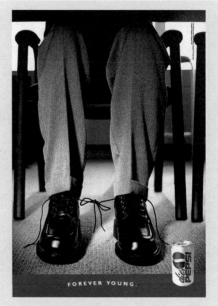

图1-6　Forever Young——永远年轻系列广告1　　图1-7　Forever Young——永远年轻系列广告2

　　时代的变化，科技的进步使我们的生活每时每刻都在发生着变化，每天都有新的报道、新的产品出现，但是新的东西未必都好，旧的东西未必都过时。中国有句古话："物极必反"，20世纪90年代中期时尚大行其道之时，美国市场刮起怀旧风潮，许多几十年前畅销的著名产品，又受到当时消费者的追捧，怀旧式营销到处可见。百事可乐采用滚石乐队的《棕色蜜糖》；詹姆斯布朗的《我的感觉很爽》来帮助推销Senokot牌通便灵；甚至早已不用的广告口号和吉祥物也重新亮相。麦氏公司大肆使用"享用最后一滴"，而金枪鱼查理的形象又在Starkist牌金枪鱼的广告中遨游。1994年可口可乐将其著名的曲线玻璃瓶设计改进后，有些市场上的销售量以两倍的速度增长。甚至老广告也被重新使用，如麦氏、福特等。

　　1998年，大众公司推出了其全新打造的最新款"甲壳虫"汽车。这款车在1998年底特律国际车展上露面时即受到了公众和传媒的极度关注。大众汽车公司投入506亿美元，希望这款充满活力的小型车会再次创造神话。阿诺德传播公司不负众望，成功地将伯恩巴克的经典传统与时代潮流的新特性结合起来，在广告业内赢得了美誉，同时也赢得了消费者的心。

案例1-3

新"甲壳虫"汽车的宣传战略

　　20世纪90年代末，大众汽车的新型"甲壳虫"在底特律国际车展上首次亮相，新车汇集了当今世界最高造车水平的德国最新尖端科技。

　　新"甲壳虫"沿袭了旧甲壳虫圆弧的设计精髓，并完美融入现代的审美观，经典时尚浑然一体。大量弧形的使用，诉说着半个多世纪以来"甲壳虫"的神韵，同时科学

的设计还有效降低了风阻。弧形之间的搭配紧凑美观，体现着当代美学的精髓。"甲壳虫""大眼睛"般的车灯炯炯有神，更加富有魅力，惹人喜爱，突出着"甲壳虫"的独特之处。驾驶舱内部也体现着圆弧形的设计思路，使得内外统一，车里车外的搭配完美而协调。

新"甲壳虫"不但外表时尚，其操控性能同样优异。新"甲壳虫"装备有了2.0升115马力4缸发动机，最高时速可达181公里。配以6速手自一体Tiptronic变速器，具有出色的加速性和运动表现；而诸如高位制动灯、ABS(防抱死制动系统)、ASR(防滑驱动系统)、EDL(电子差速锁)、ESP(电子行车稳定装置)等现代电子设备的全面装备，更让新"甲壳虫"在安全性、品质、使用寿命等方面成为同类车型中的佼佼者。在广告宣传中也刻意强调这些卖点，画面风格却仍是怀旧式的。

案例分析

Less Flower, More Power——花样少，马力大

大众公司自20世纪90年代初以来销售量一直低迷，几乎拖垮公司，甚至一度打算关闭工厂。大众汽车在美国的市场仅占1%～2%，90年代末，新"甲壳虫"的问世可以说公司对其寄予了厚望。

要成功地创作好新大众甲壳虫车广告，最困难的地方在于唤醒"二战"后出生的老一辈人对"甲壳虫"车的记忆，但又要赋予它新的生命力，以符合主要目标顾客，即年轻人的需求，因为他们根本没有见过旧的"甲壳虫"广告，因此，单纯的怀旧感不足以形成促销力量。这是整个广告创意的出发点。

新的广告在"怀旧"和"憧憬未来"两者之间取得了极佳的平衡点。整个创意方向定位是延续旧"甲壳虫"的简洁、明快的设计风格，仍以车为主角，如图1-8～图1-10所示。

图1-8　新"甲壳虫"系列广告1

图1-9 新"甲壳虫"系列广告2

图1-10 新"甲壳虫"系列广告3

平面广告的创作上,设计者使"甲壳虫"汽车的画面与一句简单的广告语伴随着出现——"花样少,马力大",背景仍沿用传统的伯恩巴克式的大面积空白,简洁明了对应了"花样少"的"怀旧"之风;"马力大"则与"憧憬未来"相关联,喻示这是一部真正的年轻人向往的现代之车。可谓"怀旧"与"憧憬未来"之风的悄然融合。

广告创意风格对品牌形象有着积极的作用。广告大师大卫奥格威曾经说过:"每一次广告都是对品牌形象的无形的积累。"简单、明快的广告风格,以汽车为主体的视觉表现,一直是"甲壳虫"汽车给人们留下的传统、鲜明的个性想象,形成了有利的广告差别化优势。

新"甲壳虫"汽车的广告有效地保持了简单、明快的广告风格,老顾客会说:"哦,可爱的'甲壳虫'又回来了",而一个19岁的年轻人则会发出"哇,多可爱的东西!"的感叹。正印证了伯恩巴克的话:"你一定要把了解关联到消费者的需要上面,并不是说有想象力的作品就是聪明的创作了。"

第三节 "无利不起早"—一个经典的谚语

《晋书·祖逖传》载：祖逖与司空刘琨，同为司州主簿，俩人共被同寝，十分友好。半夜听到鸡叫，祖逖就把刘琨踢醒，一同起舞。这就是"闻鸡起舞"。后有人引此典故，道出："无利不起早"，指有利可图就很早起来，比喻为了图利而从事某事。

广告的本质用一句话讲："贩卖产品利益背后带动给消费者的利益"，其实就是在说服某个人，某产品可以带给他某种利益或某功能。广告要贩卖的不是商品，也不是在贩卖产品的利益，而是在卖产品利益背后带给消费者的利益。现在太多的广告都在讲产品有多好，其实并没有打动消费者，所以一定要清楚做广告的时候，广告贩卖的是什么东西，利益的承诺是否有效。

一、广告创意的灵魂

利益有效的承诺是广告的灵魂。20世纪40年代，达彼斯公司老板罗瑟·瑞夫斯在继承霍普金斯科学的广告理论的基础上，根据达彼斯公司的广告实践，对广告运作规律进行了科学的总结，首次提出独特销售主张(Unique Selling Proposition)，简称为USP，实质上是给消费者一个特别的利益承诺。

1．USP的创意

罗瑟·瑞夫斯的USP表达了三个问题：U——Unique(独特)，S——Selling(销售)，P——Proposition(主张)，他在1961年出版的《广告的现实》(Reality in Advertising)一书中对其进行了系统的阐述。USP理论包括以下三个方面。

(1) 每个广告都必须向消费者陈述一个主张。不仅说上几句话，吹捧吹捧产品，也不仅是橱窗式的广告，而是每个广告都必须对每位消费者说："购买此产品，你会得到具体的好处是什么。"

(2) 该主张必须是竞争者所不能或不会提出的，它一定要独特——既可以是品牌的独特性，也可以是在这一特定的广告领域一般不会有的一种主张。

(3) 这一主张一定要强有力地打动千万人，也就是吸引新的顾客使用你的产品。

20世纪70年代，USP理论从满足基本需求出发，追求购买的实际利益，逐步走向追求消费者心理和精神的满足。

2．USP的要点

20世纪90年代，广告发展到品牌至上时代，达彼斯全球集团认识到USP不仅是公司为客户服务的一种指导观念和工作方式，更是公司独有的品牌资产。他们重新审视USP，在继承和保留其精华思想的同时，围绕USP的精髓，发展出了一套完整的操作模型(The Bates Matrix)，使如今的USP变得更加严谨、更加系统并富有生命力。

20世纪90年代，达彼斯将USP定义为：USP的创造力在于揭示一个品牌的精髓，并强有力地、有说服力地证实它的独特性，使之变得所向披靡、势不可当。达彼斯并把USP作为自己全球集团的定位：达彼斯的创意就是USP的创意！

达彼斯重申USP的三个要点。

(1) USP是一种独特的理念。它蕴涵在一个品牌的自身深处，或者是尚未被提出的独特的承诺。它必须是其他品牌未能提供给消费者的最终利益。它必须能够建立一个品牌在消费者头脑中的位置，从而使消费者坚信该品牌所提供的最终利益是该品牌独有的、独特的和最佳的。

(2) USP必须有销售力。它必须对消费者的需求有实际的和重要的意义。它必须能够与消费者的需求直接相连，促使消费者做出行动。它必须具有说服力和感染力，从而能为该品牌引入新的消费群或从竞争品牌中，把消费者争取过来。

(3) 每个USP必须对目标消费者作出一个清楚的、令人信服的品牌利益承诺，而且这个品牌承诺是独特的。

由上可见，达彼斯把USP视为传播品牌独特承诺最有效的方法，USP意味着与一个品牌的精髓独特相关的销售主张，当然，这一主张将被深深地印刻在消费者的头脑之中；USP广告不仅是传播产品信息，更重要的是要激发消费者的购买行为。

二、广告创意要素

USP理论思考的基点不是瑞夫斯时代所强调的针对产品的事实，而是上升到品牌的高度，强调USP的创意来源于对品牌精髓的挖掘。强调消费者的利益是每个广告的核心。产品的优点应该清楚且明白地呈现；此外，广告的每个部分都必须有效地传达产品优点。

1. 承诺的利益必须明确

广告创意必须是具体、明确地提出利益的承诺。使用含糊不清、空洞、模棱两可、花言巧语式的承诺，诸如"新颖"、"创新"、"强大"、"领先"、"舒畅"、"带来好运气"、"带来温馨快乐"等太模糊，言之无物，说了也等于没说，就是消费者看到了，也只会熟视无睹。

利益既可以是物质的、理性的、有形的；也可以是精神的、感性的、无形的。不论是什么样的利益承诺，消费者要能够感受到、意识到。如"海飞丝可以去头屑"，"潘婷含有维他命B_5，使头发健康亮泽"，这是有形的利益。"飘柔，就是这样的自信"，这是无形的利益。

很多时候，将产品的卖点、特性、功能、性能等同于消费者的利益，这是错误的。产品本身的具有竞争力的性能，只是产品潜在的利益而不是明确的利益。广告创意必须把产品的性能转化为明确的利益。

例如：某保健品具有提高免疫力的作用，这是功能特性，那么它给消费者带来的明确利益是健康。又如：某电脑功能更强大，运算速度更快，这是其有竞争力的性能，其给消费者的利益是工作更有效率，工作更轻松、更愉快。

广告创意要将产品的性能转化为消费者的明确的利益。如罗瑟·瑞夫斯为M&M巧克力所作的明确的利益承诺是"只溶于口，不溶于手"。

2. 承诺的利益必须独特

广告创意提出的利益必须是差异化的，没有差异化的利益承诺，同样等于没有承诺。如

果差异化的承诺可能是对手不具备的,且产品本身就具有差异化的利益优势,那么广告创意就要以形象化的特点表达出来。这种差异也可以是诉求竞争对手没有诉求的利益,虽然这些特点竞争对手也同样具备。

寻找到在同类产品中能吸引人的新信息,表现出竞争对手的产品无法替代的消费利益点,可以从产品生产过程、产品生产方式、产品生产背景、产品性能、使用过程、使用结果等方面去挖掘独特的价值或附加价值,给消费者带来具体的或者是精神的利益。

消费者差异化的承诺也可能是对手同样具有的但是广告没有提及的,自己的广告率先提及,这就是优先占位的创意策略(Preemptive Strategy)。例如孕妇保健品的"宝纳多"最先提出"一人吃,两人补",虽然这是所有的孕妇保健品具有的功能,但由"宝纳多"最先提出来,就成为它所具有的了。"很少有做广告的产品不被别人模仿,很少有哪种领先产品具有绝对的领先优势。它们其实只是最早说出某些公认的事实而已。"

3. 承诺的利益必须是有意义

做出了明确的、差异化的承诺还必须是有意义的,这是创意成功与否的又一要素。要使广告有成效,那么广告创意所提供的利益必须是有意义的。詹姆斯·韦伯·扬认为,任何一个广告对它的读者或观众提出的"诉求",不外乎"照着广告所要求的去行动以后,我可以拿到什么好处?"简而言之,就是一种"交换"。

首先对消费者是有意义的,能够满足消费者的某个需求,给消费者带来某个方面的价值和利益。这个承诺假如是非常明确的,差异化是明显的,但是消费者从中感受不到对自己的好处,或者提供利益太小,微乎其微,消费者无法共鸣,那也就没有意义。

其次是对销售有意义的。能够实实在在地有助于产品的销售,能够对销量有贡献。再怎么明确的、差异化的承诺,如果不能促进销售,也只是白费苦心。罗瑟·瑞夫斯说:"高露洁牙膏原来的广告是'缎带似的牙膏——它挤在牙刷上像缎带一样',这条广告的主张虽很独特,但是无助于销售。贝茨的广告语是'清洁您的牙齿,清新您的口气'"。

当然,每一种牙膏都可以清洁牙齿和清新口气——但是从来没有人提到过清新口气。高露洁靠着这条广告一度拥有50%的牙膏市场份额;甚至在今天激烈的市场竞争之下,仍占有最大的市场份额。其他牌子的牙膏再声明能清新口气时,实际上是不经意地为高露洁做了广告。"

对消费者有意义与对销售有意义是相互的,只有对消费者有意义的承诺,才会对销售有意义。

4. 利益承诺要防止利益冲突

广告创意表达出了明确的利益、独特的利益、可信的利益,也是对消费者有意义的利益,但如果诉求的某个利益承诺与消费者的其他利益相冲突,那也是错误的,同样达不到理想的效果。

"尿不湿"开始在美国的推广是不成功的,因为对该品牌诉求的利益承诺与照顾婴儿的利益、体现母爱的利益相冲突。后来的创意就改变了风格,其诉求的利益承诺就与母爱不背离,而且是更加体现了母爱。母亲们很快接受了这样的利益承诺,一次性尿布终于成了畅销品。同样是某速溶咖啡品牌,利益的诉求开始在冲饮的方便上,许多消费者对冲饮方便这一

点是同意的，但认为速溶咖啡在味道上不够地道，而且失去了煮咖啡过程中的乐趣等，所以该品牌在以后的创意的利益诉求上，不再去表达速溶咖啡的方便性，而是演绎速溶咖啡可以带来随时随地的浪漫情调和品位。

还有某经济型轿车给消费者的利益是价格便宜，但其创意是说，买不起中高档轿车的人可以买这种车。谁会去买辆轿车给自己脸上抹黑呢？消费者追求价格便宜的利益与消费者的个人形象的利益相互冲突，其结果可想而知。

事物常常有两面性，所以在确定创意诉求的利益点时，要认真分析可能会给消费者带来利益冲突的问题，不能顾此失彼。

品牌核心价值一旦确定就要持之以恒地贯彻下去，企业的所有营销策略都要围绕核心价值展开，几亿、几十亿的广告费是对核心价值的演绎，尽管广告不停地换，但换的只是表现形式。沃尔沃打造的安全之车便是如此。

案例1-4

VOLVO的安全之车

以安全做先锋——这是沃尔沃的理念，长期以来，顶级奢侈品行业有一条黄金法则：永远不要问顾客想要什么，告诉他们应该拥有什么。这一法则在豪华车市场同样灵验。几十年前，人们还对一个汽车厂把安全放到头等位置，而对造型和操控不那么尽心的做法感到惊讶，但现在人们不这么看了。

现代科学技术使汽车的速度越来越快，人们已经无法忍受在恶劣的环境中驾驶"漏洞"百出的汽车了，接连发生的交通惨案让人们对安全性更佳的汽车产生了憧憬，沃尔沃告诉了人们把钱花在哪里最值。

沃尔沃用"安全"作为宣传的重心，从未曾听说沃尔沃头脑发热去宣传"驾驶的乐趣"。它在安全方面获得的盛誉绝不是偶然的。几十年来，公司始终将安全作为品牌的核心理念，并为全方位地经营这个核心价值，倾注了大量心血。

久而久之，沃尔沃品牌在消费者大脑中就有了明确的印记，获得独占的地位。"欧洲坦克"、"安全之车"成了沃尔沃的代名词，的确，谁愿意拿生命开玩笑？设想一下，你的车高速行驶时油路失火，或是急转弯时转向盘突然失灵，将会是什么样的后果。但这不是说其他车就不够安全，驾驶沃尔沃就没有乐趣，而是在核心利益点的宣传过程中必然要有主次之分。沃尔沃能成为全美销量最大、最受推崇的豪华车品牌，与其对品牌核心价值的精心维护，以及在企业的经营活动中忠实地体现核心价值是分不开的。

它不仅投入巨资研发安全技术，而且在广告、事件公关中总是不失时机地围绕着"安全"的核心价值而展开。一位汽车评论家说："你若是追求身份，不妨去买辆奔驰；如果你要张扬个性的话，可以试试法拉利；对于想在碰撞中不受伤害的人士来说，沃尔沃应该是不错的选择。"

第一章 什么样的广告能打动消费者

案例分析1-4-1

双层核桃——保你安全

每一年,沃尔沃都要投入大量的费用进行安全方面的产品研究和开发,并不断地对已有成就进行批判。这种自省的精神使沃尔沃在汽车安全产品的研制方面,一直走在世界最前列,为汽车工业奉献了许许多多的革新发明,如20世纪40年代的安全车厢、60年代的三点式安全带、90年代的防侧撞保护系统。

在广告宣传方面,沃尔沃也是一个高手。基于对自身产品的绝对信心,它专门对汽车的安全性能进行了不遗余力的宣传推广,如图1-11所示。

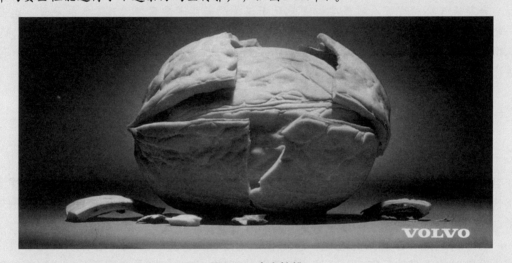

图1-11 安全核桃

平面广告安全核桃就是典型的、以有效利益承诺为依据设计的,其创意较好地表示了VOLVO轿车的安全性能——诉求点,画面中无一句广告语,双层核桃十分清楚地向消费者传递了该轿车的安全信息,白色的沃尔沃的文字标志静静地居于画面右下角,朴实无华的风格,给予消费者巨大的利益承诺。

案例分析1-4-2

如果"英国玫瑰"换部车……

"英国玫瑰"戴安娜王妃和他的情人多迪在一起车祸中双双丧命,成了当年最轰动的新闻之一。由于这场车祸有很多蹊跷之处,人们对车祸的内幕产生了怀疑。事后不久,多方对此进行了调查,一时众说纷纭。

沃尔沃汽车的澳门分销商也不甘寂寞，乘虚而入，用戴安娜这张王牌打起了广告主意。在《澳门日报》上打出了广告，醒目地刊登了戴安娜微笑的照片，大标题是："富贵如浮云，生命价更高。"广告中说"世上没有任何东西比自己的生命更具价值，因为没有生命，一切都会随风而逝……"广告中也印有"沃尔沃汽车向热爱和平及推动人道精神的威尔士王妃戴安娜致敬"的字句。

沃尔沃这一广告的目的是说：假如戴安娜乘坐的是沃尔沃，而不是奔驰，或许还有生还的机会，要买就买沃尔沃吧。它从技术上洋洋洒洒地分析了一番后得出结论："以沃尔沃的安全技术，戴安娜王妃能保全性命"，再加上几乎所有的新闻都报道了当时戴安娜王妃乘坐的是奔驰车，奔驰车素以车身坚固著称，然而，全世界的观众看到的却是一堆撞得散了架的废铁。全球至少有25亿人通过电视、报纸了解了这次车祸，也知道戴安娜坐的是奔驰车。

奔驰汽车公司发言人对戴安娜王妃死于谋杀的新闻不愿置评，只是笼统地说：这是一场灾难性的车祸。这则广告的言下之意无非是说沃尔沃比奔驰还安全。尽管事后有人从道德的角度对广告提出了异议，但就广告本身而言，沃尔沃将安全这一核心利益点传达得淋漓尽致。

第四节　不说别人也知道

"酒香不怕巷子深"，是产品至上年代的名言，然而到了产品同质化趋势强、品牌至上的年代，则变成了"酒香也怕巷子深"，东西再好，没人知道也不行，毕竟世界上的伯乐太少了。

广告本身也是一个感知的过程。感觉和知觉统称为感知。感觉，是客观事物直接作用于感觉器官时的人脑的反应，是一切认识活动的基础。知觉，则是在感觉基础上对事物综合性、整体性的把握。在广告的传达与感知过程中商标(标志)的应用不可忽视。

1．商标的概念

商标，是指工商业采用的标记，指公司、企业、厂商、产品或服务等使用的具有商业行为的特殊标志。商标最早出现在原始社会以天然物为标记，如太阳、井边是交换剩余产品的时间标志和地点标志。西周时期，政府派专人用旌旗指挥贸易活动，人为的商业标志产生了。北宋以后，商标以幌子和招牌的形式在街头出现。

在中国历史上，宋代的商业经济十分繁荣昌盛，在张择端的《清明上河图》中真实地绘录了20余处招幌形象。而现代工商业的竞争，促进了商标的发展，而商标则促进了企业的发展。商标是代表商品或企业的标记，在商品流通过程中，对区别产品特征、保证产品质量、帮助消费者选购商品、宣传美化产品、保护生产者和消费者的利益、促进工商企业的发展等方面起着重要的作用，因此成为信用和荣誉的象征。

2．商标的作用

多少年来，商标寄托着人们许多美好的寓意，反映了人们劳动和生活。从某一方面来

说，商标的历史反映了一个国家经济、文化的发展过程。由于社会生产的发展，商品的大量生产和大量消费，也促进了商品流通的发展。

由于报纸、电视广告的普及与各种销售形式的普及，特别是无人售货市场的普及，商品的销售范围已逐步扩大，很多商品在国际上进行交流，商标在产品的销售中发挥着巨大作用。商标是企业竞争的有力武器，是一种企业经营行为的销售策略，消费者透过商标图形能感觉到它的内在力量。因此企业往往以商标来贯彻企业的宗旨。好的商标要达到优名、优质、优标三位一体，是企业的巨大无形资产。

商标直接作用于消费者的心理，好的商标也是提升销售力的有力武器。如果商标的名称能为多数人所喜爱，那么购买的人一定会很多。就这个意义上来说，商标名称乃是销售策略中的具体环节之一。因此目前的商品推销，商标便体现出强烈的心理性、印象性和形象性。

现代商标不仅作为商品标记依附在产品上，而且涉及广泛的范围，在商业竞争日趋白热化的当代社会，商品的同质性愈来愈高，企业为了使产品在市场中赢得消费者的青睐，扩大市场占有份额，以通过强化视觉识别设计的手段来达到吸引消费者的关注，继而增强消费者的好感并产生购买动机，从而达到促进产品销售的目的。

随着企业形象识别系统(Corporation Identity System，CIS)战略的出现，商标已不单单是狭隘的独立体，而是担负着表达传播企业理念与企业文化的重任，在视觉识别设计开发中，标志是构成视觉识别设计的核心，其运用最为广泛，出现频率最高。更重要的是商标在消费者心目中是企业、品牌的同一物，并能与各种媒体适应，以及在各种环境空间场合突出有效视认度。

企业经营方针的完善与坚定是企业识别系统的精神，也是企业识别系统的原动力。对于一个企业或组织而言，商标不仅具有标志的提示功能，其创意与表现和商标本身的象征性是相连贯的。它刺激消费者的想象力，延伸想象空间的深度和广度，只有如此才能创造一个可与消费者不断沟通、对话的商标来。所以说一个具有象征意义的商标对企业或组织来说是非常重要的。

进入21世纪，通过产业化进程和国际化的影响，商标中已被注入了企业的理念与企业文化等视觉表现内容，列入企业发展与宣传的基础体系，直接纳入企业经营战略。因此，通过认识一个视觉的、本身并无任何意义的但其背后隐含着意思的一个完整的符号，可以从中领会商标中的象征意义，引导企业形象的确立，成为企业形象识别系统(CIS)设计的首要因素。

随着社会文明的进步，高科技的发展，以及市场经济竞争的加剧，商标的功能及与应用，将更为广泛地引起社会各界的关注。

3．商标的用途

商标主要有以下用途：象征企业的精神与面貌；图案的风格便于辨别；便于宣传及注册；信誉及品质保证、商品标准化；区别同质型企业；美化和宣传产品的广告作用；保护企业的信誉和维护消费者的利益。

随着商品经济的发展，商标已成为企业产品、企业形象、信誉的象征。知名商标如同一

种承诺与保证，依托它开拓市场几乎一跃千里；并成为创造产品形象和企业形象的基础与核心。

商标是产品产生吸引力的主要艺术语言，具有"货架竞争"的强烈表现力。它可以达到以小见大，以少胜多，像信号一般的鲜明，使人一目了然。商标是商业行为的产物，并充分体现了商业的特质和高度的艺术性。商业性是第一位的，商业性的背后所潜藏的本质是利润，它是企业的一种品牌策略，通过经营与传播，以期获得丰厚的资源回报。

商标的设计方案一经注册批准，将使用几年或者几十年，它与企业、产品命运相连并同时经受时间的考验。为了树立企业形象，必须扩大宣传，因此在现代商业活动中商标出现在人们视觉可能触及的一切地方，以加深人们的注意和记忆，起到广告作用。

对于消费者而言，商标是识别企业商品的依据；对企业来说，它是企业的代表和一种经营、管理的手段；对社会来说，商标则反映了国家的经济、文化和设计水平的一个侧面。事实确实如此，有些标记蕴涵着令人难以置信的感染力，其意义不仅仅是一些设计出来的特殊形状或者图案，它们有着丰富的历史内涵和文化内涵。

案例1-5

经典商标评析

商标是具有象征意义和内涵的视觉符号和图形，它是一个企业、机构、组织、团体或者个人形象的缩影，是精神和实质的象征性表现。商标作为视觉符号以其特有的方式传递着大量的信息，随着社会的高速发展，生活节奏的加快，商标效果的作用越来越凸显出来，它具有瞬间强烈的视觉冲击力和识别效果。

案例分析

Coca-Cola商标

Coca-Cola这个名字和商标，是该公司合伙人之一的罗兰·鲁宾孙创造的。罗兰先生亲手写下了漂亮的Coca-Cola，并以此作为标准字体，如图1-12所示。

商标给人一种亲切感和跳动感，并给人留下一种深刻、清晰的印象。这就是我们闭目也可以想象得到的红底白字，荡漾着清凉水波的Coca-Cola。色彩本身除了具有视觉刺激，以引起人们一定生理反应之外，还会经由观赏者的生活经验、社会意识、风俗习惯、民族文化传统等各方面因素的影响，而对色彩产生具体的联想和抽象的情感。

第一章　什么样的广告能打动消费者

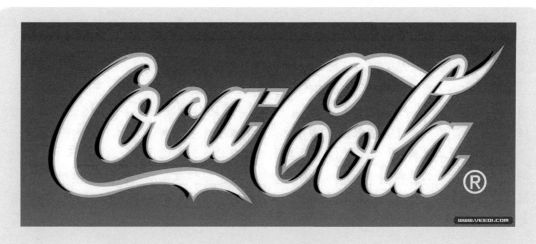

图1-12　Coca-Cola商标

可口可乐的商标图案设计，正是利用了这种心理特征，使标志的红色，在广大公众的心里，产生一种健康的、热烈的、青春的、朝气的、新鲜温暖的抽象情感的联想。从此，Coca-Cola，已经不仅仅是一种饮料的品牌，而是一种美国式的商业文化，Coca-Cola的广告语——活力永远是可口可乐；带它回家，等等，无不展现着美国商业文化强烈的扩张欲和渗透力。

案例1-6

太阳神商标

广东太阳神集团有限公司，原来是一家规模很小的乡镇企业，以生产"万事达"牌营养口服液维持生计，穷乡僻壤，名不见经传，所以，在市场上一直默默无闻。1988年，该厂与广东新境界设计公司合作，通过CI设计，对企业进行全面整合。设计师以"太阳神"为基础，全面导入CIS，把企业名称、商标名称、产品名称三者融为一体，这一独到的创意，使人感觉耳目一新，如图1-13所示。

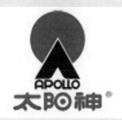

图1-13　太阳神商标

新设计以红色圆形与黑色三角形构图，为基本定位，设计出像"太阳"与"人"的企业新标志——太阳神(APOLLO)商标。其简洁、明快、鲜活的识别系统，构成了强烈的瞬间视觉冲击效果，体现了企业独特的经营风格。

设计师对这个标志，做了这样的说明——太阳神商标的图案设计，以简练、强烈的圆形与三角形构成基本定格，用圆与三角构成对比，力求和谐。圆形是太阳的象征，代表健康、向上的商品功能与企业经营宗旨；三角形的放置呈向上的趋势，是APOLLO的首写字母，象征人字的造型，体现出企业向上升腾的意境和以人为中心的服务及经营

念。以红、黑、白三种永恒的色彩，组合成强烈的色彩反差，体现企业不甘于现状、奋力开拓的企业心态。太阳字体造型是根据中国象形文字的意念，阳字篆体字体的☉作为主要特征，结合英文APOLLO的黑体字形成具有特色的合成文字。

太阳神公司借着"太阳神"CIS战略的实施，通过大众传播媒介，推出各种专题活动和具有鲜明特色的系列广告，在公众中树立了良好的企业形象，赢得了消费者的信任，迅速提高了知名度。短短几年时间，从一个默默无闻的乡镇小厂，迅速发展成为一个从饮料到食品、药业、房地产、贸易等广泛经营的集团公司，营业额也以十倍、百倍的递增速度，急剧攀升。那个以红色圆形与黑色三角形构成基本定位的太阳神商标，伴随着广告的声音——当太阳升起的时候，我们的爱天长地久，也深深地留在了广大消费者的脑海之中。

案例1-7

中国国际航空公司凤凰标志

中国国际航空公司凤凰标志由韩美林设计，如图1-14所示。

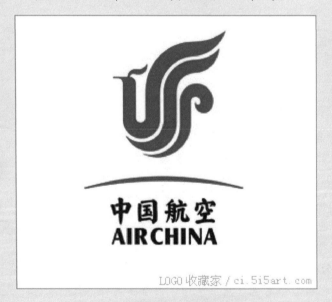

图1-14 中国国际航空公司凤凰标志

于有意无意之间，呈现出"贵宾"一词的英文缩写——VIP(Very Important Person)，也正是体现了中国传统文化中，重"礼"的道德观。中国国际航空公司，在确立凤凰为自己的航徽标志时，也做了一个关于中国文化的说明——凤凰是一只美丽吉祥的神鸟。

传说黄帝的重臣天老曾这样描述过凤凰的形象：从前面看它像一只威武的麒麟，美

丽的凤凰飞越高耸的昆仑山，翱翔于四海之外，食饮砥柱山下湍急的流水。它在弱水中濯洗高贵的羽毛，在险峻寒冷的风山上居住。这只神奇的鸟在哪里出现，就给哪里带来安乐与祥和。所以，每当它在蓝天中展翅飞翔，总有成千上万只各种各样的鸟伴随和跟随着它。希望这神圣的生灵及其有关它的美丽传说，带给朋友们吉祥和幸福。

案例1-8

中国银行的CI设计

香港设计师靳埭强的作品——中国银行的CI设计，或者说是VI设计，如图1-15所示。

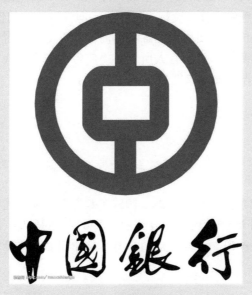

图1-15 中国银行的CI设计

中国银行的CI设计，是将中国古钱币与汉文的"中"字结合，赋予简洁的现代造型，表现了中国资本、银行服务、现代国际化的主题。靳埭强在总结中国银行CI设计经验时说，为了共同努力探索中国企业形象的路线，应该建立"真、善、美"的CIS(企业形象识别系统)。他认为，良好的企业形象必须具备三个条件：一是真的形象，真的本质；二是善的理念，善的行为；三是美的内在，美的外在。

正是本着这种设计思想，靳埭强在中国银行的CI设计中，进行了有益的探索。中国银行标志是一个"真"的形象。真的形象具备三个要求：原创——不抄袭、不模仿；识别——有个性、不雷同；份属——合身份、创文化。中国银行的标志造型完满大方，符合国家专业银行的身份，更包含着具有中国民族特色的企业文化。

中国银行标志是一个"善"的形象。善的形象有四个重点：精进——千锤百炼，力

求臻善；恒久——历久常新，超越时代；前瞻——策略远见，形象领先；系统——度身设计，统一规范。

中国银行标志是一个"美"的形象。"美"的形象有三项要求：立意——意念先行，以形取胜；创新——承先启后，破旧立新；活用——适身合用，灵活生动。

后来，中国银行在正式启用这个最具中国文化特色的行标时，做了如下说明：

行标。中国银行行标于1986年经中国银行总行批准正式使用。行标的古钱形状代表银行；"中"字代表中国；外圆表明中国银行是面向全球的国际性大银行。

中文行名。中国银行中文行名字体由郭沫若先生题写。

英文行名。BANK OF CHINA。

综上所述，商标是塑造商品、企业形象最有效最可靠的象征，是消费者用以识别商品的符号，也是商品和企业信誉的标志。它在激烈的市场竞争中，起着促进销售、打开市场、占领市场的重要作用；而同时，因为它的造型最为简明，在一瞬间最易被识别，所以在广告效果上是引起注目与记忆的重要条件。商标一经注册，即受到法律的保护。

基于以上原因，广告传达中要尽量注意突出商标，以便消费者识别、选购商品，尤其是名牌商品，更要注意突出商标。正如有人所言："广告的方方面面看起来都应该能体现出某个品牌。整个广告版面的设计就应该能表现出这个商标。"它具有"画龙点睛"的作用。

小贴士

靳埭强

靳埭强，男，1942年生于广东番禺。1957年起定居香港。先为学徒，后做裁缝师。曾在香港中文大学校外进修部攻读设计课程，1967年开始从事设计工作，成为享誉世界的设计大师，作品被德国、丹麦、法国、日本、中国香港等多个国家和地区的美术博物馆收藏。

德国戴姆勒-奔驰汽车

德国戴姆勒-奔驰汽车公司，是一个有百年历史的汽车制造厂，110年前，世界上最早的一辆汽车就诞生在这里。100多年来，世界汽车行业发生了翻天覆地的变化，沉浮起落、激烈竞争，世界汽车公司消亡的、转产的，不计其数，但是，奔驰汽车公司的三叉星圆环标志，却依然矗立在世界各地；带有三叉星圆环标志的奔驰汽车，也更加活跃地奔驰在世界各地的公路上。这不能不说是奔驰汽车的百年文化积淀，或者说是奔驰汽车在百年文化激发下的CIS，给企业带来的巨大成就。

第一章 什么样的广告能打动消费者

从视觉识别的角度来看，奔驰汽车的标志设计是十分圆满的，一个圆环，一个三叉星，标志构成极为简洁有力，充满了节奏感。由于简单而独特，所以很具有识别性，非常容易被传播。圆形是天生美的形式，它使人们更乐于主动地接受；三角形是最佳的稳定形式，它给人们带来的安全稳定感，是其他图形所无法比拟的。

德国是一个善于产生理论的地方，且不说哲学，单就一个包豪斯（Bauhaus）学院，就为世界的艺术与设计，创造了多少理论。所以说，简洁明快的奔驰标志，却具有十分丰富的文化内涵。

圆环，向人们传达了企业永远追求圆满的文化属性；三叉星又告诉人们，产品的安全、质量的稳定，会使每一个乘坐奔驰汽车的人舒适、放心。同时也很容易使人们产生联想——奔驰将在任何一个空间，追求圆满，也会使消费它的每一个人，在全方位的空间得到最满意的享受。这是一种深层次文化内涵的体现，但却在一个小小的标志设计上，得到了极致的张扬。

奔驰公司把奔驰标志的内涵解释为——三角菱形是一种雄心，是一种壮志，即是标志：陆路（汽车）、水路（轮船）、空中（飞机）都是奔驰的成功，都有奔驰的杰作。1926年之后，由于戴姆勒和奔驰的合作又在外面加了个圆圈，表示是两人团结一致、圆满完成共同的事业。

案例分析

奔驰汽车平面广告

作为一代高贵名车，高品质、信赖性、安全性、先进技术、环境适应性是奔驰汽车的基本理念。凡是公司所推出的汽车均需达到这五项理念的标准，缺少其中任何一项或未达标准者均被视为缺陷品。高贵名车必然有高昂价格，奔驰公司对品质的追求精益求精，体现在价格定位上，车价也远远高于其他名车。

与日本车的价格相比，一辆奔驰车的价格可以买两辆日本车。价值定位成为奔驰公司最重要的制胜武器。无怪乎消费者为了得到身份与地位的心理满足感而不惜重金拥有它。

同样为了在广告中体现奔驰车的魅力，如图1-16所示，商标与图形巧妙地结合，巧借美国好莱坞世界级巨星玛丽莲·梦露的形象，将其脸上最迷人、最美丽的那颗美人痣置换成奔驰车标；体现了该品牌汽车具有世界级的巨星地位。

图1-16 奔驰汽车平面广告

案例1-10

麦当劳餐厅广告

1992年初夏,北京王府井南口出现了一个具有异国情调的建筑,路过这里的老百姓看到了一个金光闪闪的双拱形标志高高擎在道旁。从此,中国的儿童在五花八门的节日里又多了一处"快乐大本营"。他们常常合家欢聚,在"麦当劳叔叔"慈爱目光的注视下,享受着过去只有在进口影片里才能看到的幸福生活。就是从这时起,中国的老百姓才真正地开始体验到了以麦当劳为代表的西方快餐文化。

麦当劳是全球规模最大、最著名的快餐集团之一,从1955年创始人麦当劳兄弟和雷·克洛克在美国伊利诺斯州开设第一家餐厅至今,它在全世界的120多个国家和地区已开设了三万多家餐厅,全球营业额约104.9亿美元,现在仍快速地朝着这个趋势迅猛发展。在很多国家麦当劳代表着一种美国式的生活方式。

麦当劳取"M"作为其标志,颜色采用金黄色,它像两扇打开的黄金双拱门,象征着欢乐与美味,象征着麦当劳的"Q、S、C&V"即质量(Quality)、服务(Service)、清洁(Clean)和价值(Value),即QSC&V原则。

案例分析

麦当劳NBA指定餐厅广告

麦当劳NBA指定餐厅广告,如图1-17所示。

图1-17 麦当劳NBA指定餐厅广告

> 创意简洁的图形富有冲击力，显眼的金黄色M与篮筐传达了明确的信息，一目了然，不说也知道。

第五节　做人要厚道

诚信是我国公民基本道德规范的重要内容。对于广告工作者来说，它尤其重要。正如《中华人民共和国广告法》第四条指出："广告不得含有虚假的内容，不得欺骗和误导消费者"；第五条还要求广告活动应当"遵循公平、诚实信用的原则"。

商品广告的基本功能是传播商品的信息，而商品的信息必须是诚实可信的。如果这种信息是夸大其词的，甚至是虚假的，消费者就会上当受骗。消费者吃亏以后不再相信这种商品及其广告，该商品和广告就会失去市场。在这种情况下，即使广告投资者和广告工作者获得了一时性的蝇头小利，而终究要以失败告终。

因此，广告工作者必须在自己的岗位上恪守诚信的职责，以对广告信息高度负责的精神，实事求是地宣传商品，使商品在消费者的心目中建立起高度的信誉，商品才能赢得市场，而广告工作者才能出色地完成社会赋予广告事业的各项任务。至于广告主，也应以诚信为本，只有这样才能维护商品的信誉，从而获得长远的利益。

随着中国成功加入WTO，市场竞争日益激烈，广告已成为企业重要的市场营销手段之一，其在建立产品知名度、提升品牌形象等方面作用巨大。尤其在中国当前的市场背景下，广告更是成为众多企业打开产品销路、扩大产品知名度的有力武器。但对于一个广告来讲，它所涉及的不仅仅是产品知名度的问题，还有更为重要的品质问题。如果光有知名度、而品质却不能让人满意，那么同样不能取得好的效果。品质是保障、是基础。

当下中国广告现状不容乐观，不实广告、虚假广告频出；经国家工商总局批准，中国广告协会联合全国百家知名媒体共同组织开展了"'诚信广告中国行'2006全国受众最信赖的广告主推荐活动"，其主题为"打击虚假宣传，倡导绿色诚信广告"。为何会出现这样的状况呢？究其原因有以下几点。

1. 滥打名人牌

滥打名人牌，代言人选择失误。利用名人效应迅速建立产品知名度并带动消费，可以说是个捷径，其原理是通过代言人的证明，把代言人所具有的某种特质或高知名度迅速地嫁接到产品身上，这里有一个硬性的要求是，产品的气质或者要传达的理念能够与代言人相通，才能发挥代言人最大的效力，但在实际的运用中，却往往出现代言人选择失误的问题，这既包括代言人气质与产品的气质有差异，也包括代言人因为个人的问题伤害到产品的品质。

例如：打开电视，我们常常发现某代言人刚在甲地拍完A广告，一下子又跑到乙地拍B广告。代言人日渐频繁的"走马客串"，使得广告市场一片红火。然而，这些代言人"一女数嫁"、四处"作秀"，同时为多家企业的多种产品做广告，在使自己成为广告明星的同时，却使得其代言品牌在受众心目中的印象日趋混乱模糊。

又如：某品牌八宝粥曾经请某某明星一家三口以家庭和睦关爱为主题拍摄广告，没想到的是拍完广告没多久，两位明星就高调离婚了，弄得啼笑皆非，怎能让消费者相信产品的品质。

2．鱼龙混杂

鱼龙混杂，受人牵连。目前，中国广告市场相对混乱，卖大力丸者大有人在，很多行业都存在着片面夸大功效，发布虚假广告的现象，而且对于部分行业来讲，虚假广告竟然是行业性的。

例如：保健品行业，扩大疗效、任意宣传的现象相当普遍，你吹得猛，我比你吹得还厉害，你10天长5厘米，我10天长15厘米，如此不负责任的广告造成了行业整体性的不信任感，在这样的背景下，即使产品真的很有效，消费者肯定也会持怀疑的态度。

3．过度夸张

夸张过度，令人质疑。为了强调产品的功效，许多产品广告常常采用夸张的手法，以洗衣粉广告为例，目前市场上洗衣粉的品质相差无几，洗净效果差不多，但广告无一例外都钟爱白衬衣，都能洗得像新的一样。

稍有生活常识的人都知道，穿过的白衬衣就算是用漂白水浸泡，也不能和新衣服比。这种过分的夸张，你想消费者会相信吗？还有国家明令停播的减肥广告，用药前后两张图片的对比，一看就知道服药前的照片是利用图像软件硬拉宽的，如此过分的夸张，如何会让消费者信以为真？又怎么能打动他们呢？

针对上述问题，以品质为保障，加强广告的可信度才是解决问题的根本所在。下面我们通过案例来获得一些有益的启示。

案例1-11

艾维斯出租汽车公司的诚实创意

1918年，Walter Jacobs(汽车租赁业创始人)在美国提出了这样一种想法："如果您无法买一辆轿车，那么为何不在您需要的时候租一辆呢？"

汽车租赁业就这样诞生了，它的历史最多不过100年。而在此行业中的竞争相当激烈。其中有四大著名汽车租赁公司，它们是赫兹(HertZ)、艾维斯(Avis)、欧洲汽车(Europcar)和巴基特(Budget)。

在当今的全球汽车租赁业中，赫兹和艾维斯一个是老大一个是老二，它们之间的较量是在全球范围内进行的，而且两巨头自20世纪以来，直接或间接交锋就连续不断。在它们的广告战中，艾维斯的一则系列广告独放异彩，成为艾维斯与赫兹公司竞争中的闪亮点。

20世纪早期，这两个公司展开了激烈的拼杀。由于力量悬殊，艾维斯公司屡战屡败，自创业以来15年中，年年亏损，已经到了难以为继的境地。1962年，艾维斯公司的新任总裁罗伯特选择DDB公司作为广告代理商。这一举措彻底改变了公司的未来。他要求DDB公司以100万美元来发挥500万美元的效果。

实力是艾维斯公司面临的最大问题，针对这一情况，伯恩巴克意识到如果要与赫兹公司硬拼无疑是以卵击石。赫兹公司的财力是艾维斯公司的5倍，年营业额是后者的3.5倍，要想获得成功必须另辟蹊径。

第一章　什么样的广告能打动消费者

案例分析

我们是老二

1963年，艾维斯开始实行了与以前完全不同的广告策略。我们中国人有"宁为鸡头，不为凤尾"，承认竞争者的强势往往让企业难以接受。而DDB公司采用逆向思维，伯恩巴克与公司一起研究确定了全新的广告策略——放弃争做老大的目标，甘居第二。这是美国历史上第一个将自己置身于领先者之下的广告，如图1-18所示。

图1-18　艾维斯出租汽车公司广告

它的创意高明之处在于它敢于公开承认自己所处的位置，同时又申明了公司不忘顾客的厚爱，努力工作的积极态度。这一表态引起了美国消费者的极大兴趣和同情，人们往往崇拜强者与同情弱者。这则广告成功地唤起了顾客的同情心。

过了不久，艾维斯在经过了13年的赤字经营之后，终于开始出现了120万美元的盈余，第二年上升达260万美元，第三年又增长了近一倍，达到了500万美元。

广告的巨大作用由此可见一斑。艾维斯是什么时候开始盈利的？是从它开始承认自己、工作更加努力开始的？其实这绝不是该公司更加努力的结果，而是自己与排行第一的赫兹公司挂上了钩，使消费者的头脑中标着"出租车"的梯子中，第二个就想到艾维

斯。不过，艾维斯也切中了赫兹公司的弱点，因为第一，所以排的队太长，位居第二却不用排很长的队就获得更好的服务。其实，强势中往往蕴涵着弱势。

时至今日，人们依然记得它的口号："艾维斯只是汽车租赁行业老二，你为什么要光顾我们？因为我们努力。"真诚而巧妙的创意打动了消费者，"我们是老二，所以我们要更加努力"成为久传于世的广告作品。

案例1-12

强生公司的诚心态度扭转危机

在20世纪80年代，强生公司曾面临一场生死存亡的"中毒事件"危机：1982年9月29日至30日，美国芝加哥地区有人因服用泰诺止痛胶囊而死于氰中毒，开始是死亡3人，后来，中毒人数增至2000人(实际死亡人数为7人)；一时舆论哗然。泰诺胶囊的消费者十分恐慌，94%的服药者表示绝不再服用此药。医院、药店纷纷拒绝销售泰诺胶囊。

案例分析

中毒事件的成功解决

面对这一危急局面，由公司董事长为首的7人危机管理委员会果断地作出了"四个抉择"，这四个抉择环环相扣，命中要害。

第一抉择：在全国范围内立即收回全部泰诺止痛胶囊，价值近1亿美元，并投入50万美元利用各种渠道通知医院、诊所、药店、医生停止销售。

第二抉择：以真诚和开放的态度与新闻媒介沟通，迅速地传播各种真实消息，无论是对企业有利的消息，还是不利的消息。

第三抉择：积极配合美国医药管理局的调查，在5天时间内对全国收回的胶囊进行抽检，并向公众公布检查结果。

第四抉择：为泰诺止痛胶囊设计防污染的新式包装，以美国政府发布新的药品包装规定为契机，重返市场。

1982年11月11日，强生公司举行大规模的记者招待会。会议由公司董事长伯克亲自主持。在此次会议上，他首先感谢新闻界公正地对待"泰诺"事件，然后介绍该公司率先实施"药品安全包装新规定"，推出泰诺止痛胶囊防污染新包装，并现场播放了新包装药品生产过程录像。美国各电视网、地方电视台、电台和报刊就泰诺胶囊重返市场的消息进行了广泛报道。

事实上,在中毒事件中回收的800万粒泰诺胶囊中,事后查明只有75粒受氰化物的污染,而且是人为破坏。公司虽然为回收付出了1亿美元的代价,但其毅然回收的决策表明了强生公司在坚守自己的信条:"公众和顾客的利益第一。"这一决策受到舆论的广泛赞扬,《华尔街周刊》评论说:"强生公司为了不使任何人再遇危险,宁可自己承担巨大的损失。"

正是由于强生公司在"泰诺"事件发生后采取了一系列有条不紊的危机公关,从而赢得了公众和舆论的支持与理解。在一年的时间内,"泰诺"止痛药又重振山河,占据了市场的领先地位,再次赢得了公众的信任。

第六节 广告要有文化

广告要想打动消费者,其文化功能不容忽视。商品主要有"物质的"与"文化的"两大功能。商品的物质功能是要满足消费者生活和工作的物质需求,其文化功能则与意义和价值观有关:所有商品均能为消费者所用,以构造自我、社会身份认同以及社会关系的意义。在商品日益丰富的买方市场,商品的两大功能往往互相渗透,其文化功能越来越受到消费者的重视。

21世纪的经济发展,将在很大程度上取决于"文化力"与经济伦理精神的较量。文化力是相对于经济因素、政治因素而言的,对于经济和社会的全面进步、区域经济的发展、企业的发展来说,都是一种强大的内在驱动力。广告不是一种单纯的经济行为,而是一种现代文明的标志。有广告的地方就有文明,有广告的地方就有文化。广告制胜的灵魂在于优秀文化。

一、关于文化和广告文化

(一)文化及其特征

文化一词有多种定义,泰勒的解释是:"文化是作为社会成员的人类所取得的知识、信念、艺术、道德、法律、惯例及习惯的复合总体。"人类学家林顿(Linton)将文化定义为:"作为学习的行为和行为结果的结合体,它们的构成要素由特定社会的成员共同拥有并流传。"

社会学家通常把它定义为:"一个社会或一些人共同承担的价值观和意义体系,包括使这些价值观和意义体系具体化的物质实体。"也就是说,文化不单指知识、信仰、艺术、道德、宗教,也包括行为习惯和技能。它是人们后天习得的,而不是天生的。正是由于一定社会中的个人遵循相同的文化,才使得人与人之间的交流和沟通得以顺利进行,文化才得以世代相传,形成不同国家和地区的特色。

一般认为,文化应有广义与狭义之分。广义文化是指人类创造的一切物质财富和精神财富的总和;狭义文化是指人类精神活动所创造的成果,如哲学、宗教、科学、艺术、道德等。在消费者行为研究中,由于研究者主要关心文化对消费者行为的影响,因此将文化定义为一定社会经过学习获得的,用以指导消费者行为的信念、价值观和习惯的总和。文化概括起来有以下一些特征。

1. 文化的继承性

从历史角度看,每种文化都是通过文化继承的方式得以延续的。文化继承,即学习自己民族(或群体)的文化。正是这种方式,保持了民族(或群体)文化的延续,并且形成了独特的民族(或群体)个性。

中华民族由于受几千年传统儒家文化的影响,形成了强烈的民族风格与个性,仁义、中庸、忍让、谦恭、和合的民族文化心态表现在人们的消费行为中就是随大流、重规范、讲传统、重形式,等等。这同西方人重视个人价值、追求个性消费的生活方式正好形成了鲜明的对比。

2. 文化的创新性

文化创新发生在不同文化体系之间的相互交流、相互影响之中。在一个民族(或群体)的文化演进过程中,不可避免地要学习、融进其他民族(或群体)的文化内容,从而产生新的内容。

3. 文化的共享性

构成文化的东西,必须能为社会中绝大多数人所共享。显然,共同的语言为之提供了基础,任何执行社会化任务的机构,都为文化的共享起到了作用。在现代社会里,大众媒体在传播文化中更有着无与伦比的地位,而媒体中的广告,则不时地向受众传递着重要的文化信息:今年服装的总体流行趋势是什么,健康的新理念是什么,等等。

4. 文化的无形性

文化对消费者行为的影响就像一只"看不见的手"。文化对人们行为的影响是自然而然的,也是自动的,因此人们根据一定文化所采取的行为通常被看作是理所当然的。

例如:要理解社会中人们每天使用各自喜爱的牙膏刷两次牙是一种文化现象,就要知道社会中另外一些人根本就不刷牙,或者以非常不同的方式刷牙。

5. 文化的发展性

为了实现满足需要的功能,文化必须不断发展,以使社会得到最好的满足。导致文化变迁的原因很多,诸如技术创新、人口变动、资源短缺、意外灾害;在当代,文化移入也是一大原因。文化的变迁,最明显的表现是风尚演变,这是营销者应当密切关注的。

比如:在美国,当健康意识增强的时候,街头一下子出现了许多跑步者、散步者和步行者,一些厂商便看准时机,迅速推出各种舒适的鞋袜,结果大获成功,而反应迟钝的有关厂商则纷纷落马。

6. 文化的差异性

1) 民族文化差异

大部分国家由不同民族所构成。不同的民族,都各有其独特的风俗习惯和文化传统。民族文化对消费者行为的影响是巨大、深远的。比如我国是一个统一的多民族国家,除汉族外,还有50多个少数民族,其中人口超过百万的就有10多个。各个民族在宗教信仰、崇尚爱好和生活习惯方面都有独特之处,尤其要注意的是他们还有着不同的禁忌。

2) 宗教文化差异

不同的宗教群体，具有不同的文化倾向、习俗和禁忌。如我国有佛教、道教、伊斯兰教、天主教、基督教等，这些宗教的信仰者都有各自的信仰、生活方式和消费习惯。宗教能影响人们的行为，也能影响人们的价值观。

宗教因素对于企业具有重要意义，宗教可能意味着禁用一些产品，如印度教禁食牛肉、犹太教和伊斯兰教禁食猪肉等。这些禁忌往往一方面限制了一部分产品的需求，另一方面又会促进另一些产品特别是替代品的需求。伊斯兰教对含酒精饮料的禁忌，使碳酸饮料和水果饮料在伊斯兰世界成了畅销品；牛奶制品在印度教徒、佛教徒中很受欢迎，因为他们当中很多人是素食主义者。宗教也可能意味着与一定宗教节日有关的高需求、高消费期，如基督教的圣诞节。

3) 地理文化差异

地理环境上的差异也会导致人们在消费习俗和消费特点上的不同。长期形成的地域习惯，一般比较稳定。自然地理环境不仅决定着一个地区的产业和贸易发展格局，而且间接影响着一个地区消费者的生活方式、生活水平、购买力的大小和消费结构，从而在不同的地域可能形成不同的商业文化。

比如：相对而言，我国历来有南甜、北咸、东辣、西酸的食品调味传统。最简单的区分方法是把全国分成两大部分，即南方和北方。在我们的刻板印象中，南方人聪明机灵，北方人热情直爽；南方人喜欢吃米饭，北方人爱吃面食，等等。

4) 性别文化差异

性别文化不仅是一种生理现象，也是一种文化现象，至少任何文化中对不同性别有着不同的规范要求，那么，从某种意义上可以说，不同性别的人有着不同的文化。尽管在医学和心理学上，学者们对性别的划分有着不同的看法，但在消费者行为研究上，区分为男女两大性别也就足够了。

例如，女性消费者一般在消费行为中有着以下特点：第一，利用直觉，追求美感；第二，购买中常含情感；第三，注重实用，考虑周全；第四，注重别人的评价。

5) 年龄文化差异

每个主要年龄组的人，实际上也构成一个文化。尤其在现代社会，代与代之间的差距（代沟）越来越大，这与从其他角度来看的文化越来越接近和趋同，形成鲜明对照。

例如：少年儿童、青年、壮年、中年、老年，这五个年龄段的消费者各有不同的消费特点。

(二) 广告文化

广告文化，是蕴涵在广告活动过程中的，逐渐被人们所接受和认同的价值观念、消费习惯等生活方式的总和，是以广告为载体、以推销为动力、以改变人们的消费观念和行为为宗旨的一种文化传播形式。广告的传播过程就是一个人们共享社会文化的过程，也是一个社会价值观念不断被传送、强化和公众接受社会文化教化的过程。

这一过程包含两个方面：一是公众接触、接受广告及认同广告与其所含文化的过程；二是广告主和广告人员通过把握社会群体期望或文化圈的继承，并进而超越自身所在群体文化传统的过程。

广告与文化是一种相互作用的双向关系。从人类生态学的观点来看，广告与文化的关系是双重的：广告反映了不断变化的文化，同时，反过来也改变了文化。从宏观层面来看，广告的蓬勃发展促进了社会经济的增长；从微观层次来看，广告是引起文化变革的动因之一。

广告运动中的广告主、广告内容、广告受众、广告表现手段等基本要素无一不受制于特定时期、特定区域的文明程度，在不同时期内有不同的依托对象和显示途径、生成方式，广告无一不随着具体的时空情境而及时调整自身在文化形态中的位置。所以，所有的广告元素都在不同程度上带有社会文化的时代痕迹。

二、广告文化的性质

（一）广告文化是一种经济文化

广告是目前世界上最普遍、最广泛的一种经济现象，作为现代商战的利器，广告被作为竞争策略和武器来使用；同时，广告更是一种品牌工具，在繁荣市场经济、促进生产力发展方面有着不可替代的作用。

在西方发达国家，广告已经能够影响国家总体有效需求的增减。各种不同形式的广告使商品信息家喻户晓，使经济信息的传播取得最佳效果。广告文化是一种强有力的经济文化。

（二）广告文化是一种社会文化

广告是一种现代社会中相对独立的文化现象。作为一种特殊的时代文明，它不仅贯穿于经济生活的方方面面，而且波及人类的经济社会、文化社会乃至政治社会；不仅在很大程度上支配着人们的消费观念、消费方式、消费文化，而且影响着人们的世界观、价值观、社会观和生活观。人类社会的许多时空都弥漫着广告的气息，人类社会的各个方面都在不同程度上表现着广告文明，展示着广告文化。

广告文化是一种大众消费文化。大众文化是随着市场经济应运而生的，它是以大众传媒为载体，以市民大众为主要对象的文化，是目前中国社会文化领域出现的一种现代文化形态。而广告与商品、媒体一起，共同形成一种独特的大众消费文化。它是一种以推销商品为动力的文化。它唤起人们的消费激情，激发人们的消费欲望。它潜移默化地影响和改变着人们的消费观念、消费行为和消费方式。

三、文化在广告中的体现

从文化行为的本质特征来看，广告文化的本质特征就是人的本质特征，即社会性的一种独特表现。它以一种独特的角度，反映出人的社会属性的"劳动"、"思维"、"语言"三大特征。这三大特征体现在广告行为中，就是广告定位、广告创意。

1. 广告定位中的文化

广告定位是整个广告运作中很重要的一环。从文化的角度来研究广告定位则更具效力。从文化学的角度来看，任何社会群体都依靠不同的群体角色、角色地位、文化规范以及同类价值意识而存在。一个社会群体或同一文化圈要想生存和发展，都须按照相同或相近的价值目标进行互动。公众的这种价值期望正是他们按照自己的文化规范和价值意识对广告的传播

提出不同的要求和期待。

所以，广告能否被认同、接纳，关键要看这种广告本身能否体现该群体或文化圈的共同经验、价值取向，能否折射与渗透出一种社会文化的安排和群体共同的价值目标。现代消费者在购买商品时，不仅仅是购买商品的使用价值(比如，服装就是御寒、化妆品就是保护皮肤、美化容颜)，主要还是购买商品的附加价值(即能满足消费者感情需求的附加功能)。这种附加功能是由商品本身延伸出的一种观念，是人们购买商品时的一种感受、一种希望、一种梦想。

因此，广告在定位时，不仅要使广告内容显示商品本身的特点，更重要和更关键的是要展示一种文化，表达一种期盼，体现一种精神，提供一种满足，从文化角度定位正可以实现这种广告目标和宗旨。

2．广告创意中的文化

从创意的源流来看，广告所体现的是人和自然或周围世界的关系中人的价值的实现问题。从文化哲学来看，广告是科学和艺术的统一。广告必须以现实的商品为依据，而不能凭空杜撰或无中生有。但是，广告又不是对时代的模仿，而是对时代的发现。在广告的科学性和艺术性之间起桥梁作用的，便是广告创意，而广告创意本身又透射和流淌着浓重的文化意蕴。

奥美广告公司的台湾籍副总经理湛祥国先生曾经说过："文化太大了，把它缩到一个广告点上来谈很不容易。但文化的魅力和效用真是在发挥着很大作用。比如在台湾，广告越是跟文化扯上关系，就越受消费者欢迎。看了有意境的广告，消费者会说：'哇，这个拍得好有气势，那正是我向往的意境'，或者'我要是那样该多好'。"现在很多广告从头到尾都没说一句产品怎么好，但效果是真的好。

国内的消费者越来越成熟，你仅仅告诉他某种方便面好吃还不够，还应该告诉他在情感上你到底跟他沟通了什么。也许三个不同牌子的同类产品功能都一样，但放在一起时，品牌就有了特殊的意义。所以，成功的广告必须从产品信息中提炼出一个核心点，这个核心点是给出来的附加值，它体现在消费者对生活品位追求的文化层面意义上。

案例1-13

宁静致远宝马汽车

宝马汽车以先进的技术、卓越的品质和优雅的风格而享誉全球。不同于奥迪和大众的是，宝马品牌具有极为特殊的社会象征意义。

宝马汽车不懈地追求完美，获得了消费者对其品质、平稳舒适等方面的认同，更重要的是，公司在品牌塑造和推广时，注重文化内涵的挖掘，其优秀的广告创意对消费者的观念与生活方式产生了巨大影响，而且对整个社会的思想观念与价值取向产生了强烈的冲击。

案例分析1-13-1

我们如此爱护你的宝马车心脏

宝马承袭德国文化对技术严格要求的传统,广告中当然不乏向顾客承诺优质的售后服务,如图1-19所示。

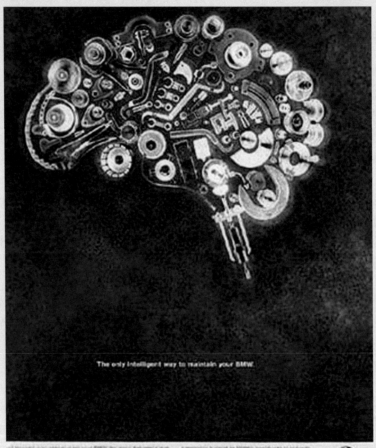

图1-19 我们如此爱护你的宝马车心脏

平面广告在图形创意上用一堆汽车零件组成人心圆形,广告语:"我们如此爱护你的宝马车心脏。"汽车制造商关注着汽车的品质,重视产品质量就如同关心自己生命一般,宝马汽车品质至上的理念与客户的期望不谋而合,广告中不必出现汽车的具体款式,受众就已被这种真诚与执著深深打动。

案例分析1-13-2

宝马车驾驶性能宣传广告

广告传达的大概内容是，宝马汽车可以在冰天雪地里自由地奔驰，可见它的防滑技术之高，就连企鹅也自叹不如。确实，"坐奔驰，开宝马"，宝马轿车操控自如的驾驭性能，是人们津津乐道的经典，即使在冰天雪地的南极，宝马也拥有让企鹅神往的驾驭性能。这个广告设计巧妙地借用了南极场景、企鹅这些人们熟悉的道具，传递给我们关于宝马轿车的与众不同，如图1-20所示。

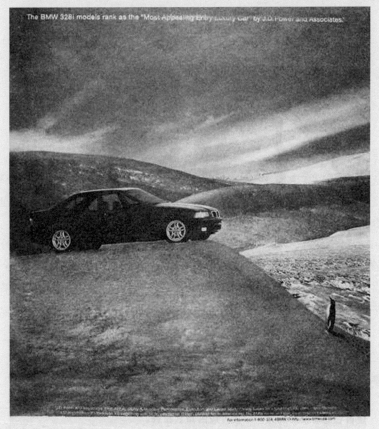

图1-20 宝马车驾驶性能宣传广告

典雅的画面，梦幻般的南极天地里有一只企鹅和一辆宝马汽车，背景颜色是与车体相近的蓝色，很朦胧。无论在任何地方，所有的宝马展示中心或服务中心，始终阐述着自己的"品质、效率和专业化"的价值。

上述案例广告创意其实十分平实，汽车的品质透过内在的东西表现出来，它不会因时间的流逝而丧失。

强调技术至上的风格是德国文化的写照，其与宝马品牌的核心价值观是一脉相承的。广告中极力表现企业对客户的关心和服务的保障，宝马汽车品质至上的理念与客户购买的期望融合在了一起，即使广告中没有出现汽车具体的款式，但消费者的心已经被它打动了。广告宣扬了一种至高无上的享受。它这种感觉的宣扬并不是愚蠢地跟别人吼一声"我至高无上"，而是通过美轮美奂的画面、丰富的背景要素、极富感染力的意境来展现。

宝马广告给驾驶者的不仅仅是汽车自身美轮美奂的设计，一种驾车的乐趣还会影响到你生活的点点滴滴。同时还流露出浓郁的社会文化，宁静、祥和中透出一股大气和霸气，含蓄中求大进，宁静以致远。

案例1-14

肯德基：感恩·回报

肯德基是世界著名的炸鸡快餐连锁企业，在全球拥有10000多家餐厅，严格统一的管理，清洁优雅的用餐环境，令肯德基在数以亿计的顾客心里留下了美好的印象。肯德基于1987年进入具有悠久饮食文化的古都北京，从而开始了它在这个拥有世界最多人口的国家的发展史。

肯德基的到来不仅率先将现代的快餐概念引入中国，使人们在传统的饮食中第一次感受到了从食品风味到就餐方式的根本不同，并给人们的服务观念带来了重大影响。作为在中国市场运营范围最广、餐厅数量最多的连锁餐饮企业，肯德基以亲民的"感恩·回报"的诉求，开展温情营销，成功地拉近了与消费者的距离。

案例分析

肯德基周年庆典广告

不同于其他企业的周年大庆时大张旗鼓进行高调宣传的庆典。肯德基以润物细无声的宣传方式表达了自己的心声，如图1-21所示。

红色的海报中两个醒目的大字"回报"，简短的广告语："13年来，我们用心写了两个字……"简单而有力的诉求，一切尽在不言中。

第一章　什么样的广告能打动消费者

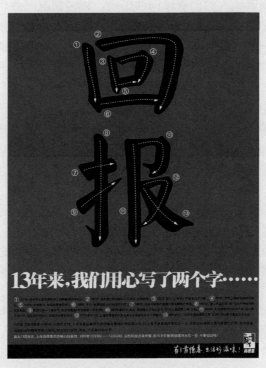

图1-21　肯德基周年庆典广告

第七节　食色，性也

"食色，性也"出自《孟子·告子上》。告子是一位年轻的哲学家，他对孟子的"人性善"观点很不满意，就找上门与孟子辩论。过程中告子说了句"食色，性也"，意思是食欲和性欲都是人的本性，是人最最基本的欲望。有关人性本质的辩论，这里不必再探讨，但就广告而言，从某种角度说它是一种唤起欲望的艺术。

广告，同商品、媒体一道，形成一种以推销商品为动力的大众性消费文化。它唤起人们的消费激情，煽起人们的消费欲望，结成难分难解的"欲购情结"。它诱导人们去购买更多的衣服、更多的食物、更大的住房、更新的轿车，即使你的衣服多得已穿不过来，你的冰箱已被食物塞满，你的住房面积已足够使用，你的轿车仍然好使。这个"欲购情结"，潜移默化地让大众把名牌商品、高档商品当成现代性的象征；它还把人们的地位、名望、尊严、荣誉，与拥有多少名牌、高档消费品联"结"起来。这已成为跨越国界的时尚。

的确，广告通过高超的摄影、精美的画面、有煽动性的语言、性感的美女等各种手段为人们展示商品及使用该商品后的效果，这种展示效果往往是过度美化、超现实的假象。但人们宁愿相信是真的，这是因为所有的女人都希望自己的身材与容貌能像名模或明星一样出众，而几乎所有的男人都希望有辆名车并被美女环绕。

事实上我们每个人都希望自己能够更漂亮、更健康、更富有、更长寿、更快乐。另一方

面，人们的购买决定深受其他人的消费倾向的影响，许多情况下我们购买某一商品的原因是别人买，所以我也买。别人有我也得有、还得更好的攀比心理更刺激了我们的购买冲动，而更便捷的信贷服务则将一切变为可能。广告成了满足、激发普通人购买欲望的"梦工厂"，所以我们愿意不断地受广告的蛊惑去尝试各种新奇玩意儿，哪怕一次次的受挫也乐此不疲。难怪英国工党领袖安奈林·比万说："广告是罪恶的勾当！"

我们现今处在一个角色分裂的时代，当男性明显的成为主宰经济运作和社会活动的主体时，女性却越来越突出地表现出对消费的热衷与支持。角色分裂在市场策略和广告表现中的符号性特征是，在男人和女人的追求中，似乎都可以找到一个潜意识的烙印，这就是朦胧的女性意识。于是，广告中的性感诉求开始大行其道，而这种性感诉求究其核心表现，则是对女性的性感展示。

20世纪伊始，广告商们就已意识到，厂商要挣的是女人的钱。原因如下：首先，女性控制着家庭的主要开支，是消费的主体；其次，女性虽然是消费主体，但是创造和推动消费的却主要是男性；同时，女性消费群体的生活坐标是处在男性的关注之中的，因此女性消费在某种意义上是对男性消费的一种延伸；再次，经济和社会发展所带来的富裕，却伴随着一种对社会承认和社会赞同的关注，这种关注愈演愈烈。

一般而言，女性在情感上比男性更容易受到伤害，所以广告通过这种对女性自我的展示，培植女性的自信和社会关注模式。由此广告人相信："对于人类的适当研究要针对男人，但是对于市场的研究则要针对女人。"正是从这种认识出发，广告中的女性形象逐步占据了主导地位。并发展成为以女性为主体的性感广告风靡一时。

性感广告的产生从另一方面讲是源于人的欲望本能，孔子曰："饮食男女，人之大欲存焉。"不论是男人还是女人。男人具有欣赏、追求和占有的欲望，女人具有自我欣赏和希望被欣赏、被追求的愿望。性感广告是从人的本性出发，利用人们潜在的情欲追求创造刺激消费者的销售因子，通过广告营造人们在现实中无法大胆追求的场景，把人们日常生活中怯于表露的情欲成分或明或暗地展露出来，通过画面的表达为消费者创造进一步的想象空间。再者，爱美之心人皆有之，秀色可餐，性感广告中气质不凡的美女对塑造卓尔不群的品牌形象往往也能起到很好的效果。这是由于广告受众在大脑中很容易将"美"的人与"美"的品牌画上等号，将对人的欣赏与青睐转嫁于品牌，使品牌能在消费者心中占据更好的位置。

大哲学家叔本华曾说过，"任何对象都不能像最美的人面和体态那样迅速地把我们带入纯粹的审美观照，一见就使我们立刻充满了一种不可诠释的快感，使我们超脱自己的一切烦恼事。"性感广告正是作为一种美的载体，可以给予受众强烈的审美愉悦，并且这种审美愉悦在很多方面超越了其他种类的美对接受者的影响，从而具备了难以比拟的诱惑力。也因为如此，性感广告往往具有较强的视觉冲击力，能在包围广告受众群体的纷繁复杂的信息中脱颖而出，达到较高的瞩目率。广告商正是利用了这一切，以性感手段打动了消费者。

性感广告必须与产品特征构成联系，因为并非任何产品都适合通过这种方式表现。1982年，美国著名广告学专家大卫·里斯曼与迪莫西·哈特曼在分析美国20年来性感在广告表现中的运用状况后提出，按广告产品与性感信息的关联度可分为以下四类。

1. 功能性性感广告

功能性性感广告是指与性商品、性形象、性心理直接相关的广告。广告产品与性感信息直接关联，如内衣、内裤等。功能性性感广告由于受到广告法规的限制，所以广告的媒体只

能是非大众媒体，诉求方式也是"羞答答的玫瑰静悄悄地开"，"欲说还休"。和"性"最相关的功能性性感广告没能在性感广告中占据主导地位。

2. 想象性性感广告

想象性性感广告主要是运用修辞方式，以谐音、暧昧的词语或画面唤起受众的性幻想，以此达到吸引受众注意所宣传信息的目的。广告产品与性感信息的联系并不直接，而需要借助受众的想象建立关联，如香水。

3. 象征性性感广告

象征性性感广告是尽量避开对"性"的直接宣传而采用与性相关的实物或者情节，传达商品信息或者某种观念的性感广告。利用特定的文化符码作性别象征，如月亮象征女性，独角兽象征性吸引力等。象征性性感广告没有"性"，却又蕴涵着"性"。

4. 与商品无关的性感广告

与商品无关的性感广告：无知者无畏。

与商品无关的性感广告是指：设法把"性"和与"性"无关的商品黏合在一起的性感广告。即性感信息与产品特性没有关联。

他们的研究表明，产品与性感信息关联度越高，广告效果越好。在其分类中，前三类广告受众对广告的注意率、记忆率，同性感信息强度往往成正比，并且即使性感信息较直露，受众也能保持较宽容的态度。而第四类无关联者，产生的效果要么遭人诟病，要么广告受众只注意到性感信息而忘记了广告中的产品。

案例1-15

Levi's牛仔裤

Levi's(李维斯)是来自美国西部最著名的名字之一。1853年犹太青年商人Levi Strauss(李维·施特劳斯)为处理积压的帆布试着做了一批低腰、直筒、臀围紧小的裤子，卖给旧金山的淘金工人。由于这种裤子比棉布裤更结实耐磨而大受欢迎。于是，李维索性开了一家专门生产帆布工装裤的公司，并以自己的名字"Levi's"作为品牌，Levi's(李维斯)的神话也由此展开。

在全球销售超过35亿条的Levi's牛仔裤不仅是时尚潮流的引领者，更是美国精神的一个典型服饰代表，带有鲜明的符号象征意义："性感"、"独立"、"自由"、"冒险"等。

19世纪的淘金潮让美国成为冒险者的乐园，也间接造就了美国经济的腾飞，营造出进取、率性、自由的美式文化，这与当时讲究精致与华丽的"贵族血统"的欧洲文化截然不同。Levi's为粗犷不羁的淘金工人设计的牛仔裤，恰恰成为渴望自由、独立、理想的新生活态度最直接的表现方式。因此，从某一个角度说，Levi's牛仔裤一出现，就成了一种生活态度的象征，进而成为美式风格和欧洲大陆文化的分水岭。

案例分析

Levi's系列广告

随着时代和环境的演变，Levi's(李维斯)被赋予了更多的精神和文化艺术气质，Levi's(李维斯)从最初的野性、刚毅、叛逆与美国开拓者的精神，转变为今天的性感、青春、活力，永不落伍的"时装"。用性感、诱惑，或者诡异的画面，来倡导找寻属于自我个性的品牌理念，如图1-22～图1-26所示。

图1-22　Levi's系列广告1

图1-23　Levi's系列广告2

第一章　什么样的广告能打动消费者

图1-24　Levi's系列广告3

图1-25　Levi's系列广告4

图1-26　Levi's系列广告5

案例1-16

夏奈尔的魅力

夏奈尔(Chanel，又称香奈儿)，一个即刻让人联想起时装、香水、女性解放和魅力的名字，它深受各国女性的喜爱与推崇。全世界有超过80家的Chanel时尚精品店，以及200多个Chanel手表销售点。这个来自法国的世界时装顶级品牌，近百年来一直是品位与身份的代名词，它塑造了女性高贵、精美、优雅的形象，其品牌的服装、饰品配件、化妆品、香水更是风靡世界。在2001年美国《商业周刊》和国际品牌公司公布的全球品牌排行榜上，夏奈尔以42.65亿美元的品牌价值位列第61名。

夏奈尔香水和时装，造就了新世纪的女人，在20世纪，拥有"夏奈尔"，甚至成为女人一生的美丽梦想，夏奈尔产品的广告所透露出的信息是相当轰动的，不仅挑逗我们的嗅觉、视觉，十足地点燃了想象力并使其无限延伸，也把产品特征所体现出来的价值发挥得淋漓尽致。

案例分析

夏奈尔香水广告

夏奈尔的高成本、高价格和只以品牌专卖的分销形式，都让顾客觉得夏奈尔是一种上流人士的象征，它的广告促销更能传播其品牌形象。

夏奈尔本人为自己的Chanel No.5香水所做的倡导是："您该把香水抹在您想让人亲吻的地方。"一代性感巨星梦露的那句"夜间我只用夏奈尔5号"的话，成为香水历史中经典的经典，体现着挑逗与想象力。神秘、刺激感官而且非常有女人味的香气，酝酿着让男人无法抗拒的性感魅力，香水的名称、色调和香水瓶的造型、海报广告之间，一环环循循善诱。

采用超级名人来为产品代言是夏奈尔的策略。夏奈尔5号的广告很多，每则广告都给人美的感觉，其中人们最熟悉的可能就是著名影星玛丽莲·梦露的那句名言：夜间我只用夏奈尔5号。裹挟在香味中的女人，的确像是穿上一件美丽而令人遐想的衣服。它的广告也像夏奈尔形容夏奈尔5号，为"一种气味香浓，令人难忘"。

夏奈尔公司起用了好几个著名人物作为夏奈尔5号的广告形象大使，比如凯瑟琳·德纳芙和最近的卡洛尔·布凯，后者被认为是当今法国女性的典型形象。模特儿兼花样游泳冠军出身的艾斯黛拉·沃伦也为夏奈尔5号代言，并将自己的美妙身段展示于人。她们具有一个共性，就是她们都有靓丽的外表，给人以美的享受。

就艺术角度而言，广告美的价值在于实用，是实用和审美的统一，首先在于表现人们对物质生活的需求，其次才是美的需求。因而，再美的广告，如果不具备传达信息的功能，也就丧失了存在的价值、美的价值。广告的美，绝不是为美而美，而是要"得宜其中"。

夏奈尔广告正符合广告美学的基本特征，它的广告作品具有精神领域的美学特征，有丰富的审美内涵。它能够按照美的规律来造型，在艺术的认识、教育和审美三个作用方面达到统一，如图1-27所示。

图1-27 夏奈尔香水广告

案例1-17

豪华性感的Gucci时装

Gucci(古琦)品牌时装一向以高档、豪华、性感而闻名于世,以"身份与财富之象征"品牌形象成为富有的上流社会的消费宠儿,一向被商界人士垂青,时尚之余不失高雅。

案例分析

Gucci时装平面广告

Gucci的风格一向被商界人士垂青,时尚之余不失高雅,这个意大利牌子的服饰一直以简单设计为主,剪裁新颖,弥漫着18世纪威尼斯风情,再融入牛仔、太空和摇滚巨星的色彩,让豪迈中带点不羁,散发无穷魅力。

20世纪90年代,性不再是不可碰触的话题,因此许多服装品牌也开始大胆运用某些手法,将性与时尚广告相结合,创造出不少话题与精彩佳作,其中,将性运用得最为精彩及彻底的,莫过于Gucci的Tom Ford,如图1-28～图1-30所示。

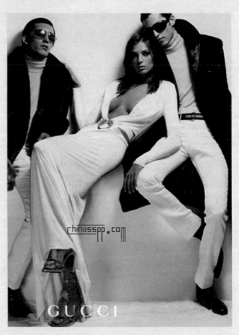

图1-28 Gucci时装系列平面广告1　　　　图1-29 Gucci时装系列平面广告2

第一章　什么样的广告能打动消费者

图1-30　Gucci时装系列平面广告3

本章小结

通过对本章内容的学习，我们了解到现在绝大多数的商品都是通过广告的方式接触到顾客，难以计数的商品造就了难以计数的广告，人们时时刻刻都在面临着广告的无休止的侵扰，可以说，广告与人的生活息息相关。

但是面对五彩缤纷的广告，如何能让消费者留下深刻印象，乃至产生购买欲望，也是人们一直在探讨的问题，本章从七个方面选取了有代表性的典型案例为读者打开思路。

思考与练习

1. 通过本章学习请你叙述广告如何打动消费者。
2. 请谈一谈，你如何看待性感广告。

3．你如何理解USP理论？

4．你是怎样理解ROI理论的？

5．请叙述文化及其特征。

6．当下中国不实广告、虚假广告频出，为何会出现这样的状况呢？

实训名称	广告创意分析与思考
实训目的	对市场上同类商品的广告进行收集整理，对其创意进行调查分析，使同学们初步直观感受广告创意的内在魅力，了解广告创意对促进商品销售、树立品牌形象、细分市场等方面的作用。
实训内容	调查收集至少10种同类商品广告并分析其创意内涵。
实训要求	1．分组调查并收集同类商品广告； 2．分析同类商品广告创意，并用书面文字形式进行归纳； 3．按每小组5～6人分组进行实训，每小组收集不少于10种处于竞争的同类商品广告，经小组集体分析研究结束后，上交1份《关于××类广告创意的调查分析报告》； 4．考核办法：每小组保质保量完成练习，不得抄袭他人成果，小组集体成绩作为小组成员个人成绩。
作业步骤	1．分组确定各小组拟调查的商品类别； 2．收集同类商品广告10种，形式不限(网上或拍照均可)； 3．小组讨论得出结论； 4．书面归纳总结讨论意见； 5．完成《关于××类广告创意的调查分析报告》，图文并茂。
实训向导	1．实训按食品、饮料、家电、汽车、楼盘、化妆品等大类分组，可以考虑将兴趣一致的同学分在一个组，每组选定一类商品，通过到网络、商场、专卖店等处收集产品样本、招贴、POP广告、报纸或杂志广告； 2．讨论分析时将侧重点放在广告的创意上，不要脱离主题； 3．因为本次实训主要是感受广告创意，因此不必过于追求理论性、完整性和深刻性。

第二章

读图时代广告如何做

学习要点及目标

- 了解时代观念对广告观的影响。
- 了解读图时代的受众心理。
- 认识图形在广告创意中的地位和作用。

 本章导读

中国有句古语："秀才不出门，便知天下事。"意思是秀才凭借书本知识就能知天下事。在信息不发达的时代，人们通过书本以文字的方式获得知识和信息。然而到了信息大爆炸的今天，获得信息的方式发生了很大的转变，在人们所接受的全部信息当中有83%是通过视觉获得的，我们正身处在读图时代。

一个人身处当代如果不了解他的时代特征，犹如在茫茫大海中迷失了方向，一个广告工作者如果不了解自己的时代，就不知道如何将广告信息进行有效的传达。

 引导案例

"摔"的不同结果

1915年，茅台酒在参加巴拿马世界博览会，博览会举行评酒会，很多国家都送酒参展，当时品酒会上酒中珍品琳琅满目，美不胜收。当时的中国政府也派代表携国酒茅台参展，虽然茅台酒质量上乘，但由于包装粗糙、简陋、土气而无人问津。西方评酒专家对中国美酒也不屑一顾。

就在评酒会的最后一天，中国代表眼看茅台酒在评奖方面无望，心中很不服气，情急之中突生一计。他提着酒走到展厅最热闹的地方，装作失手，将酒瓶摔破在地，顿时瓶破酒溢，醇香弥漫，吸引了许多人来围观，中国代表乘机让人们品尝美酒，众人操着不同的语言齐声称赞好酒！于是茅台酒"一摔成名"名声大振，被商家抢购一空并从此走出国门。

国内举办广交会，一个生产酒的厂家知名度不高，过问产品的人很少，参会的代表像热锅上的蚂蚁，其中一人想到了茅台酒的"一摔成名"，于是效仿，其结果招致邻旁参会厂家的抗议，溢出的酒味与化妆品的味道混合在一处，气味难闻，影响了生意。

同样是"摔"，一巧一拙，特定的环境，急中生智，"一摔成名"；不同的环境，盲目效仿，"一摔成败"。

第二章　读图时代广告如何做

第一节　时代观念的变革

一、时代广告观的变革

当今先进的广告观已从"告诉消费者"(工业时代创作观)转变为"注意消费者"(信息时代创作观)，有如下几个原因。

（一）信息时代信息传递便利快捷

信息时代的最大特点就是传递方式的便利与快捷，信息通过网络得以迅速传播，一个新产品的普及可能就在一夜之间。由于产品品质趋于同质化和新产品的普及太快，做广告如果仅是为了告诉消费者一个产品方面的信息，肯定会落入为同类产品做共性广告的境地。这是当今做广告的不可取的方式。

（二）信息时代广告关注消费者的需求与欲望

21世纪产品的更新换代不再停留于工业时代的基本需求上，广告的作用也不是告诉人们空调能制冷或制热，冰箱有低冷有速冻等。当今世界的创造都以实现一种新的生活方式为依托，做的是实现消费者的需求与欲望。广告创作也应如此：从将企业的创造告诉消费者转为为消费者的需要而创造，为他们的欲望而塑造。

（三）信息时代关注广告个性与品牌

过去做产品广告是在卖一个商品，今天做品牌广告是在卖一个独具个性的品牌概念，做的是品牌印象，这个印象是消费者的感受。只有注意消费者，围绕着他们的需求去归纳，去挖掘创意素材，才有可能创作出打动消费者的杰出广告。

拓展知识

马斯洛人类需求五层次理论

亚伯拉罕·马斯洛(1908—1970)，美国社会心理学家、人格理论家和比较心理学家，人本主义心理学的主要发起者和理论家，心理学第三势力的领导人。

在马斯洛看来，人类价值体系存在两类不同的需要，一类是沿生物谱系上升方向逐渐变弱的本能或冲动，称为低级需要和生理需要。一类是随生物进化而逐渐显现的潜能或需要，称为高级需要。

马斯洛在1943年发表的《人类动机的理论》一书中提出了需要层次论。把需求分成

生理需求、安全需求、社会需求、尊重需求和自我实现需求五类，依次由较低层次到较高层次，如图2-1所示。

他认为人都潜藏着这五种不同层次的需要，但在不同的时期表现出来的各种需要的迫切程度是不同的。人的最迫切的需要才是激励人行动的主要原因和动力。人的需要是从外部得来的满足逐渐向内在得到的满足转化。

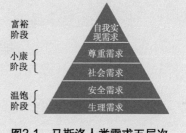

图2-1　马斯洛人类需求五层次

二、广告创意人观念的变革

除非你能把所创作的东西卖出去，否则，创意、独具匠心都是毫无价值的。从"告诉消费者"到"注意消费者"，是由传统广告向现代广告转变的过程。广告创意者必须依据时代特色，及时转变观念。

（一）广告创意应以人为本

广告创意应以人为本就是要以消费者为根本、为中心，即广告的作用和目的是满足消费者的需要及实现消费者的价值、体现社会的进步，广告的一切主要方面都是围绕消费者而进行的。其内容主要包括：消费者是广告活动的支配者，广告活动是为消费者服务的，广告活动的最终目的是使消费者得到全面发展。

在广告活动中坚持以人为本，就是不要把消费者看成是"经济动物"，实质上也就是坚持人是一切经济活动的主体。因为在所有的生产要素中，人是最活跃的因素，在生产过程中是起主导和主体作用的方面。人类一切经济活动的终极目的也都是着眼于人，经济活动的目的，微观上说是获得利益，宏观上讲是使社会发展，但从根本上来说是满足人的需要，即目的在人。

1．突出消费者的主体地位

以消费者为中心的观念，是在"买方市场"下形成的一种创意观念。与传统的以产品为中心的观念相比，它更多地重视消费者的意见，重视消费者的情感和心理需求的满足，注重买卖双方的感情交流。它要求广告更多的要强调消费者的长远利益与整体社会利益，强调消费者关心的东西和产品、服务给消费者带来的各种利益。

2．关注消费者的满意度

消费者是市场经济的要素之一，广告活动的主要任务，也就是以消费者为核心，尊重消费者、关心消费者、培育消费者、信任消费者，切实维护消费者的利益，竭力围绕消费者的需求变化，采取不同策略，以获得消费者满意为最终目的。

（二）广告创意彰显人文关怀

人文关怀是市场经济背景下，思想文化界忧患于不良社会现象，抵御物欲横流、金钱至上、道德沦丧、生命价值消解的人类良知。它关注的是人对人的价值、人对社会的价值、人

对自然的价值，其核心价值是修正人的价值取向，体现的是人类对社会的终极关怀，强调的是人与自然的和谐。

广告创意中凸显的人文关怀，是广告关注社会可持续发展，化解现实消费社会各种危机和矛盾，培养消费者的消费意志和价值取向的内在依据。它提倡公平竞争，平等消费；强调尊重消费者的价值、尊严、自由和权利；引导消费者尊重自然、尊重生命、尊重消费，不屈从于实用功利而是从内在道义优化消费者的消费环境，改善消费者的生存环境。

广告创意中凸显的人文关怀体现在以下几种广告实践中。

1. 从价值论的高度处理人与广告宣传物的关系

众所周知，人与物的关系问题是价值论的基本问题。是人的价值决定物的价值，还是物的价值决定人的价值？最高的价值是人的价值，还是物的价值？对这个问题的不同回答，形成了人本主义和物本主义两种不同的价值观。

在广告实践中处理人与广告宣传物的关系，就是坚持人的价值高于广告宣传物的价值，不能把人变成广告宣传物的奴隶，似乎消费者只有使用了广告中所宣传的物品，消费者自身的价值才能得以实现。人的自身价值的实现，无论从其本质上看，还是从其最终目标——人的自身全面的发展来看，归根结底都取决于人自身的艰苦努力，取决于自身对别人、对社会的实际贡献。

2. 赋予广告宣传物以积极和健康的社会意义

从已成型的消费趋势来看，人们对商品意义的消费早已取代对商品使用价值的消费，被人们消费的东西，与其说是物品，不如说是社会关系本身，它反映的是消费中人与人的关系。而商品的这层意义常常是凭借广告宣传附加上去的，诚如有人指出的"如果我们把产品当作物品消费，那么，通过广告我们消费它的意义"。从这个意义上讲，广告使日益同质化的商品富有了常卖常新的"卖点"，也正是广告或明或暗地塑造着人们的未来，加入人们想象生活的蓝图，开发人们的潜在欲望，影响人们看待种种现象的立场和视角。

广告已经是我们的文化空间最为强大的符号系统之一，无论在国家，还是社会，或是公共领域，它都扮演着越来越重要的角色，只有赋予广告所宣传之物以积极、健康的社会意义，才能规避市场经济条件下商品拜物教的流弊，匡扶社会、生活的真正意义。

3. 坚持经济利益与社会效益相统一

广告是一种经济活动，具有投入产出的特征，追逐经济利益的最大化是其天经地义的职责，但广告联动着物质文明和精神文明，在文化的层面实现着生产与消费的统一。因此，广告负有自己的社会责任。无论从近期收益，还是长远利益考察，广告的经济利益和社会效益并不是矛盾的，任何经济利益都来自于社会，最终必将归之于社会。

4. "当下关怀"与"终极关怀"相结合

"当下关怀"是指广告要关注现实人生，现实利益，满足消费者的眼前需要，正确引领消费时尚；"终极关怀"是指广告要体现对自然、社会和谐的追求，倡导科学的消费潮流，坚持广告活动的社会良知。

人文关怀

"人文"是一个内涵极其丰富而又很难确切解释的概念,"人文"与人的价值,人的尊严,人的独立人格,人的个性,人的生存和生活及其意义,人的理想和人的命运等密切相关。

人文关怀就是对人的生存状况的关怀、对人的尊严与符合人性的生活条件的肯定,对人类的解放与自由的追求。一句话,人文关怀就是关注人的生存与发展,就是关心人、爱护人、尊重人;是社会文明进步的标志,是人类自觉意识提高的反映。

(三)广告创意应树立可持续消费观

"广告是现代化的使者"。现代广告以横扫一切的力量确立了自己在市场经济中的地位,使人们日益适应现代化的生活。广告在促销商品、传播信息的同时,还创造着流行文化和生活观念,改善着人们的思想和价值观念。作为一种社会现象,现代广告对社会的影响早已超过纯粹的商业领域,全面渗透到社会生活的方方面面,广告标举的价值取向,既反映着当今社会的价值取向,同时又极大地影响着广告受众群体的价值取向,因此,现代广告必须责无旁贷地坚持正确的价值取向。

物本主义广告信奉"广告即销售",为刺激商品的销售,拼命鼓吹不加节制的消费,在促进生产发展的同时,也无限制地膨胀了人的物欲,物质享受的价值导向成为横亘在广告与社会可持续发展之间的屏障。现代广告要根除这种弊病,在价值取向上只有高扬可持续消费观,才能促进广告的可持续发展。

可持续消费观"是建立在新的发展观基础之上,这种发展观的目的是全体人类自由的实现,是一种深层次的、全面的发展,不仅是财富的增长,而是涉及经济、社会、文化、技术、自然环境等多方面。既要满足当前的需要,又不能削弱子孙后代满足其需要之能力的发展,而且不包含侵犯国家主权的含义。"

可持续发展观强调发展中的公平和持续,它包含两层含义:一是强调向所有人提供实现美好生活愿望的机会,即强调消费的公平性;二是以提高人们的消费质量为目标,追求社会的整体进步,即强调消费的和谐性。人类为了生存便要进行生产,生产的最终目的是为了消费,消费反过来又影响生产。

消费是以人们的欲求为目的,但人们的欲求并不见得就一定符合人类社会生活的真正目的。尤其是经济活动进入以消费主导生产的时代后,过度消费使消费不再是目的,它成了超越人们正常的基于生活需要的消费,滋生为满足欲望的一种手段,而欲望的不可满足性造成这种"为欲望而欲望"的消费无限提升,以至于当一种奢侈品变成必需品后,人们又很快疯狂去追求新的奢侈品;其结果是自然资源的大量消耗,造成了严重的环境污染和生态破坏,导致一系列灾难性的能源、环境问题,直接威胁到当代人的生活质量和生存机会,同时也给未来人制造了更大的生存困难。

因此,现代广告倡导可持续消费观,体现健康、合理、适中、公平的消费,在鼓励消费

的同时，建构一种可持续发展的消费模式，达到人类可持续消费的目的。

（四）广告创意要坚持服务至上

"服务至上"作为一种现代营销理念和思想，随着市场经济的发展及消费者主权意识的加强，已经成为"第三利润源泉"，引起了人们的普遍重视。因此，现代广告要靠服务来形成自己的说服力量。

从行业归属来看，广告业属于第三产业，服务性是其行业的本质特征。现代广告坚持服务至上，也是由广告行业的规定性决定的，充分体现了广告的行业属性。在广告众多的功能中，传播信息是其最基本的功能，广告活动就是以信息为载体实现与消费者的沟通。因此，为消费者提供有价值的信息、服务于消费者是广告最基本的职能。

坚持服务至上，现代广告就要以进步的服务原则取代过去直接、单一的利润主义原则，树立正确的服务意识。现代经济的一个显著特点就是服务意识参与其中，在一定意义上甚至可以说现代经济就是服务经济。

现代广告是现代经济活动中最活跃的成分，它不仅要服务于广告主，也要服务于消费者，更要服务于社会。服务是现代生活中普遍的内在理念，服务是现代社会的核心特征，贯穿于社会的政治、经济、文化以及每个个体的生活之中。经济全球化对广告服务水平提出了越来越高的要求，现代广告只有一如既往地坚持服务至上，才能不辱其在当代社会的使命。

（五）广告创意强化人性诉求

所谓人性诉求，就是要求广告创意在表现上直指人性。在以人为主体的丰富多彩的世界里，人性应该说是广告中一个永恒的主题。人们总结戛纳广告节获奖作品得出的结论即是：优秀的广告总是表现了人类共通的东西——人性。

然而，人性是个十分复杂的概念，作为人的本质属性，在各家的理论中其含义各不相同。中西方学者从不同的侧面对人的本性提出了自己的看法，形成了不同的人性善恶假设。在西方，有经济人、社会人、自我实现人、复杂人、文化人的人性假设；在我国，有儒家的人性可塑说、道家的人性自然说，以及法家的人性好利说等人性假设。这些人性假设不仅成为不同文化背景下管理者采取措施的必要前提，也成为现代广告采取人性诉求的理论基础。

现代广告如果没有对人性的理解，也就没有人性诉求，对人性多样性的认识有助于现代广告人性诉求的展开。在具体运用时，必须以一定的社会道德体系和价值体系作为分辨善恶的标准，反对披着人性外衣的矫揉造作的泛人道主义习气，它应该从人内心的真实感受出发，挖掘商品对于人生活方式、生存价值的意义。

因此，现代广告中的人性诉求主要着眼于人的社会属性，而在人的社会属性中，又以人的理想信念为基石，因为理想信念在人的生存发展中起决定作用。理想信念属于世界观、人生观、价值观的范畴，与人的思想观念、本质、需要和人的发展密切相关，它在支配人的行为方面能起到积极的作用。人性诉求只有契合了消费者的愿望和动机的理想信念，才能促使消费者产生生活的积极态度和消费的正当行为。

（六）广告创意注重品牌塑造

可口可乐公司有两句流传甚广的说辞，一句是：假使可口可乐公司在世界各地的工厂一夜之间化为灰烬，第二天，它凭借可口可乐这个品牌就可以重新开工；另一句是：成功在于

广告。前一句说的是可口可乐的品牌价值，后一句讲的是可口可乐基业常青的秘密。把两句话结合在一起来理解，意思无非就是广告缔造了这个百年不败的饮料界巨无霸。

在现代品牌形成中，广告已具有决定性的力量。著名广告人李光斗说：广告——品牌的第一推动力，真可谓一语中的。广告是塑造品牌形象的重要手段，广告是品牌战略的主要途径。这就要求广告本身必须反映品牌的内涵，要有明确的指向性，要能表达企业的理念和个性。

对企业来说，品牌绝不仅仅只是一种标志，它应该包括了企业所有的管理问题，是对企业经营管理、经营理念、整体运行等全部内容的体现，是对管理的浓缩。广告要完整体现企业的品牌建设思路，就必须围绕企业的核心价值和竞争力进行持久的、有力的创建，塑造永葆时代风范的品牌。

广告要始终把握时代变化的脉搏，站在时代的前列，依据消费者不断变化、发展的心理需求、消费观念、精神寄托等因素确立品牌传播理念，把社会思潮、人类心理及观念融入品牌之中。

(七) 广告创意体现公益理念

从产品属性上讲，广告兼有公共产品、准公共产品、私人产品三种不同的属性。公共产品具有公益性，公益性是指公共社会利益。广告是用于满足社会公共需要的，因而是一种公共产品，是与公益性相对应的，公益性也就成为广告区别于其他经济活动的标志。广告的公益性使广告可以产生多方面的社会收益，具有很强的正负效应。

一些西方学者，如法兰克福学派中的代表人物阿多诺、马尔库塞等，在批判大众文化时，也往往将广告作为一个典型的例证，作为一个靶子，认为它削弱了人的个体意识和批判理性，消解了大众的主体性和反抗意识，使人变成了一个"单向度的人"。

确实，广告的负面作用不可低估，譬如，广告传播虚假信息、污染环境，强化享乐、误导儿童，诉求失当、诱发恐惧，媚俗跟风，传播低俗信息，消解经典文化、助长模仿抄袭歪风等，不一而足。

现代广告彰显公益理念，要求广告必须遵循商业交易中的诚、信、义等规范，彻底摒弃欺骗、虚假、误导等卑劣行为，要处理好义与利的关系，"君子爱财，取之有道"，既不能见利忘义，更不能舍义取利，在充分发挥其经济作用的同时，承担起自己应有的社会道义。

第二节　读图时代的受众心理研究

匈牙利电影理论家巴拉兹在20世纪初就预言，随着电影的出现，一种新的视觉文化将取代印刷文化。20世纪30年代，著名哲学家海德格尔说："我们正在进入一个世界图像的时代，世界图像并非意指一幅关于世界的图像，而是指世界被把握为图像了。"

英国现代美学史学家贡布里希也在著名的《图像与眼睛》一书中一语惊人："我们的时代是一个视觉的时代，我们从早到晚都受到图片的侵袭。"

第二章 读图时代广告如何做

的确多元化的媒介竞争，数字摄影浪潮的新一轮侵袭以及网络图像传播的蓬勃发展，已经应验了他们所说的，历史上没有任何一个时代像今天这样明显地图像化，以至于没有一个词像"读图时代"这样贴切地形容它。

我们的社会进入了一个崭新的图像传播时代。除了更纪实，更便捷，还因大众传播媒介的广泛参与而变得更加"受众化"。

受众是大众传播媒介的受传者，包括报纸的读者，电视的观众和广播的听众以及网民。在图像传播流程中，受众不仅是传播媒体的传播对象，更是读图活动的主体。他们总是抱着一定的心态去接触，接受并评价，必要时他们甚至会积极地做出反馈。正确地把握读图时代受众的阅读心理，树立科学的受众观念，才能让读图时代的图像传播"适销对路"，满足读者的需求，提高图像的地位产生有效的传播效果。

读图本身就是一项特殊的阅读活动，而新的时代背景更使受众的读图心理有了新的内容。广告工作者一方面要顺应读图时代下受众阅读所发生的一些变化，另一方面也要对一些不正确的阅读心理进行科学的引导，实现与受众的良性互动，营造出和谐、健康的环境。

一、简单化接受心理

视觉感官的享受被放在极为重要的位置。人们喜欢读图，是因为图片更直观、更形象、更通俗、也更明白，读起来省时、省力。一些成年人喜欢读图主要是因为现代生活过于紧张，没有耐心去处理高深的文字。就中国的国情而言，总的来说还比较贫穷，特别是中国的农村，还有很多文盲，他们看不懂文字，却能识图。

有研究表明，人们读图和读书时大脑进行的信息加工过程不同，文字是高度凝练的，处理起来比较复杂，处理过程中会调动更多的大脑潜能，消耗更多的能量，而对图片处理只是简单的信息加工过程。

现代社会的生活节奏加快，使得人们的心理疲劳程度加大。人们更愿意选择摄取直观、简单、形象的信息，这就决定了以文字为传播符号的抽象程度较大的信息进入了快餐化时代，人们对信息的索取进入了快速读取、快速传播的阶段，读图的方式理所当然地受到了人们的欢迎。不是人们的理性消失了，而是感性的欲求战胜了理性的需要。人们已经习惯了用简单的心态去审视身边发生的事情。当然，我们说，简单的心态绝不代表简单的思考，我们不能抹杀自己的理性。必须承认，视觉的冲击(无论是静态还是动态)，使得我们在接收信息的过程中自觉不自觉地形成了从读图事实中接收大量信息的习惯。

二、选择性阅读心理

选择性阅读主要以休闲娱乐为主。每个人每天都会面临不同的事情，海量的信息通过大众媒介传播到每个人，这使得我们在有所选择的同时又显得无能为力。我们可以知道很多的信息，可是我们很难深入地去关注所有的重大事件，当然我们也不能漠视我们自己对事情的议程设置，尽管如此，我们对很多事情的关注只能是浅层的，间接的，短暂的。

每个人都会建立自己的价值体系，并在此基础上进行选择性阅读。今天的人们将这种视觉愉悦的选择权利运用到了极致，所以，我们看到，报纸变得色彩缤纷，图文并茂，杂志更

加绚丽多彩，把图片的魅力展现得淋漓尽致。电视就不用说了，网络上互动的图像、影视更是俯拾皆是。我们的媒体顺应了人们的娱乐本能，迎合了人们的信息传播心理，也从很大程度上指引了人们的阅读方向。我们对图像影视变得贪婪，我们关注与我们息息相关的事件，我们把自己的选择建立在自我欲望的满足上和对时代潮流的追随中，一切都是那么自然而然，无可厚非。这个时代就是这个样子。

三、从众心理

从众心理决定了接受大众文化的流行趋势成为一种必然。报纸、杂志、广播、电视、网络构筑的大众媒介为大众文化的流行和传播提供了平台。在这个舞台上，每一个参与其中的人都想成功地演绎好自己的角色。然而在这股汹涌的大众文化潮流中，人们还是经常无法把握好自己的角色定位，很多时候只能被迫追随大众文化的潮流而行。

不是我们没有自己的选择，事实是我们的选择必须建立在外部的大环境之下。于是我们发现，大家谈论着同样的电视剧，欣赏着同样的电影，这是所处环境决定了这个时代的我们处在信息汹涌的潮流中却无法独立潮头。于是，从众成了一种接受大众流行文化的必然。

四、求新心理

从某种程度上说，好奇心正是世界以及人类自身发展的推动力。人类的好奇心是无止境的，时时刻刻都在探索未知的领域，而在这个发生着巨大变革的时代，几乎每天都在发生着不可预料的变化。

图像时代的背景是千变万化的市场经济时代，也是经济、文化全球化的时代，各种各样的新生事物不断出现，受众的好奇心再度被高高扬起，而大量的精彩图片正满足了受众的求新需求，扩展了人们对世界的认识。

五、追求审美心理

随着受众整体文化水平的提高，他们的审美观念也在发生剧烈的变化，在过去，人们认为黄军装、武装带就是美，而今天人们对于服饰的要求却变得前所未有地流行化、个性化和多元化；人们对图片的审美观念也是如此，那种欣赏高、大、全的时代一去不复返了，人们在紧张生活之余，企盼通过读报获得视觉上的休闲与享受。

1978年10月，美国《生活》杂志在复刊词中说，现代读者，不要说比60年代，就是比70年代初期也大不一样，他们每天受到通信卫星上传来的电视画面而且是彩色图像的轰击，变得非常老练了，看到的事事物物，一切均习以为常，毫不觉得惊奇，面对这一切，该怎么办？一句话，还是有赖于"图片魅力"。

图片的威力，就在使人惊奇、欢乐、感动、受教育、使人久久难忘……必须提供比见到的景象更多的东西，必须是人们要看的、美丽的、吸引人和给人留下深刻印象的图像。要正确对待读图时代受众的审美观念，广告工作者要从艺术价值上着手，提升广告的艺术价值。

六、负效应心理

现代社会的人与人之间出现了越来越严重的信任危机,表现在传播方面,就是越来越多的受众对传播表现出相当的审视态度,有些受众甚至对传播内容表现出质疑,受众总是按照自己固有的观念来完成读图过程。学者们将容易引起负面传播效应的受众心理分为三类:认知偏差、认知偏见和认知对抗。

所谓认知偏差主要是指受众的知识结构与传播内容存在一定差异;认知偏见则上升到了观念的层面,是指受众按照自己固有的思维习惯来传播内容;认知对抗是受众负效应心理的最高层面,是指受众在无法认同传播内容及传播者的观念时,会产生强烈的逆反心理甚至对抗意识。在广告传播中,如果一味地传播内容重复、手法单调、说教性强的广告,则很容易引起受众的负效应心理。

贡布里希简介

贡布里希,英国艺术史家,1909年3月30日出生于奥地利首都维也纳,如图2-2所示。

1936年起就职于伦敦大学瓦尔堡学院,并在牛津大学、剑桥大学等任客座教授。作为人文主义的学者,他是一位百科全书式的人物,被誉为"西方传统美术史意义上的最后一位大师"。他是艺术史、艺术心理学和艺术哲学领域的大师级人物。他有许多世界闻名的著作,其中《艺术的故事》从1950年出版以来,已经销售约400万册。

图2-2 贡布里希像

马丁·海德格尔

马丁·海德格尔(1889—1976),德国哲学家,20世纪存在主义哲学的创始人和主要代表之一,出生于德国西南巴登邦(Baden)弗赖堡附近的梅斯基尔希(Messkirch)的天主教家庭,逝于德国梅斯基尔希,如图2-3所示。

海德格尔哲学对于现代存在主义心理学具有强烈的影响,特别是对L.宾斯万格心理学的影响尤深,研究者把海德格尔的世界之存在概念作为存在主义心理学的基本原则。他的存在主义思想对以后心理治疗的发展,亦产生了很大的启发作用。

图2-3 马丁·海德格尔像

第三节　图形在广告创意中的地位和作用

一、图形定义

图形设计作为一门新的专业学科来提出是在20世纪20年代。"传播"在当时已是一个被文化界极度关注的话题，许多学者已开始致力于"人类共通语言系统"的建立，希望通过一种标准化的世界性语言来实现人类的广泛交流。在语言学领域就至少产生了6种世界语，在视觉艺术领域也掀起了一场"非文字的世界语运动"(也称为图形符号设计运动)。

美国设计师德赖弗斯预言："起源于人类文化初期的基本视觉符号，将成为全世界通用的传播工具。"这种特殊的历史背景和社会文化氛围，必然会使设计领域将视觉设计提升到作为大众传播活动的主要手段这个高度；必然会产生以传播信息为设计本质的全新设计观念，产生图形设计这一新型专业。

美国的设计师德维金斯第一个用"图形设计"一词来指代他所从事的书籍装帧、广告设计等专业活动，这实际上就是一个讯号，它意味着当时的设计家已经意识到在信息时代里，他们的工作意义是什么——视觉传播。

"图形"一词，由此与"信息"、"传播"有着密切的联系。英文"图形"一词是"Graphic"。它源于拉丁文"Graphicus"和希腊文"Graphikos"，其词意是：由绘、写、刻、印等手段产生的图画记号；是说明性的图画形象；是别于词语、文字、语言的视觉形式；可以通过各种手段进行大量复制；是传播信息的视觉形式。

"Graphic"一词通俗所指就是那些具有广告性质的图画作品，具有人为设计性、着意于说明某种概念的视觉符号，总之，它明显和美术作品具有截然不同的性质和意义。那么，它和美术作品的具体差异体现在哪些方面呢？

以上的词意解释提示我们可以这样去理解：美术作品的主要功能是审美，其价值是在原作上，其创作目的是对视觉表现形式进行探究，是进行视觉语汇和话语模式的创建；其创作过程多是一个表现个人思想、情感和精神意志的过程，无须过多考虑，甚至可以完全不考虑作品的具体使用价值以及观众是否理解、接受等因素。

图形则不同，它首先是"说明性"的，是为了向别人阐释某个概念、传达某种内容，其价值也是通过大量复制的作品在面对相当数量的观众并在产生传播效应之后而得以体现，并且是受雇于社会——某个企业、单位或国家部门来实施这一行为，所以在创作过程中必须考虑很多客观因素，如雇主要求、观众接受心理等，简而言之，图形就是信息媒介。

美国图形设计大师赫伯·卢巴宁在谈到图形设计师的责任时指出："图形设计师的天职是利用图像投射信息"，从实质上明确说明了"图形"的本质特征。也正因于此，"让观念理解"自然是设计首先需要解决的问题。

设计，就是通过对视觉形象进行信息内容的有序组织，使形与图的组织关系形成语序，构成可以明晰表达信息内容的完整的"视觉语句"。具有完整的语句意味是图形的又一本质特征。所以，准确地说，图形是介于文字和美术作品之间的视觉形式。

美国图形设计理论家和教育家梅洛斯在谈到图形与美术之间的区别时就说："假如图形设计不具有象征或词语的含义，则不再是视觉传播，而成为美术了"。在西方许多

国家甚至直接将图形设计称为"视觉传播设计"(Visual Communication Design)或"信息设计"(Information Design)。

随着科技的发展，能创造视觉形象的手段越来越丰富，使图形概念从"绘、写、刻、印"等手段产生的"图画记号"拓展到包括摄影、摄像、电脑等手段产生的图像；随着传播活动的日趋重要，信息载体也越来越多，图形设计的范围从昔日的招贴、报纸、书刊扩展到包括电视图形、电影图形、环境图形在内的设计，图形的呈现形式从平面走向了活动、声光的综合和立体。所以，有人把图形设计看成是平面设计，严格来说是不准确的，至少可以说是不全面的。

由此，我们不难看出设计学科中的"图形"概念与一般的中文字典中对"图形"一词的注释是有一定差别的，我们只要从运用功能角度着眼，其异同就历历在目了。一切"图画形象"都是设计师的设计元素，一切作用于信息传达的视觉形式都属图形语言范畴，现代设计正是以设计的运用功能为依据来归纳设计专业的系统类别的。

因而现代设计可以此为依据划分为三个大的系统：一是对产品使用功能和构造进行设计的工业设计；二是对环境使用功能和构造进行设计的空间设计；三是以信息传播为目的的信息设计，即图形设计，如书籍装帧设计、广告设计、包装外观设计、插图设计、标志设计、文字造型设计、摄影图像设计、影视图像设计、电脑图像设计、公共识别系统设计等，一切与信息传播有关的专门性设计，都属图形设计。

二、图形传播的起源及变革

（一）图形传播的起源

图形的原始形式最早可以追溯到史前时期。早在洪荒的旧石器时代，人类的先祖就开始用木炭或矿物颜料在他们居住的洞穴中的岩壁上作画。这不仅是人类艺术天性的反映，也是他们相互交流的一种方式。这些形象符号就是他们在生产劳动和社会活动中进行信息传递的媒介。这有可能是他们集体狩猎之前，为了更好地协作而进行信息沟通的"语言"；也可能是他们向下一代传授狩猎技巧的表意语言；还可能是他们的巫术咒语或祈祷内容的表征……

总之，这些图画有语言成分，这就是现代图形的原始雏形，如图2-4和图2-5所示。

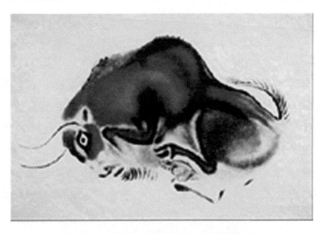

图2-4　阿尔塔米拉洞窟《受伤的野牛》

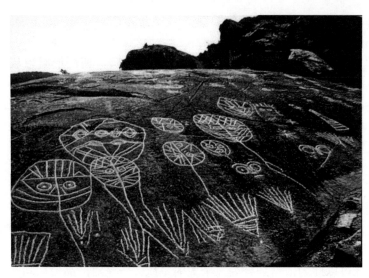

图2-5　将军崖岩画

阿尔塔米拉洞窟

阿尔塔米拉洞窟位于西班牙坎塔布利亚自治区的桑蒂利亚纳·德耳马尔附近。这些岩洞在距今11000~17000年前已有人居住，一直延续至欧洲旧石器文化时期。发现于19世纪下半期，1985年该洞窟被列入世界遗产名录，是史前人类活动遗址。

它包括主洞和侧洞，绘画大多分布在侧洞，即有名的"公牛大厅"。侧洞长18米、宽9米，顶部密布着18头野牛、3头母鹿、两匹马和1只狼。野牛有卧、站、蜷曲、挣扎等各种姿势。最突出的是长达2米的《受伤的野牛》。它刻画了野牛在受伤之后的蜷缩，准确有力地表现了动物的结构和动态。这些洞窟壁画记录和反映了当时先民们的狩猎生活。

将军崖岩画

崖岩画是中国新石器时代中晚期人们刻画在崖壁上的图画。在江苏省连云港市区西南9公里锦屏山南西小山的西崖上。海拔20米，山体为混合片麻岩，硬度摩氏6~7度。山周围分布着二涧村等11处新石器时代遗址和桃花涧旧石器时代晚期遗址。

将军崖岩画发现于1979年冬。岩画分布在长22米、宽15米、面积约330平方米的黑色岩石上，内容反映了原始居民对土地、造物神以及天体的崇拜意识，是中国目前发现的最早反映农业部落社会生活的石刻画面。1988年中华人民共和国国务院公布其为全国重点文物保护对象。

(二) 图形传播的变革阶段

1. 第一阶段

随着人类意识的进化，人类生存空间的扩大和对交流重要性的进一步认识，使一部分原始图形开始向文字演进。文字，这种具有一定规范性、标准化程度较高(指在一定范围内)的视觉传达形式，使信息可以在更加广阔的范围内准确传播，可以说，文字的产生使人类向文化传播迈出了伟大的第一步，这是图形设计史上的第一次重大革命。它意味着人类已开始寻找一种能综合复杂信息内容、而大众又极易领会的视觉传达方式。

2. 第二阶段

中国造纸术和印刷术的发明，又给人类的视觉传播活动带来第二次重大革命。这两大发明使人类的视觉信息可以大量复制而面向更多的受众，使人类的文化传播范围更加广阔，走向大众传播；同时，印刷术的广泛运用和发展进一步促进了图形设计的发展。它使各种文化知识、科技知识大量传播而使社会的文化教育得以相对普及，使各种学术经验得以广泛交流，从而使整个社会文化得到迅速发展，社会文化发展所带来的各种文化、科技成果又反过来成为图形设计的发展动力。

印刷术传入欧洲以后，加快和促进了欧洲文艺复兴时期的到来，欧洲文艺复兴对于图形设计的发展是一个非常重要的历史阶段。如当时的达·芬奇及同时代的其他艺术家和科学家在视觉原理和规律上的发现，对人体结构及许多自然规律的发现，都成为图形设计的重要经验和具有科学性的设计技巧。讲究艺术效果与科学性的结合，是文艺复兴时期对图形设计的重要贡献。

不断发展的印刷技术和因此所产生的许多印刷工艺，使图形种类和风格不断增加。特别是1870年平版印刷的改进，使图形设计作品获得更加精妙的色彩效果和图像效果。设计与生产工艺的结合也是因印刷业的产生而开始。

印刷术的发明促成图形设计发展的另一个重要意义还在于：印刷业的产生，使图形设计开始成为一种专门性职业，印刷商和印刷用品的消费者无形中成为图形设计事业的资助人，这种机制使图形设计事业得到经济上的支持和刺激，从而产生了具有一定规模的专业性图形设计队伍，使这个行业产生激烈的竞争(包括市场竞争和设计者之间的生存竞争)，并在竞争中发展。

印刷术与图形设计的结合使图形设计的表现技巧愈加丰富、愈加精妙，同时迫使设计师开始关注对大众接受心理的研究。此外，纸的产生和印刷术的广泛运用，使图形传播的形式范围迅速扩大，一切纸张印刷品(包括文化用品和生活用品)都能进行图形传播。

3. 第三阶段

视觉传播的第三次革命始于19世纪。19世纪是一个变革的时代，科技和工业的飞速发展给图形设计带来了许多新的发展契机。特别是摄影的发明，为图形信息增添了一种全新的媒介，并完全改造了人类的视觉意识，图形设计获得了空前的表现自由和便利条件，信息投射更加准确，视觉呈现也更加丰富。

另外摄影的产生还导致印刷技术的进一步革新，照相制版方式使印刷正走向大机器批量生产的道路，视觉传播的广阔性再次拓展。此外，摄影的产生使电影问世成为必然，电影，使视觉传播从平面、静止的形式走向活动、走向声光综合。可以说，这是继印刷发明之后人类视觉传播的又一次革命。

到了今天，一切先进科技成果都已经成为图形设计发展的动力，使图形设计进入了一个超时空领域。传真、卫星、电脑联网等现代通信方式使视觉传播已经超越了时间和空间距离的限制，各种视觉信息都以不可思议的速度，在全球范围内迅速、准确地传播。

彩色全息术、图形缩微法、电脑成像方式又给图形设计带来了几乎是为所欲为的表现自由，这些先进的科技成果给设计师的承诺是："只有想不到的，没有做不到的……"。

影视、激光合成技术使图形世界变得空前丰富且美妙绝伦。由此导致图形设计的设计观念发生重大变化。"设计"二字的概念从"绘、写、刻、印"转化为"所有能够利用来产生视觉图像并转化为信息传播的技术"。设计与科学在这个时代里紧紧地拥抱在一起，并密切配合开创着图形设计的理想未来。"图形科学家"可能是未来的人们对"视觉信息设计者"的全新称谓。

三、广告图形的分类

（一）具象图形

在广告中直接展现具象的形象，是广告设计中常用的手法。通过摄影或写实插画对产品进行美的视觉表现，使消费者能够从广告中直接了解商品的外形、材质、色彩和品质。此外还可以通过特写的手法对商品具有个性的部分进行放大展示，从而产生更强烈的广告视觉冲击力和说服力。具象图形又可分为摄影图片和广告插画。

1. 摄影图片

自摄影技术被应用于广告中进行商业宣传以来，摄影在现代广告设计中的运用十分广泛。据统计，目前在所有的商业广告宣传设计中，用摄影作为图形的占了90%以上。摄影图片可以直观准确地传达商品信息，真实地反映商品的结构、造型、材料和品质，而且也可以通过对商品在消费使用过程中的情景作出真实再现，以宣传商品的特征，突出商品的形象或以创意摄影图形来激发消费者的购买欲望，如图2-6和图2-7所示。

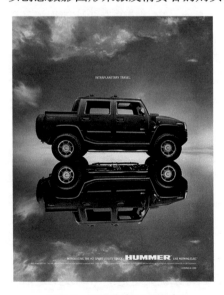

图2-6　悍马汽车系列广告1

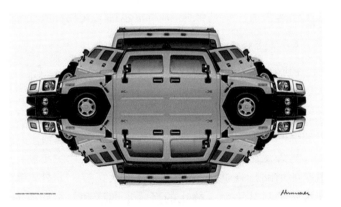

图2-7　悍马汽车系列广告2

2．广告插画

广告插画是带有明确商业目的的艺术表现形式，它不同于纯绘画的感性与情节表现，它是为产品服务的，针对的目标群体是产品的消费大众，并协同文案说服消费者购买产品而不仅是供观赏。广告插画从表现形式上可分为以下几种类型。

1) 写实类插画

写实类插画是对客观的或想象的形象、情节、场景进行写实性描绘，有素描、水彩、喷绘、版画、油画、彩色铅笔画、蜡笔画及电脑绘画等表现形式，它们具有不同于摄影的艺术表现力，作品中融入了作者的个人理解和创造，富于感性色彩。在摄影技术应用到广告以前，商业插画多为传统的写实性描绘，随着科技的发展，摄影和电脑技术先后应用到广告领域，写实类插画转向了意境与个性的追求，如图2-8所示。

2) 卡通类插画

卡通类图形多以拟人化的手法将人物、动物、植物或事物进行夸张处理，具有活泼、可爱、鲜明、充满灵性的典型特征。它个性活泼、亲和力强，深受消费者的喜爱，活化了商品流通过程中理性的程序。设计时应结合企业、产品的特点体现出其个性和富于时代的特征，如图2-9所示。

图2-8　不要穿我们

图2-9　舒睡奶头之悬梁篇

3) 图表类插画

图表类插画是为表现产品的结构、成分、性能等方面的内容而采用的图表、分解图、操作步骤图、结构图等。图表类插画具有很强的说明性，通常用来表现科学与理性的分析，表现产品内在的优良品质和性能特征，容易让消费者对产品产生信服感，如图2-10所示。

图2-10 世界自然基金会物种灭绝公益广告

4) 装饰类插画

装饰类插画多通过对自然形态的主观归纳与概括来进行视觉表现，其造型简洁、单纯，具有很强形式美感。装饰类插画多体现为平面化的图案，其创作可借鉴传统或民间的表现形式，如传统纹样、民间皮影与剪纸等，如图2-11和图2-12所示。

图2-11 现代汽车广告

图2-12　舍得酒广告

5) 纯绘画形式

纯绘画形式是指有些创意表现可采用选取历代名家的绘画作品或聘请艺术家进行独立创作的方式完成。绘画艺术的运用可以在满足平面广告信息传达功能的基础上，平添一份艺术气息，使受众得到美的享受，如图2-13和图2-14所示。

图2-13　安踏运动鞋广告

图2-14 海天调味酱油之国画篇

（二）抽象图形

抽象图形多由点、线、面等抽象图形、色块或肌理构成，利用人的视觉对不同造型产生的心理反应来营造一种广告氛围。抽象图形的表现形式自由多样，大致可分为以下几种类型。

1. 几何形

非自然和非写真式表现的图形，以抽象的点、线、面等造型元素通过渐变、重复、聚散、变异等手法进行设计，因不同的构成组合，创作的图形具有与众不同的视觉特征，如图2-15所示。

图2-15 交通公益系列——色盲测试区

2．偶然形

偶然形是指在图形创作过程中，通过使用各种材料与技法，偶然显现的某种意想不到的特殊形状。这种形态具有不可重复性，其特点是显得轻松、自由，个性十分突出而强烈，如图2-16所示。

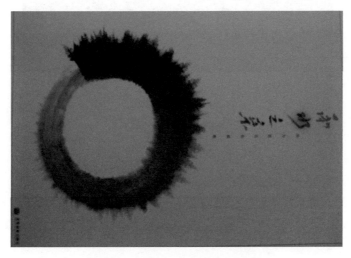

图2-16　高等教育出版社之形象篇

3．电脑特技效果

电脑辅助设计现已广泛应用于各个领域，尤其在广告设计中已成为不可缺少的设计工具，它为广告的视觉表现提供了无限可能。通过采用各种图形软件可产生特殊的设计效果，大大丰富了图形的表现力和视觉空间，如图2-17所示。

图2-17　西门子助听器之老人篇

（三）创意图形

在广告的创意表现中，常会运用夸张、比喻、借喻、象征等表现手法，通过情节化的场

景设计或对商品形象的主观加工等手法来传达广告对象的性格。在商品本身的形态不适合直观表现或没什么特点的情况下，这种表现方式可以增强产品广告的形象个性和趣味性，如图2-18所示。

图2-18　索尼耳机广告

四、图形在广告创意中的地位

在信息传播学中，人类信息形式主要分为图形信息和文字信息两种(文字信息也叫做听觉信息，因为它可以通过别人朗读而获得对信息内容的了解)。据信息学家考证：文字信息在表达和理解上很容易出错或失真，另外因文字语言的不同往往容易造成交流障碍，并且其信息容量也远不如图形，图形的信息容量是文字信息的900倍。

另有研究表明人们在阅读一则广告的时候，通常的顺序是先看图片，然后阅读标题，再追索正文。可见，图形语言的传达优势在广告中占有举足轻重的地位，在一定程度上决定了一则广告创意的成功或失败，如图2-19所示。

图2-19　信息传播模式

（一）图形是最具直观性和真实性的形象简语

"耳听为虚、眼见为实"，一目了然是图形表达信息最直接、有效的方法，一条需要长篇大论才能叙述清楚的信息内容往往通过一张照片或图画就能让人一目了然。

比如：向别人介绍某种物质的形状、某个人的特征、某个情节，就不如给他看照片、图画或摄像那么直观、真实，并得以迅速传达。

(二) 图形是最具易识别和记忆性的信息载体

没有让受众形成记忆，就等于传播失效。而记忆的基础首先是识别。视觉作品是由形、色、表现风格、构成形式等多种因素组织而成的，很难完全雷同(临摹和复制除外)。其独立的形象特征和视觉感染作用，使它成为最易识别和记忆的信息传播形式。

当代许多企业即是基于对形象语言这一功能的认识而广泛运用VI系统(形象视觉识别系统)来提高企业及产品在消费者心目中的认知率，增强记忆，由此获得推广，赢得市场，如图2-20所示。

图2-20　旅游媒体对话VI设计

(三) 图形是最具传播性和共识性的世界通用语言

图形是依靠传播来传递信息的，正因为有影视、网络、报纸杂志、招贴、包装等传播媒介，使图形的传播越来越广泛，图形的语言也越来越丰富，传递的信息速度也越来越快，使得图形的传播性更加突出。

无论哪个国家、哪个民族的人，其生理构造都大体相同，眼睛的构造及其与大脑神经系统的连接关系更是相同，所以全世界的人类的视觉感知方式和感知结果完全是一样的。因此，图形语言符号和文字一样，一旦被大家认同，就可以像语言一样进行交流，达成共识，这种共识的图形，一旦被确认，就不易更改，并会充分运用到人们各自的交流中去，如男女符号图形、金钱符号(￥、$)等。

图形语言必然成为全世界的人都可以理解的共同语言。我们不论走到哪个有文字差异的地方，那儿的公共识别图形，都可以让我们迅速了解当地的公共规则；那儿的图形广告都可以让我们迅速了解当地的商业信息和消费潮流，如图2-21所示。

图2-21 世界公共识别图形

(四) 图形是最具审美性、可视性和吸引力的信息媒介

图形在传递信息的同时，也表现出艺术的审美价值。受特定意识形态的制约，图形的审

美性与纯艺术的绘画有着根本的区别,特别是为宣传产品信息的图形,更是受到广告功能的制约。但这些都不能影响图形的审美性,为了更好地完成信息传达功能,与受众沟通,设计师们充分调动一切艺术手段,精心设计、制作富有感染力的图形形象,给广大受众以强烈鲜明的审美感受,使他们乐于接受观念信息,使设计美成为一种时尚。

图形比文字更具视觉节奏和构成有机性,它对于我们的视觉有一种调节、充实和刺激作用,视觉调节是人的生理需要,视觉好奇是一种心理需要,所以,用图形形式进行信息传播最易引人关注。

(五)图形语言是最具准确性的信息投射形式

如果我们用文字向别人转述一个信息,往往容易因文字语言的抽象性和接受者理解能力、方式上的不同而使信息不能完整、准确地得以传达。正所谓"有一千个读者就有一千个哈姆雷特"。从传播角度来说,存在相对的模糊性。但如果用图画形式来传播,就能保证不会在传播过程中模糊走样。

在今天,艺术的发展,使现代人真实表现客观事物的能力不断提高,尤其是摄影、摄像的产生,使人类对任何事物进行绝对准确的再现和真实展示完全不成问题,所以,图形语言最具准确性。

(六)图形具有感染力和精神浸透力量

图形是大众传播中,最具情绪感染力和精神浸透力量的信息传导形式。各种视觉因素对我们的心理影响作用是文字无法替代的,有些因素对我们的刺激影响甚至可使我们产生不可自禁、近乎本能反应的心理变化。如色彩因素对我们的影响:红色可以使我们莫名地兴奋,产生食欲;蓝色能使我们安静,进入冥想状态……视觉因素对我们的心理、情绪和精神状态所造成的诸如此类的影响是我们无法抗拒的。

有人调查统计,在一般情况下,那些用红色作为环境色调的快餐厅比用其他颜色作环境色调的快餐厅更易吸引顾客。心理学家认为,这是因为红色刺激了人的食欲,使人一接近那儿就很容易想到:"该吃饭了","只有这种环境才是进食的地方"。这实际上就是设计师充分利用红色对心理的影响作用发出"邀请"而获得的效果。再如,我们所熟知的肯德基、麦当劳等快餐包装大量使用红色,也是基于这样的道理,如图2-22所示。

图2-22 肯德基食品包装

视觉语言的许多因素都可以产生这种让人在无意识中就被感染和接受的力量,并转化为一种行为驱动力量,视觉设计如能充分利用这些因素,就可使我们所传播的信息真正在社会中产生效应。

(七) 图形可以成为与受众心灵直接沟通的语言形式

视觉形式的直观性、具体性、准确性及它特有的诸多心理刺激作用,综合起来就使之可以传达许多只可意会、不可言传的信息内容(如某种特殊的心理体验、感受等)。

比如:我们用文字来向别人叙述疼痛的感觉,特别是叙述疼痛的具体程度和心理感受,可能是极难保证其准确性的,但视觉语言即可同时调动形、色、质感、事实、情节等诸多具有说服性并能产生心理刺激的因素,让观众自己的视觉心理经验来告诉他:这意味着什么?

综上所述,图形在以上几个方面的传播优势,决定了它在广告创意中重要而特殊的地位。构成了它在大众传播中的独特价值,其意义首先就是对这些优势的价值予以充分利用。

五、图形在广告创意中的作用

通常情况下,图形是读者阅读广告时最先看到的广告视觉元素,担负着吸引消费者关注广告,并进一步了解正文内容的重任,其作用主要体现在以下几个方面:

(1) 吸引广告受众的注意力。

(2) 准确表明广告对象的产品属性。

(3) 突出产品独有的品质特征。

(4) 表明文案作出的承诺。

(5) 展示产品的实际使用方法。

(6) 引起广告受众对标题的兴趣。

(7) 协助文案说服消费者对广告承诺产生信任。

(8) 为企业和产品树立良好的形象。

广告在其发展过程中,有这样一个十分明显的变化,即从初始阶段的重视介绍商品本身的信息转向利用画面进行视觉吸引,图形完全变成了一道视觉盛宴,成为人们眼光里迷离的风景。相对于商品,画面本身的刺激作用显得更为重要。

正如麦克卢汉所说,"照片的第一个市场效果是强化产品的存在和突出特性。这个新的效果是让消费者和产品直接挂钩……公众曾经眼睁睁地看着富豪摆阔气消费,现在他们看见了普通人的消费过程"。

一个很有说服力的例子是,在大学的广告课上,学生有时对眼前的精彩广告究竟在促销何种商品一无所知,而最后出现的企业或商品标志常常像欧·亨利小说的结局一样让人惊叹。这些充分证明了图像在广告劝服中的神奇作用。

 本章小结

　　信息时代的到来，获得信息的方式发生了很大的转变，在人们所接受的全部信息当中有83%是通过视觉获得的。我们正身处在读图时代。一个人身处当代如果不了解他的时代特征，犹如在茫茫大海中迷失了方向，一个广告工作者如果不了解自己的时代，就不知道如何将贩卖信息进行有效的传达。

　　时代的变革促使广告观发生变化，当今先进的广告观已从"告诉消费者"(工业时代创作观)转变为"注意消费者"(信息时代创作观)。

　　当代社会进入了一个崭新的图像传播时代——读图时代，读图本身就是一项特殊的阅读活动，而新的时代背景更使受众的读图心理有了新的内容。广告工作者一方面要顺应读图时代下受众阅读所发生的一些变化，另一方面也要对一些不正确的阅读心理进行科学的引导，实现与受众的良性互动，营造出和谐、健康的环境。

　　读图时代使图形在广告中的地位和作用凸显出来，图形语言的传达优势在广告中占有举足轻重的地位，在一定程度上决定了一则广告创意的成功或失败。广告在其发展过程中，有这样一个十分明显的变化，即从初始阶段的重视介绍商品本身的信息转向利用画面进行视觉吸引，图形完全变成了一道视觉盛宴，成为人们眼光里迷离的风景。相对于商品，画面本身的刺激作用显得更为重要。

 思考与练习

1. 通过本章学习请你叙述广告观变革的原因是什么？
2. 当代广告创意人的观念发生了哪些变革？
3. 请叙述读图时代受众阅读心理的变化。
4. 如何理解图形的定义？
5. 广告图形的分类有哪些？
6. 请叙述图形在广告创意中地位和作用。

 实训课堂

<center>实训一</center>

实训名称	分析并理解读图时代广告的特征
实训目的	通过实训对优秀广告案例的分析，进一步深入理解一个成功广告在读图时代应具备哪些特征
实训内容	1. 收集多个优秀广告案例，分析其特征； 2. 探讨这些优秀广告案例是否易于理解，受众是如何理解的； 3. 解析这些广告案例是否具有时代特征，并体现在哪些方面。

续表

实训名称	分析并理解读图时代广告的特征
实训要求	1．以个人为单位，进行独立思考； 2．对照本实训内容，用文字的形式进行叙述； 3．每人上交一份分析报告，不少于500字。
作业步骤	1．在收集的广告案例中先从感性上列举广告的特点和优点； 2．再对照教材学习内容逐条进行理性的分析； 3．最后将自己的理解和体会以书面形式归纳出来，在班内将各自对优秀广告的理解进行交流。
实训向导	本实训是对学生理解能力的加强和提高，通过对优秀案例分析理解，达到对书中理论的正确掌握。

实训二

实训名称	用图形语言描述事件练习
实训目的	通过实训初步掌握并领会图形语言的使用
实训内容	1．以日记的形式，用文字描述从放学离校至家中，这一时间段内发生的事件； 2．根据文字描述的内容，将其用图形语言表现出来； 3．作业完成后在课堂上进行交流，检验图形语言与文字表述的内容是否吻合。
实训要求	1．以个人为单位，进行独立思考； 2．对照本实训内容，用文字的形式进行叙述； 3．在文字表述基础上用图形语言进行表现。
作业步骤	1．认真记录时间段内发生的事件； 2．用文字形式进行记录描述； 3．最后将自己的理解和体会以图形形式归纳表现出来，在班内进行交流。
实训向导	本实训是对学生理解能力的加强和提高，通过对优秀案例分析理解，达到对书中理论的正确掌握。

第三章

怎么用图说话

学习要点及目标

- 理解广告的传播过程。
- 了解广告图形创意的具体策略。

本章导读

怎么用图说话，指的是广告图形创意的策略，也是解决"怎么说"(How to say)的问题。怎么说就是要说得好，说得巧，说得妙，说得有效。那么如何能做到呢？现代研究表明广告本身是一个传播的过程，是将贩卖信息传递给受众，使之接受并产生购买的欲望。因此，广告工作者必须了解有效传播的功能性要素。

菲利普·科特勒在进行传播过程分析时，提出了一个传播模式图，是侧重于广告创意的表现传播发生过程的考虑，是一种动态的分析，从中可以得出广告创意的一些表现原则。

该图展示了这个传播模式的九个要素，两个要素表示传播的主要参与者——发送者和接受者，另外两个表示传播的主要工具——信息和媒体，还有四个表示传播的主要职能——编码、解码、反应和反馈，最后一个要素表示系统中的噪声(如胡乱的和竞争的信息，它干预了计划中的传播)。

这表明有效的创意应该注意这九个方面，怎样正确地编码(创意)才可以尽可能排除或减少干扰为受众所接受，怎样才可以方便、快速地为受众所接受和解码(理解)，怎样才可能使受众有反应，进而有反馈而成为消费者。如发送者进行信息编译时，必须要考虑发送的信息是接受者所熟悉的，发送者与接受者的经验领域相交重合的部分越多，信息传播就越有效。

引导案例

一位设计师的亲身经历

著名设计师尤卡，到巴黎做国际评委，由于从北欧突然到南欧非常急促且旅途颠簸，得了一场病。为此他到药店里面去求医，然而他不通法语，也不通英语，几次到药店里都事与愿违。

到了最后一家药店的时候，他突然意识到，我是一个视觉设计师，为什么不能用我们这行独特的语言方式跟对方进行思想交流呢？于是就面对药剂师画了一幅图，阐述了自己的病症何在：原来患了急性腹泻，泻得控制不住，泻得和打开阀门的水龙头一样。凭借这幅画，准确的视觉语言让药剂师能对症下药，使他很快地恢复了健康，顺利参加了评审工作，如图3-1所示。

第三章　怎么用图说话

图3-1　视觉语言

第一节　简约不简单

广告图形创意的第一要素就是必须简洁、单纯、明确、清晰，而不是把简单问题复杂化。简明的最高阶段是单一。做到简单就是不简单。一个简洁的创意和艺术处理就能强有力地把意念表现出来。广告图形创意不是为理解设置障碍，而是为理解搭建桥梁。

一、简约使主要信息突出

对于广告图形创意而言，首先要确定什么是最重要的，即主信息或第一信息。正确的广告创意策略即是单一地诉求产品的第一信息，并把这第一信息通过简约单纯、明白无误的创意图形更加强烈地表达出来。

然而在实际生活中往往是与之相反，在一些广告主看来，似乎什么都是重要的，期望着一次广告投入，就能够把企业或者产品、服务的众多信息都传出去。这种大而全的思想在消费者看来则完全是另一回事。多个信息和多个含混不清的图形可能产生相互的干扰，从而把

第一信息耽误了、埋没了。

简约性原则就是将信息进行收缩、聚焦、提纯，只有最简化的信息才能畅通无阻并被人记忆，因为人的大脑倾向于简化与秩序，而不是复杂与混乱。事实上，人的每一个心理活动领域都倾向于一种最简单、最平衡和最规则的组织状态，弗洛伊德的节省原理告诉我们，任何一个心理事件的发动都是由一种不愉快的张力刺激起来的，这个心理事件一旦开始之后，便向着能够减少这种不愉快的张力的方向发展。

过多的信息、过多的刺激只能够唤起人脑本能的防御机制——将更多的信息一一屏蔽掉，以防信息超载所导致的大脑神经系统的突然短路。在一个信息超载、传达过度的时代，要想使你的广告从信息洪流中脱颖而出，惟一的方法就是简化。

广告图形创意必须要简单，使消费者能够在极短的时间内，十分清晰地了解是什么品牌的什么样的产品或服务。绕弯子，兜圈子，与消费者捉迷藏，消费者对此是毫无兴趣的。在图形的选择上，必须重视图形的选用是否能够将第一信息准确传达给受众。

二、渠道容量的限制决定简约

"渠道容量不是指一个渠道能传送的符号的数量，而是指渠道所能传达的信息的能力"。所有的传播渠道都有其容量的上限，超过了容量，信息就会在渠道中发生堵塞，从而大大影响传播的效果。

不要指望一个创意能够表达多个内容，不要在一次广告中表现多个创意元素，否则创意信息就在传播渠道之中损失甚至消失。坚持简约的原则，充分考虑渠道容量的限制，明白"少就是多，多就是少"的道理。

三、受众接受量的局限要求简约

广告图形创意的诉求要尽可能单一，也是因为消费者所能接触到的每个广告的时间、注意力和耐心都是十分有限的。好的广告图形创意往往很简单，也就是最大限度地利用受众的接受机会，传达最能使消费者留下深刻印象并为其所接受的信息。丰富多彩的结果只能是使受众眼花缭乱，不得要领。

消费者给每个广告的时间是十分有限的，接触的时候常常是漫不经心的，投入的关注往往是很弱的。消费者经过一个户外广告只有几秒钟的时间，浏览到报纸上的一则广告也只有几秒钟的时间，接触到网络上的一条广告同样只有几秒钟的时间，对一则电视广告的注意也不会、也难以超过十秒钟的时间，而且此时此刻，还有着前后左右的众多干扰，包括其他广告的干扰。消费者关心的只是他们需要关心的产品或服务特点。

如果广告图形创意忽视了这一点，花去大量时间与精力诉求众多次要的特点，就会欲多则寡。我们不能在有限的时、空中传达无限多的信息，这就要求广告图形创意在诉求上讲究单一。

四、构图简约巧用空白

从美学观点看，空白与图、文等实体具有同样的重要意义，如音乐中的休止符等。所以有人形容空白是被限制了的自然，实体是被占据了的空白，没有空白就没有实体。今天，在

构图中空白的形状、大小、方向和运动的比例关系在某种程度上决定着构图的质量和格调的高低。

一个被图、文填得满满的广告构图，往往效果很差。其原因在于：

(1) 没有空白会使构图显得很紧张，人们没看就会产生很累的感觉。在今天信息爆炸的时代，很少有人会耐心地看这样一则广告。

(2) 没有空白很容易失去视觉引导，会使人们不得要领，会使广告主题被埋没。

(3) 在我国，长期以来，一方面，由于普遍创作水平低，对现代设计理论与方法的研究和引进只限于少数学院和沿海城市；另一方面，出于对版面的"珍惜"，很多广告主在审查广告时，不允许版面有"浪费"现象。所以被填得满满的画面几乎成了中国特色。

但随着中国改革开放及经济发展，大量设计精美的国内外广告层出不穷，人们突然发现那种被填得满满的广告显得真"土"，似乎代表着一种落后和保守。所以，创造性地利用空白在当今我国广告构图中越来越受重视。

在构图中，如果我们把图文当作黑，把画面空白当作白，空白多少会产生不同效果。当画面白多于黑时，我们会感到宽敞、豁亮、轻松，但若白太多，就会觉得空旷、冷清、不实在和没东西。当画面黑多于白时，画面会令人感到充实、饱满、温暖，但太多的黑会有压迫、沉重、烦闷的感觉。黑白平分时，一般会觉得安详、平稳，但也会有平淡和保守的感觉。

案例3-1

沃尔沃的戛纳大奖

送作品参加广告节有两点好处，一是通过参赛取长补短；二是借此机会提高自己的知名度。各大企业在商战的同时，也自然会在艺术上一较高低，沃尔沃也不例外，它的一幅作品在戛纳广告节上获得了大奖。

案例分析

沃尔沃——安全别针

20世纪90年代末，一则沃尔沃的广告在戛纳国际广告节上获得了大奖，如图3-2所示。

这则广告没有广告词，没有繁杂的背景，大面积的空白，突出了一幅形状像沃尔沃车的安全别针的图像。简洁明了地将"安全"这一主要信息传达得入木三分。

曾有人说，你永远都无法找到与安全性无关的沃尔沃广告，那样的广告设计师一定会下岗。的确，在瑞典沃尔沃的广告词是"像你恨它一样驾驶它"，这句恶趣味的广告词将沃尔沃的安全性和耐用性淋漓尽致地体现了出来。这幅广告用安全别针作为图形的创意表达也正应了这样的寓意，可谓简约不简单。

图3-2　沃尔沃之安全别针篇

戛纳广告节

　　戛纳广告大奖源于戛纳电影节，1954年由电影广告媒体代理商发起组织了戛纳国际电影广告节，希望电影广告能像电影一样受到人们的瞩目。此后，戛纳同威尼斯轮流举办此项大赛，1977年戛纳正式成为广告节永久举办地。1992年组委会增加了报刊、招贴与平面的竞赛项目，这使得戛纳广告奖成为真正意义上的综合性国际大奖。

　　戛纳广告节于每年6月下旬举行，每年大约7000多位代表、1万多件作品逐鹿"戛纳"。评委会被分为独立的两组，一组负责评定电视广告，另一组负责评定平面广告。广告节决赛评审初期，允许参赛者目睹现场公布的每一阶段入围名单来增加现场气氛。各评委对本国作品采取回避投票的原则，评委的评审时间由自己掌握，以便仔细阅读文案，周全研究创意。在影视方面第一轮决出400件作品，第二轮筛至200件，并再从中决出各项目的金、银、铜狮奖。

　　与戛纳电影节同名的金棕榈奖，是戛纳广告奖专为影视广告制作公司设立的大奖。获奖标准是通过各公司作品在大赛上的表现来评定的，大奖得10分，金狮奖得7分，银狮奖得5分，铜狮奖得3分，入选作品得1分。

<div align="right">（资料来源：4A酒吧http://www.4a98.com）</div>

第三章 怎么用图说话

08戛纳广告节中国入围名单

获得入围的有上海奥美、上海灵狮、上海英扬传奇、上海BBDO、上海TBWA、上海JWT、上海DDB、上海FCB、上海i-DNA异智品牌营销传播机构、上海李奥贝纳、星传媒体(STARCOM)上海、传立媒体(MINDSHARE)上海、上海奥美行动、北京奥美、北京太一堂广告(Dynamedia)、北京JWT、北京DMG、广州盛世长城、香港Grey、香港JWT、香港TBWATEQUILA、香港奥美、香港PUBLICIS WORLDWIDE、台北达彼思等25家公司。

(资料来源：4A酒吧http://www.4a98.com/design_enjoys)

案例3-2

Walkman——行走的音乐

Walkman问世之前，人们只能在家里或在汽车中用立体声录音机欣赏音乐。当时任Sony公司名誉董事长的Sony公司创始人及最高顾问、已故的井深大先生，以及当时任Sony董事长的Sony公司创始人及名誉董事长盛田昭夫，共同创造了Walkman便携式立体声录音机的概念，开创了个人娱乐市场的先河。

世界上的第一台Walkman是去掉了当时普通录音机的录音功能和扬声器，并配以立体声电路和立体声耳机后诞生的。Walkman为人类创造了可"行走的音乐"的新文化，受到许多人追捧的。自1979年以来，SONY就让世人从此记住了一个名字"Walkman"，从此，这个名字传遍了全世界，传遍了千家万户，形成了SONY的独特文化，也成就了SONY的今天。它的广告也是同样精彩。

(资料来源：北方网http://it.enorth.com.cn)

案例分析3-2-1

SONY便携式收录机广告

SONY自推出Walkman之日起，在其广告作品中一直将"行走的音乐"的概念作为主要信息进行传递，如图3-3所示。

简洁的画面，没有广告语，以行走的音符作为创意图形，准确表达了"行走的音乐"的概念。

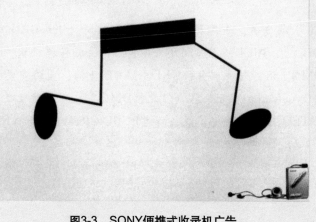

图3-3　SONY便携式收录机广告

案例分析3-2-2

SONY便携式CD机广告

众所周知，CD机在播放音乐的过程中最怕震动，即便是便携式的也存在上述问题，这曾是生产者最头疼的事。SONY公司率先攻克了减震技术，使其立于不败之地，其平面宣传广告也以极富创意的图形再次让受众甘愿掏腰包，如图3-4所示。

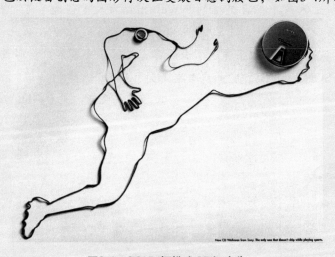

图3-4　SONY便携式CD机广告

画面仍然采用大面积空白处理，使主要图形极为突出，CD机及其耳机线被刻意安排成一个正在踢球跑动的人形，在表达"行走的音乐"概念的同时，也道出了减震功能的优越性。回忆当年情景，其价格较其他品牌产品一直居高不下的原因也就不言自明了。

案例分析3-2-3

SONY MP3系列广告

MP3时代的到来，SONY的Walkman神化并没有结束，它已深入人心，成为一种文化的标志，"行走的音乐"的足迹遍及全世界，它的MP3系列广告就充分体现了这一点，如图3-5～图3-7所示。

图3-5　SONY MP3系列广告1

图3-6　SONY MP3系列广告2

图3-7　SONY MP3系列广告3

三幅系列广告以世界地图为背景，耳机线交叉构成交通网，简洁、巧妙的创意，蕴涵深刻的内容，将其产品霸主的地位体现得淋漓尽致。

第二节　独特的说辞

鲁道夫·阿恩海姆曾说过，一个物体或对象之所以被选择出来加以关注，有两方面的原因，"一是它与周围一切事物相比显得突出；二是它合乎观看者的需要。"这两点对于广告信息的传达具有重要的启示，第一，广告要引人注目必须与众不同；第二，广告传达的信息与顾客的相关性越高，传达的效果就越好。

就广告图形创意而言独特的说辞就是图形表达要有差异，这是最基本的原则与要求，但这个差异是相对其他广告而言的。孙子曰："善战者，求之于势，胜之于奇。"表现形式、角度、手法的与众不同、突破常规、出人意料就可能产生出奇制胜的效果。

一、耳目一新才可以引起注意

广告必须在刹那间引起消费者的注意，如果广告图形创意平淡无奇，不可能吸引消费者注意，消费者就会视而不见，听而不闻；缺乏创意的广告只能是一无所获。

由于现代社会同类产品越来越多，同质化倾向愈演愈烈，信息社会的信息发布铺天盖地，消费者每天都处在信息的海洋之中，雷同的、一般的表现方式很难引起目标受众注意。

司空见惯、人云亦云地说是没有意义的，也不能引起消费者的注意。从某种意义上说，广告图形创意就是"创"造"意"外的力量。广告效果是要通过许多环节的传递才可以产生作用，但是吸引注意是第一步，没有第一步，一切就无从谈起。没有差异，毫无创意的平庸的广告表现与没有广告投入相差无几。

二、迥然不同可以留下记忆

如果没有强大的差异性就不能造成震撼力，印象不会持久，很快就会被消费者所遗忘殆尽。广告图形创意要有强大的震撼力、冲击力，必须要具备巨大的差异性，才可以使其发挥持久的作用和影响。

三、差异是创新的基础与个性的体现

通过创新可以让消费者从一个全新的角度看待我们的产品或服务。给消费者一个新的思维方式、一个新的视角和一个新的认识层面去看待某个功能、某个特征、某个优点。

为了使广告更吸引人，产生新奇感与吸引力，在众多的广告中脱颖而出，差异性可以是创造新的、前所未有的表现的形式，可以是发掘前人创造的成功的表现形式，再运用现代的手段包括现代科技手段去进行旧貌换新颜的改造，使之成为一种新的形式、赋予新的含义。

差异性的创意可以赋予品牌个性，使品牌与众不同。广告图形创意的差异性已经是品牌个性的组成部分，有的还是重要的、不可缺少的组成部分。

第三章　怎么用图说话

广告图形创意的差异性要有个性，并且个性一旦确立，就绝不能当作可有可无，应通过各种手段与表现使它强化。差异性的创意可以赋予品牌鲜明的个性。只有不懈地坚持，差异化的个性才可能越来越突出。

案例3-3

沃尔沃之大小颠倒篇

沃尔沃汽车的安全性及其相关的广告，前面章节中已有所叙述，安全的含义中也包含了坚固的意义，其"欧洲坦克"之谓也正是基于此。汽车坚固、承载力强也是它在广告中着力宣扬的，如图3-8所示。

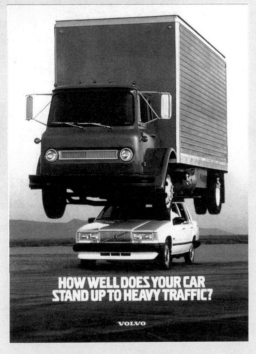

图3-8　沃尔沃汽车广告

案例分析

这幅广告在图形创意上采用违反常规的表达方式，大小颠倒，一辆小轿车顶着一辆大货车在路上行进，吸引受众的视线，其所要说明的信息也不言而喻。

案例3-4

SEAT汽车广告

　　SEAT汽车是德国大众旗下的一个西班牙品牌，20世纪90年代初，西亚特汽车的年产量已达36万辆以上，成为西班牙效益最好的汽车公司。

　　汽车以马力强劲同时又乘坐舒适而闻名。SEAT的广告也别具特色，在图形创意方面别出心裁，如图3-9～图3-11所示。

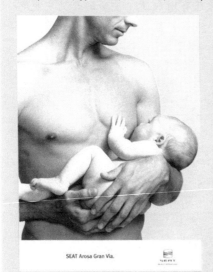

图3-9　SEAT男人哺乳篇

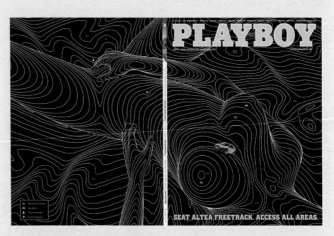

图3-10　SEAT Altea Freetrack《PLAYBOY》篇

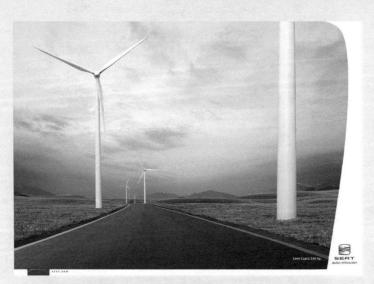

图3-11　SEAT Leon Cupra风能篇

案例分析3-4-1

SEAT男人哺乳篇

淡蓝色的背景，体魄健壮赤裸上身的男子怀抱婴儿正在哺育，这一特别的图形引起消费者的关注，这太反常了，太奇特了，太不可思议了。的确，在现实生活中这是不可能的，但用在广告里是极其合理的，你不正需要一部马力强劲而又安全舒适的车吗？

案例分析3-4-2

SEAT Altea Freetrack《PLAYBOY》篇

乍一看起来似乎是SEAT汽车在著名的《PLAYBOY》封面封底上做的广告，实则不是。它将《PLAYBOY》封面封底作背景，图中的美女被巧妙地处理成线条形式，恰似地形图，一辆SUV车正在行驶，这样做既道出了车的性能特点，同时也寓出了驾驶的美妙感受。

案例分析3-4-3

SEAT Leon Cupra风能篇

大多数汽车广告都将车作为主角，并放在画面显著的位置上，而SEAT车的广告很多情况下不让车出现在画面上，这是其比较独特之处，这幅广告在画面上没有汽车出现，乍一看上去像幅风景照片，但似乎又有些异样的感觉，原来风力发电机被装在了路边，与实际不相符，为何如此？就是不想错过了Leon Cupra带过的车尾风。

第三节　重复的魅力

记忆是人们过去经验在头脑中的表现。记忆包括三个基本过程：输入和识记、存储和保持、提取和回忆。记忆主要有以下类型。

根据记忆对象的性质分类，可以分为形象记忆、逻辑记忆、情绪记忆和运动记忆。其中形象记忆至关重要，它有以下特征：

首先，形象记忆的最大特征是信息量大。与语言记忆相比，有人认为至少要大1000倍以上。在广告信息构成中充分利用形象记忆的这一特点，利用图形手段扩大广告的信息量是很有效的。尤其对那些很难用语言或其他形式表达清楚的问题来说，利用形象记忆可能是惟一的手段。

其次，形象记忆会形成很强的辨认能力，但记忆却很不准确。人们很容易辨认自己天天要看无数次的手表，但如果要他准确画出或说出自己手表的特征，就会很困难。但是，如果让他在一堆手表中寻找自己的手表，却非常容易。实际上，在广告中，商品外观识别、商标识别、象征物识别等靠形象记忆就足够了。音乐和音调记忆实际也可视为形象记忆的一种形式。它也具有形象记忆的基本特征。

最后，形象记忆的被记速度极快，即：人脑可以在极短的时间内输入极大的信息量。

根据记忆保持时间的长短分类，记忆可分为短时记忆、长时记忆。

短时记忆一般是指在1分钟内形成的记忆。信息量很小，短时记忆的一个最大特点是遗忘速度极快。能在短时记忆中保留的一般多为印象和形象。

短时记忆的，一般在7个单位左右。因此，广告一次加入过多的内容是不可能被记忆的。

长时记忆是指1分钟以上的记忆。长时记忆信息量大，存储时间久。

基于记忆的上述特点，衰退理论认为，记忆犹如一座山，时间长了会被雨水与风沙侵蚀，最终消失。根据记忆的阶段性理论，外界信息必须经过短时记忆才能进入长时记忆，二者之间有一个记忆的瓶颈，绝大部分信息都会积压滞留于瓶颈的位置并迅速消失。解决的方法即为重复，重复即加强。图形设计的重复运用具有特殊的魅力，只经过一次加强重复的记忆衰减非常快，即很快被遗忘。记忆多次被加强重复会形成永久性记忆。商品的熟悉感一般都需要多次记忆强化重复后才能建立起来。人们在购买过程中，一般是在两种同类商品中首先选择熟悉的那种。记忆强度与时间有直接关系。

一、持之以恒的重复使广告不失效

只有不断地重复，信息才有可能以重新登录的方式在短时记忆中保持它的位置，才有机会被保送到长时记忆这个大型而稳定的记忆仓库。要强调的品牌、商品的类别或信息的遗忘率越高，则必要的重复率也就要求越高。

通过对单一信息、视觉形象或承诺的不断重复，某种品牌或商品才能真正走进顾客的心里并永难磨灭。因为受众对某一品牌的偏好与忠诚是需要通过广告长期性、一贯性的执行而逐渐积累起来的。

二、重复不等于复制

随着时间的消逝，时代的演进，一个广告的风格也会过时，重复的、一成不变的广告也会令人生厌，因此在保持诉求一致的情况下，要在形式上进行变化，统一中求变化，变化中显统一。

案例3-5

SONY耳机系列广告

　　头戴式耳机聆听音乐不仅是获得音乐享受，同时也代表了一种时尚，边走边听已融入了人们的生活。头戴式耳机分为大小两种，大耳机音乐效果好，但它的传统设计对于一些时尚的发型来说是个灾难。

　　SONY公司针对这种情况推出新款耳机，不会破坏发型，在其系列广告中用图形反复强调这一信息，如图3-12～图3-16所示。

图3-12　耳机广告1

图3-13　耳机广告2

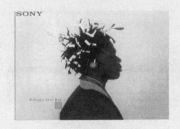

图3-14　耳机广告3

图3-15　耳机广告4

图3-16　耳机广告5

案例3-6

绝对的伏特加系列广告

绝对伏特加酒系列广告每一幅的推出都令人眼前一亮,在以瓶身造型为广告创作的基础和源泉,无论广告以何种形式出现,"ABSOLUT"酒瓶永远是主角,永远是宣传的载体,并且结合自然物象的特点,达到其完美的创意,如图3-17~图3-20所示。

图3-17 绝对的泽西岛

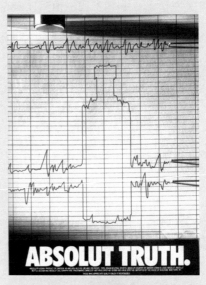

图3-18 绝对的诚实

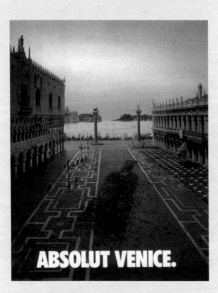

图3-19 绝对的威尼斯

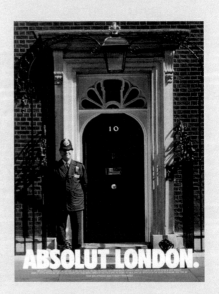

图3-20 绝对的伦敦

第三章 怎么用图说话

拓展知识

泽西岛简介

泽西岛，英国皇家属地，是英国三大皇家属地之一。地处英国群岛与欧洲大陆的环抱之中，位于诺曼底半岛外海20公里处的海面上，面积45平方英里(116.2平方公里)，人口7.6万，是英吉利海峡靠近法国海岸线的海峡群岛里面积与人口数都最大的一座岛。泽西岛与周边两座无人岛群——曼逵尔与艾逵胡共同组成泽西行政区，行政中心圣赫利尔，是英国的海外领土而非英国本土的一部分。

泽西行政区的历史最早可以回溯到933年时，海峡群岛被诺曼底公爵长剑威廉并吞成为诺曼底公国的一部分，后来其子嗣成为英格兰国王，也让海峡群岛成为英国的一部分。虽然在1204年时法国人收复诺曼底地区，但并没有在同时将海峡群岛收回，使得这些岛屿成为这段中古史迹的现代见证。第二次世界大战时泽西岛与根西岛曾遭德军占领过，占领期为1940年5月1日起到1945年5月9日止，是"二战"期间唯一被德国掌控过的英国领土。

由于位在英国以南天气较温和，泽西岛是英国人非常喜欢的度假观光胜地之一，观光业再加上独立的低税率环境，使得服务金融业逐渐在最近几年来抬头变成财政主力。除此之外，泽西岛的畜牧业也颇负盛名，岛上的泽西牛与花卉栽种是非常重要的输出产品。

案例3-7

"甲壳虫"的经典车身

正如绝对的伏特加的酒瓶造型一样，"甲壳虫"的车身造型也代表了经典和品牌象征。在其新型车的广告中，在图形的安排上总是刻意重复出现车身的造型，即便没有真车出现在画面上，也会有意将自然物组接处理出车身的印记，如图3-21～图3-23所示。

图3-21 "甲壳虫"系列广告1

图3-22 "甲壳虫"系列广告2

图3-23　"甲壳虫"系列广告3

案例分析

这三幅鲜明的画面在图形的处理上都使用了电脑技术，无论是植物、喷泉还是岩石都被自然地处理成车身造型，统一中求变化，变化中显统一。

第四节　常见的反而不常见

"我一次次地讲述那些简单的事实，那些事实是这一行业内的所有生产商都司空见惯——平常得大家认为不足挂齿的。但哪个产品先介绍这些事实，哪个就可以从中获得独一无二的领先优势。"——霍普金斯

一、常见不等于"俗"

在奇思妙想的创意频出的时代，独特新奇不等于成功，现实生活中人们往往由于某种信息太过常见而将其抛弃，然而正是这些常见的信息，如果合理地加以运用会带来意想不到的效果。特别是在文化背景不同的情况下，可以起到雅俗共赏的效果。

换言之，通俗一点可以大大方便消费者的理解，节省沟通的成本。通俗性也是创意的生命所在，广告创意既是用于沟通、也是为了更好的沟通。既然用于沟通，首先就要看你沟通的对象的背景。也就是说我们在广告创意中的编码，是消费者容易解开的码，如果消费者难以或不能解码，那么广告创意就会丧失其沟通的作用。通俗性原则就是要求创意人员把复杂的问题通俗化。

二、图形通俗化与受众背景

（一）文化程度的背景

图形通俗化，主要是考虑符合文化教育、文化程度、文化差异的要求。2001年3月28日发布的全国第五次人口普查结果显示：全国(台湾省未作统计)31个省、自治区、直辖市和现役军人的人口中，接受大学(指大专以上)教育的有4571万人；接受高中(含中专)教育的有14109万人；接受初中教育的有42989万人；接受小学教育的有45191万人。

在10万人中，具有大学文化程度的为3611人，占3.61%；具有高中文化程度为11146人，占11.15%；具有初中文化程度为33961人，占33.96%；具有小学文化程度的为35701人，占35.7%；小学文化程度以下的占15.58%。这就是我们一般受众者现实的文化背景，图形表达的内容能否被接受取决于这种现实。

（二）文化差异的背景

不同的国家、不同的民族、不同地区具有不同的文化特征，包括语言、风俗、习惯等。有些在欧美是十分通俗的创意，在我国受众看来就不知所云。同样在我国家喻户晓的故事、诗歌、典故、词语，对国外受众是一头雾水，即使翻译出来，也不一定就可以被接受另一种文化教育的受众理解，至少理解要打折扣。

有什么样文化背景的读者与观众就应有什么样的创意水平的作品，有什么样文化程度的受众就应有什么文化水平的广告创意。文化背景是决定广告创意及图形通俗性的最重要的因素。

（三）经验差异的背景

经验也是应该考虑的背景。经验包括目标受众社会经验、文化特征、社会环境、生活阅历等。这些都是目标受众接受认知的经验性背景。广告创意及图形所建立的经验与目标消费者所具有的经验的重叠越多，消费者认知的通俗性就越高。

三、通俗性是一种对等性

广告创意的通俗性具有相对性，是相对目标消费者而言的，而不是一个固定的水平标准。大大高于目标受众的普遍认识水平的，一味编译费解、晦涩的创意符号，是必然要受到惩罚的。使目标消费者无法普遍理解的创意是没有意义的，甚至是起反作用的。让目标消费者费解是要付出高昂的成本与代价的，最好是广告创意的阅读水平应等于或者略低于目标消费者的阅读水平。

通俗性是一种对等性。如果针对一批高文化水平、高生活品位的消费者，广告创意过于庸俗或低俗，同样会影响品牌形象，也会被目标消费者鄙弃。

案例3-8

诺基亚手机广告

当今广告创意者醉心于制造图形的视觉盛宴，标新立异的同时，一些看似平常的图形在其劝导购买的过程中也获得了成功，诺基亚的一幅手机广告便是如此，如图3-24所示。

案例分析

下图在图形创意上并未刻意制造新奇效果，站在水中的美女身着黄色比基尼与水面的蓝色形成鲜明的对比，被阳光沐浴的皮肤上一部手机印记清晰地显露出来。用生活中常见的现象为创意点，直观说明了对手机的爱不释手。

图3-24 诺基亚手机广告

第五节 不可能的变可能

《左传·僖公四年》："君处北海，寡人处南海，唯是风马牛不相及也。"指的是齐楚相去很远，即使马牛走失，也不会跑到对方境内。比喻事物彼此毫不相干。

然而作为广告图形创意来讲，要善于寻找相同或不同元素间互相关联的不同的方式和方法，正是这种连接的多样性，同样寓意着作为视觉沟通的媒介图形，也正是在作者创意的过程中，在千千万万个方案中，寻找那些巧妙地承载创作意图和视觉信息，与观众产生交流和共鸣的沟通方式。不同寻常的东西总是吸引人的眼球。

一、悖架图形

悖架图形是以20世纪中叶的设计大师L.S宾洛斯和L.R宾洛斯两人发现的"宾洛斯三角形"为基本组形规律，创造出来的具有空间矛盾关系且外形仿佛正常、极具视觉欺骗性的图形，如图3-25所示。

图3-25　宾洛斯三角形

二、混维图形

成混维图形是把两种或两种以上外形可以构成连接、延伸而空间形式彼此矛盾的形象元素组合成一体，制造空间维度的混乱。如平面图画中的人走了下来，进入三维空间，或三维空间中的物质反而呈现平面画片的一些特征。

三、悖意图形

悖意图形即是将含义相反或逻辑关系不同的某种图像元素，构造成一种在组织关系上逆于常态、常理、常规的组合图像。

用矛盾复合方式所创造的图形，其魅力在于它的反逻辑性和违反事物自身变化规律，和异于其本来属性特征所构成的悖论意味和新鲜感，这类图形往往是让人在玩味很长之后才惊奇发现这其中的不合理性。

橙汁饮料广告

混维图形的使用好比是神笔马良或画中人的效果，这种不同寻常的方式总会引起人的视觉快感，下面这幅橙汁饮料广告即是如此，如图3-26所示。

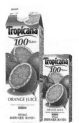

图3-26 橙汁饮料广告

案例分析

饮料的味道太诱人了，广告中的美女都探出画面来接饮料喝，混维图形的使用在不合理中体现了合乎的情理。

案例3-10

服装广告

现代电脑软件技术的应用,使悖意图形的组合创造更加自由,矛盾的画面往往使人驻步停留,耐人寻味,如图3-27和图3-28所示。

图3-27　服装广告1

图3-28　服装广告2

案例分析

借助于现代摄影手段及电脑软件的后期处理,不仅在画面色彩上形成对比反差,其意义及逻辑关系上也产生了矛盾,但其服装品牌的理念却被阐释得淋漓尽致。

案例3-11

微波炉广告

中国有句古话"鱼和熊掌不可兼得",然而现代悖意图形及电脑技术的应用,鱼和熊掌皆可得,如图3-29所示。

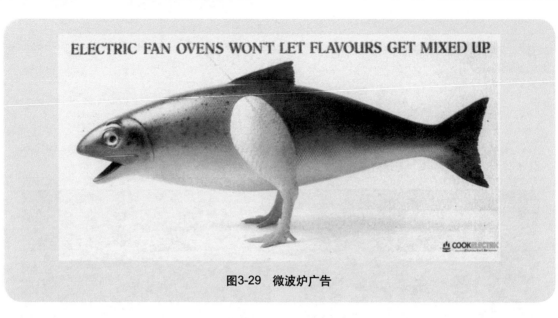

图3-29 微波炉广告

案例分析

悖意图形将原本不可能的变为了可能，鱼和鸡不合理地组合在了一起，且道出了微波炉的功用所在及信息卖点。

第六节 娱乐获得注意力

现代社会被称作是"注意力时代"，流量激增的信息以及五花八门且错综复杂的信息传播渠道，都揭示了一个现实，广告必须创造出极大的注意力才有可能获得成功。

于是，为了制造注意热点，广告人在寻找各种可能的手段，娱乐化就是一种被广泛运用的广告道具。今天年轻一代的广告天才们毫不掩饰地宣称，广告就是要娱乐大众。这种观点的来源是因为今天娱乐已经成为一种社会发展形态，不只是娱乐业，而是娱乐化甚至成为保持经济活力的一种手段。现代经济越来越被赋予娱乐价值。

一、娱乐无障碍

一个不容忽视的事实是，现代社会人们的生活节奏与工作节奏日趋紧张，原本稳定的家庭结构受到了严峻的挑战。与此同时，人们跟电视、网络互动交流的时间却愈来愈多。传统的由家庭和工作两大模块所形成的群体，已经出现了化整为零的"社会零碎化"趋势。人与人之间越来越疏离，美国哈佛大学著名社会学家戴维·瑞兹曼教授认为，社会上布满了"寂寞的个体"。

然而情感需要是人类最本质特性之一，即使是进入充分现代化的未来，人的情感需求也

不会减弱，相反还可能日益增强。而千姿百态的娱乐样式，正是直接诉求于各种人类情感，给人一种心意互通的凝聚力，将一个个怀有同样或类似心态的消费者结合起来，组成一个规模庞大、超越时空距离的虚拟群体。在这个群体中，人们的心理距离将非常接近。可以说，娱乐形式不但拉近了产品服务与消费者之间的距离，而且还间接满足了现代人对归属感的渴望。这就是所谓"娱乐经济"。

娱乐来自人的自我满足的本性。广告若能以娱乐的形式出现，将会激发消费者的兴趣，带给他们片刻或余味无穷的欢乐，这样便有助于他们记住这些信息，从而达到广告促进消费的目的。娱乐可以跨越经济的障碍、国别的障碍和种族的障碍。

二、娱乐常用手法

(一) 幽默

诉诸幽默是用轻松活泼，诙谐风趣的风格，寓庄于谐的艺术构思，引起受众的兴趣，提高注意率，引发思考，有助于对信息的再生(回忆)与理解，加强信息的影响深度与广度。它恰如其分地缩短了广告与受众之间的距离，使广告信息在轻松诙谐的气氛中传达到受众心中。在一些发达国家，诉诸幽默的广告占全部广告的15%～20%。

1．幽默表达活泼、引起兴趣

在广告图形中使用幽默的手法，通过富有创意的巧妙组合和喜剧性的矛盾冲突，往往能获得意料之外而又情理之中的表现效果。它可以增加画面的趣味性，使受众在笑意中接受广告所传达的信息。幽默与讽刺不同，讽刺是针对不良现象的批评，而幽默则是善意的戏谑。

案例3-12

邦迪创可贴《朝韩峰会篇》广告

中国文化讲求以和为贵，和才能发展。邦迪创可贴在其一则广告中以幽默的手法表达了和的概念，如图3-30所示。

图3-30　邦迪创可贴《朝韩峰会篇》广告

案例分析

这则广告的图形着实引人注目,邦迪创可贴《朝韩峰会篇》的画面为朝韩两国首脑举杯的照片,广告词为"邦迪——没有愈合不了的伤口",创意者巧妙地将朝韩峰会这一引起全世界关注的话题引申为"再深、再久的创伤也终会愈合",以政治内容来表达品牌理念,在说明问题的同时不失幽默。

2. 表达幽默含蓄,避免反感

幽默广告最大特点在于含蓄,它恰当、间接地说出商品优点,含蓄地表达诉求目的,避免了自卖自夸的方式给受众带来的反感。

案例3-13

味事达调味品广告

产品同质化的年代,要想使自己的广告脱颖而出引人注意,离不开幽默的手法,幽默能给人留下深刻的印象,下面这则广告便是这样,如图3-31所示。

图3-31 味事达调味品广告

第三章 怎么用图说话

案例分析

黄色的大面积背景上两只会有蓝釉的瓷盘被置于画面中央，瓷盘上两个图形分别是一条完整的鱼和一副鱼骨，瓷盘下有文字说明"用前"、"用后"，其要表达的意思不言而喻，即便没有文字注解，其直观而幽默的图形已说明了产品的优点，含蓄地夸奖了自己。

3．巧用谐模

谐模原指在文学领域，对经典名著庄重的变体和韵律作滑稽的改变，使其具有夸张讽刺的意味。谐模产生视觉上的滑稽和幽默效果，或者讽刺意味，使新的形象所附加的新内容与原对象具有强烈的对比和反差，谐模已是广告图形视觉传播的常见及有效的方法，在创意过程中注意选择大家所熟悉的、著名的美术作品。

其实在今天，谐模的对象也不仅仅局限于美术作品，甚至还扩大到针对名人及著名的建筑物上。达达主义及波普艺术是谐模的典范，在以谐模方式嘲讽敌对或落后的事物时，则可以含蓄的语言讥讽或用夸张的手法加以暴露，以达到鞭笞、否定的效果。突出其矛盾所在或可笑之处，使其无可隐蔽。

案例3-14

SONY摄像机广告

现今，摄像机的功能相差无几，各品牌在推广自己产品时大多强调性能独特的一面，SONY的产品也不例外，如图3-32和图3-33所示。

图3-32　SONY摄像机系列广告1

图3-33　SONY摄像机系列广告2

案例分析

两幅广告选用不同的名作进行谑模处理，林肯与蒙娜丽莎都睡着了，其目的是表明其录像时间长的性能，知名作品的巧利用，幽默而含蓄地向受众传达了产品的品质。

总之，幽默策略的应用，在提高受众的注意力，提高受众对广告创意的记忆方面的作用要比说服受众改变态度或者改变行为方面更有效。在使用诉诸幽默的广告创意时，应该考虑幽默效果与产品或服务之间的关联性，否则就有可能使受众分心，成了为幽默而幽默、单纯的搞笑。

幽默要做到意味深长，促人思考。当然幽默运用在广告上不是一件轻而易举的事。俄国理论家别林斯基说过："幽默与其说是才智，毋宁说是天才。"切忌走向低级趣味、单纯逗趣、矫揉造作、不伦不类。一味地引人发笑、追求噱头，反而让人觉得庸俗低级。

（二）创意戏剧化

1．情节的戏剧化可以提高产品的接受率

在认识世界的时候，人们已经有了太多源于过去的"经验"而形成了思维上的定式，如果是按照既定的思维惯性，消费者就会熟视无睹。戏剧性就是出现一个出乎意料的结局，打破常规的熟悉的发展轨迹，走向一个陌生的结果。这样就打破了旧有的定式，从而产生思维上的兴奋点，消除了受众在信息接受上的麻木不仁。陌生化就是类似相声里面的"解包袱"。

德国戏剧大师布莱希特提出"陌生化效果"（又称"间离效果"），他在《小工具篇》里描述陌生化效果："陌生化的反应是这样一种反应：对象是众所周知的，但同时又把它表现

为陌生的。"陌生化效果是吸引受众的重要原因。

戏剧有一个可爱的分支是喜剧，戏剧化可以使广告增加喜闻乐见的元素，提高受众的关注。特别是在一群乏味的广告中，情节戏剧化的广告创意会使受众的精神为之一振。戏剧化的表现在平面广告上，体现的是每则平面广告里面表达着一个故事性的情节，这样可以同样增强读者阅读的欲望。

2．情节的戏剧化可以增强诉求点

情节的戏剧化的表演，使产品或服务的特征得以淋漓尽致地展现出来，烘托了卖点，渲染了卖点，增强了卖点的感染力。

3．情节的戏剧化形态可以制造悬念

一些情节的戏剧化形态，可以像连续剧的形式一样制造悬念，可以是单个创意本身制造出悬念，造成消费者的某种期待，从而引起消费者的持续性关注。这样也利于把主要的诉求内容进行充分展开。悬念要有足够强的吸引点，否则达不到吸引消费者追踪关注的目的。

案例3-15

AXE香水广告

AXE是联合利华旗下世界顶尖级男士护理用品，这个品牌于1983年首先在法国出现，随后于1985年在德国成功推出。AXE香水一直都是以性作为其推销的定位点，所以在他们的广告中，性暗示始终是他们惟一的叙述语言。

AXE广告一贯强调它对女性的强大魔力，充满幽默和夸张。他们要让人们心里有一种想法，用了AXE的男人是最受女性所追捧的，也很容易吸引女性的注意，AXE成就你的花花公子梦想。其广告在图形创意上也是独具匠心，想法独到，虽以性暗示为信息点，却不曾出现真正的性图片，如图3-34和图3-35所示。

图3-34　AXE香水广告系列广告1

图3-35　AXE香水广告系列广告2

案例分析

上面两幅广告图形以隐喻性的暗示,表达出了产品的卖点,富有戏剧化的特征。消费者希望成就的梦想在此时已达到了心灵上的共鸣。

(三) 夸张

通过形式、内容、关系的夸张,来突出产品或服务的独特之处,渲染某个方面,扩大表现,给受众留下深刻、难忘的印象。

1. 扩大型夸张

夸张以现实生活为依据,用丰富的想象力对画面形象的典型特征加以强调和扩大,或改变物体间的比例,以体现广告的创意,使画面更具新颖、奇特和富有变幻的情趣,从而达到吸引受众注意力的目的。

2. 缩小型夸张

在形式、内容上向小、低、少、慢、弱、短、轻、浅、窄等方面进行夸张。如在强调产品的安静、节能、轻便等方面的利益上,常常采用缩小型夸张。通过极端的缩小化,使受众对此有强烈的印象。

3. 关系型夸张

故意把时间关系、因果关系等进行颠倒或破坏,虽然都远远超出客观事物的实际,但不是虚假的,可以说是在一种合理的想象范围,合乎情理,出乎意料,消费者一看(听)就明白是用夸张的手法。

案例3-16

陆虎汽车广告

陆虎汽车以它的耐用性和出色的越野性能赢得美誉,受到众多SUV迷的青睐。它的广告宣传也着力突出车的性能,如图3-36所示。

图3-36　陆虎汽车广告

案例分析

汽车马力之强劲将犀牛都顶得变形了，夸张图形的运用使产品卖点一目了然，当然同时也让人忍俊不禁，轻松之间让人留下深刻印象。

案例3-17

大众汽车广告

运用夸张的图形来传递卖点信息，是卓有成效的做法，大众汽车在其一则广告中也运用了此方法，如图3-37所示。

图3-37　大众汽车广告

案例分析

这幅图形创意的妙处在于做车的广告，画面中却不出现车，经过变形夸张处理的骆驼在沙漠中疾速奔跑，右下角大众车标的出现点明了车型及其出众的性能。

（四）拟人

拟人就是把除人以外有生命甚至无生命的物类人格化，使之具有人的某些特性，用以表达广告的主题，引起消费者对商品的注意，从而达到广告传播的目的。创意人员应根据主题与创意的需要去选择适当的表现对象，按人们熟悉的性格、表情、动作去进行拟人化处理，注意形象的通俗性、愉悦性和审美性。

案例3-18

咖啡广告

一件无生命的物品被创意者赋予生命化的处理，不仅引人注目，同时也是产品同质化年代的一种竞争手段。咖啡本无生命，但其浓浓的味道本身给人的回味是无穷的，在广告中赋予其生命，则有更深刻的意义，如图3-38所示。

图3-38　咖啡广告

第三章 怎么用图说话

案例分析

历尽艰难跋涉终于聚在一起了,袅袅升起的浓浓香味,杯中的深厚的回味,红黄相间的背景带来丝丝暖意,此情此景唤起人心灵的共鸣,这绝佳的图形创意对咖啡香作了全新的阐释。

案例3-19

果汁先生系列广告

果汁产品在广告宣传方面主打的都是100%纯度,广告创意也是奇思妙想,下面的系列广告就是这样,如图3-39~图3-41所示。

图3-39 果汁先生系列1

图3-40 果汁先生系列2

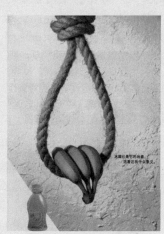

图3-41 果汁先生系列3

案例分析

广告图形分别展现了"西红柿撞墙"、"苹果卧轨"、"香蕉上吊"的情景,看似荒诞的行为,强化了果汁的品质。拟人化的处理彰显了品牌的吸引力和广告的趣味性。

怎么用图说话，指的是广告图形创意的策略，也是解决"怎么说"(How to say)的问题。广告本身是一个传播的过程，是将广告信息传递给受众，使之接受并产生购买的欲望。因此，广告工作者必须了解有效传播的功能性要素。

要想使广告信息传递给受众，在图形创意时要采取相应的策略使受众留下深刻的印象。广告图形创意的第一要素就是必须简洁、单纯、明确、明晰，而不是把简单问题复杂化。

广告要引人注目必须与众不同；广告传达的信息与顾客的相关性越高，传达的效果就越好。就广告图形创意而言图形表达要有差异，这是最基本的原则与要求，表现形式、角度、手法的与众不同、突破常规、出人意料就可能产生出奇制胜的效果。

只有不断地重复，信息才有可能以重新登录的方式在短时记忆中保持它的位置，通过对单一信息、视觉形象或承诺的不断重复，某种品牌或商品才能真正走进顾客的心里并永难磨灭。因为受众对某一品牌的偏好与忠诚是需要通过广告长期性、一贯性的执行而逐渐积累起来的。

广告图形创意的通俗性策略是为了更好地沟通。特别是在文化背景不同的情况下，可以起到雅俗共赏的效果。作为广告图形创意来讲，要善于寻找相同或不同元素间互相关联的不同的方式和方法，不同寻常的东西总是吸引人的眼球。

娱乐化就是一种被广泛运用的广告道具。广告就是要娱乐大众。娱乐的策略可让受众过目不忘，流连忘返，印象深刻。

1. 通过本章学习请你叙述广告图形创意策略有哪些。
2. 如何理解广告图形创意的第一要素就是必须简洁、单纯、明确、明晰？
3. 请叙述广告图形创意在图形表达时要有差异，这是最基本的原则与要求，为什么？
4. 请叙述记忆的三个基本过程是什么。
5. 请叙述形象记忆的特征。
6. 如何理解图像通俗化策略？
7. 请叙述什么是悖意图形。
8. 娱乐常用的手法有哪些？

实训一　速写手绘训练

目的要求：使学生理解图形的概念，引导他们重视手绘在设计中的重要性。
实训类型：综合性。

实训内容：观察生活中的物体，抓住精彩的瞬间，用速写的形式表现出来。
实训方法：用15分钟时间在A4复印纸上画出10个图形。
实训仪器设备：A4复印纸和铅笔。

实训二　基本元素训练——点、圆、三角

目的要求：激发学生灵感，提高视觉表现能力。训练思维想象的速度与创意表现能力。培养学生对事物的观察力和记忆力，以及对物体进行系统、连贯思维的能力。
实训类型：设计性。
实训内容：寻找生活中最常见的、最简洁的元素。
实训方法：以黑白形式，徒手绘画。作业9—10页要求图意过渡连续，要求图的首尾连接自然。
实训仪器设备：A4复印纸和铅笔。

实训三　条码的联想

目的要求：直线是设计者广为采用的元素，富有个性。以直线为切入点，增加学生对各种成型特性的理解。设计不是单纯地在平面上再现原物，而是要将各式无形的东西归纳为有形的东西，并表现为观众易接受与理解的画面。从最单纯的直线引发出最丰富的联想，引导逻辑思维的能力。
实训类型：设计性。
实训内容：抓住条码规范的秩序感觉，寻找生活中的物体并予以取代。要求结合自然。要求在A4纸上作出10个圆形。
实训方法：提问：直线的意义？提示：从心理学、美学、哲学、形态学角度考虑。用15分钟的时间每人画出3个自然界和生活中与直线有关的物体。点评后再每人画出与条码元素相结合、或相互取代的完整的图形。
实训仪器设备：A4复印纸和铅笔。

实训四　从走、游、飞引发出与含义有关的图形

目的要求：区别相似动词或动作之间的相同点和不同点，以事物的两极为导向，同时注重中间环节的表述，从多角度寻找某一动词的表述可能性。以此丰富视觉语言的表达能力。
实训类型：设计性。
实训内容：寻找"走"、"游"、"飞"的汉字同义字，并在此基础上想象并予以表现。用A4纸每字创意5个图形。
实训方法：1. 请一同学描述一下"走"、"游"、"飞"三个动词的相同点和不同点。

2. 请一同学描述一下三者最慢和最快的运行形式。启发学生的思维，捕捉平时不经意的形象，用形象化的方式表现出来。经上述分析，让学生在课堂上进行构思，半个小时后再用15分钟进行小组交流，然后完成整个作业。
实训仪器设备：A4复印纸和铅笔。

第四章

如何表现更好的技巧

学习要点及目标

- 了解广告图形创意的思维方法。
- 掌握广告图形创意的表现技巧，掌握素材的解构重组方法。

本章导读

如何使广告说得更好，指的是要改进广告图形创意的思维方法及表现技巧。图形思维是最典型的创造性思维形式，因此广告图形创意者必须掌握正确的思维方法，才能创造出优秀的作品。

在长期的思维实践中，每个人都常常不自觉地形成自己所惯用的格式化思考模式，即当面临问题的时候，人们常用一种固定了的思路和习惯去考虑问题，这就是思维定式。它阻碍了思维开放性和灵活性，造成思维的僵化和呆板。这使得人们不能灵活运用知识。作为广告图形创意者必须打破常人的思维定式，不依常规，寻求变异，从而导致独特的创新的思维效果。

20世纪60年代，美国发动了侵略越南的战争，AGI——国际设计联盟号召所有的成员拿起手中视觉武器，保卫世界和平，制止这场战争。在一百多位世界最优秀的设计师当中，有一位日本设计师的作品卓然而出，他就是福田繁雄，其作品语言简洁，但却打动了所有人的心，如图4-1所示。

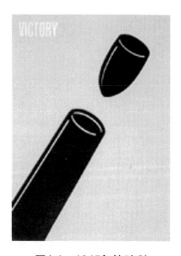

图4-1　1945年的胜利

这幅招贴在图形和色彩的应用上精妙而富有寓意，炮筒与射向炮膛的炮弹，这一有悖常理的错视构成点明了作品的主题，"谁发动战争，谁将自取灭亡。"画面简洁、形式优美，黄与黑的色彩对比及其强烈而又具视觉冲击力的效果令人耳目一新。

整幅作品没有过多的文字解释，只附上了"VICTORY"的字样，起到画龙点睛的作用，语言虽然简洁却有震动全世界每一位观众心灵的力量。

第一节 联想妙用

　　创意需要联想，联想力在广告图形创意和视觉表达中是不可缺少的。联想是人类大脑记忆和想象联系的纽带，是通过赋予很多对象之间想象的一种微妙的关系，从中展开想象而获得新形象的一种心理过程，是由某种事物想起与之相关的事物或人的一种思维过程。

　　联想思维方式的应用不仅存在于艺术设计当中，其他的领域应用也是非常广泛，都是通过运用联想和想象的心理机制，对一个事物产生一个或多个设想，进而导致另外一个设想或更多的设想，从而不断地设计创作出新的作品，并且使作品产生一种强烈的视觉冲击力和耳目一新的新奇感觉。

　　伟大的科学家爱因斯坦曾经这样说过："想象力比知识更重要，因为知识是有限的，而想象力却概括着世界上的一切，推动着人类的进步，而且是知识进化的源泉。"

一、联想是基础

　　我们在探究广告图形创作时，不难发现一点：图形创作始终依赖于设计师的创造性的联想。对于联想，我们应进一步去认识它，因为联想是创意的关键，是形成设计思维的基础。

二、联想的定义

　　联想是指由A事物而想到B事物的心理过程。由当前的事物回忆起有关的另一事物，或由想起的这件事物又想到另一件事物，由于某概念而引起其他相关的概念，这些都是联想。联想思维往往是巧妙地利用事物之间的某一相似或相关联的特点进行创意，借用一物比喻另一物的一种含蓄的艺术表达形式，这种思维形式称为联想。

　　联想思维的关联性能使我们在对信息表述方式进行思考时获得旁征博引的启发，从而寄情于物或借物喻事、喻理，使传达变得更有意味和具创造性；或使现实在我们心中转化为饱含个人对事物的理解，某种意志、意念、理想的合成体，而得以使精神价值提升和思想内涵丰富。

三、联想思维

　　联想集团有这样一句非常著名的广告语："人类失去联想，世界将会怎样！"确实，联想的思维方式，在人类发展中起到了很重要的作用。人类社会的文明与创造，在很大程度上是由于人类的超强的联想力而产生的，中国的几千年璀璨的文化就是很好的证明。通过联想，我们可以创造出更多的人类前所未有的新东西。联想思维是广告图形创意设计的重要有效方法，是对想象力挖掘的敲门砖。

　　图形创意是一种特殊的视觉语言表达形式，通过图形影像的方式能够确切地传达出人类复杂的思想感情，但要很好地完成传达必须具备超越自然的想象力，插上联想的翅膀去创造更多目前人类所未知的图形形态来。联想思维有如下三个特点。

　　（一）联想思维是抽象与形象思维的综合

　　在进行图形创意的时候，往往要集抽象思维与形象思维于一体。一方面要求我们有丰富

的形象思维能力，另一方面还要具有敏锐的抽象思维能力，这是进行事物联想的前提。在设计过程中，要善于把自然界中和生活中毫无关系的东西联系起来，从而找出其中存在于它们之间的相似性或共性的东西。

著名的科学家牛顿之所以能发现万有引力定律，是因为他的思维并没有局限于苹果下落这一件事本身，而是进行了相关事物的联想，进而发现了苹果与星球的相似性及万物间存在的共有引力的规律。

（二）联想思维具有典型性

在联想思维的作用下，所提炼的图形形态必定具有典型性，具有以小见大、以少胜多的特点。广告图形创意设计作为艺术创作的形式不可能面面俱到，要求用浓缩的方法来传达特定的信息。这种图形构成方法，尤其在后现代设计中应用更为广泛。设计师在创作设计时更多的是主张精神的回归与放松。

（三）图形联想思维的广泛应用

图形联想思维的广泛应用，可以达到多种艺术感觉的综合，图形效果强烈让人回味无穷。

四、联想创意思维的心理机制

联想作为一种思维方式，在图形语言表达形式中具有突出的作用。图形创意联想在图形视觉心理的传达方面有着较强的传播优势。正是由于人的视觉心理所惯有的对新形态猎奇的本能和天性，使得创意图形给人以新颖、独特且又耐人寻味的审美体验。

创意图形在图形视觉心理主要表现在视知觉感应、视觉心理接受等几个方面，研究创意图形的视觉心理传达的目的在于丰富图形设计的表达语言及其设计手法。

世界在符号化的过程中，思维无非是对图形符号的一种挑选、组合、转换、再生的操作过程。因此可以说，人是用符号来思维的，符号是思维的主体。广告图形设计，是以信息传达为目的，在二维的空间中对字体的位置、比例、相互关系的筹划，无疑也是一个思维的过程，但同时它又不是一个通常意义上的思维过程。

图形联想可能要涉及很多的交叉学科的相关知识，例如：想象心理学、广告心理学、色彩心理学、消费心理学等。"我们必须承认存在一种倾向于创造及发明的能力，这种能力由于认出自然界内相距很远的两种事物是同一现象，因此凡是对一种事物的知识可以立刻完全移用于另一种事物，并构成新的启发神智的观念集体"。这是英国心理学家培因从心理学角度解释图形设计中联想思维的心理机制。

这句话阐明了图形联想思维是一种心智活动，必然带有意象特性：由意(内容、主题、客观现实世界的意义)通过复杂的心理活动、联想活动，并利用形式法则创造出可视的形象，并通过这个形象直接或间接地对"意"的内涵进行了表现或象征；而观者则通过图形的结构、视觉感应引起联想，产生心理效应，得到"意"的内涵。

通过以上观点的分析，会得出如下的结论，广告图形设计的联想是有依据的，不是生硬地胡编乱造出来的，图形联想思维必然要经历一个由此及彼的过程，是对旧有的主题元素的再设计和开发重组。

五、联想图形的表现形式

客观事物之间是通过各种方式互相联系的,这种"联系",正是联想的"桥梁"。通过这座桥梁,可以找出表面毫无关系,甚至相隔遥远的事物之间内在的关联性。一般来说,联想可分为接近联想、类似联想、对比联想和因果联想。

就广告图形创意而言,通过联想,可以开拓创意思维的天地,打开创意思维的通道,使无形的思想朝着有形的图像转化,并创造出新的形象。根据图形创作的思维特点,我们可将联想划分为以下五种。

(一)虚实联想

构成图形主题思想的许多概念常常是虚的而且是看不见的,但它却与看得见的形体相关联而构成虚实联想。在"踏花归来马蹄香"中,"香"这个概念是虚的、看不见的,而飞在马蹄之后追逐香气的蜜蜂则是实的、看得见的;"和平"这个概念是虚的,而"鸽子"和"橄榄枝"则是实的;"战争"这个概念是虚的,而枪炮、硝烟和作战的士兵则是实的;"美味"这个概念是虚的,而金黄色的"汉堡包"和"烤鸭"则是实的。

案例4-1

番茄酱广告

现代食品讲求原汁原味,这其实就是个虚的概念,究竟如何表达这个概念,我们来看一幅广告体会一下,如图4-2所示。

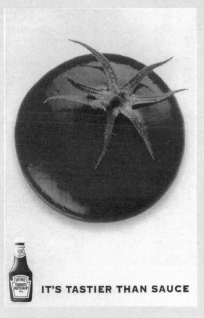

图4-2 番茄酱广告

案例分析

亨氏番茄酱传递的卖点信息是"比沙司更美味",为了准确表达这一意念,创意者采用新鲜的西红柿占据画面三分之二的面积,醒目而突出,让人不由自主地联想出"原汁原味"的概念。

案例4-2

反战系列广告

人类自诞生之日起,便不断与战争同行,无论何种形式的战争,不仅是对敌方的伤害,也是对自身的伤害,换言之是对人类自身的摧残,发动战争的人避免不了自食其果,如图4-3~图4-6所示。

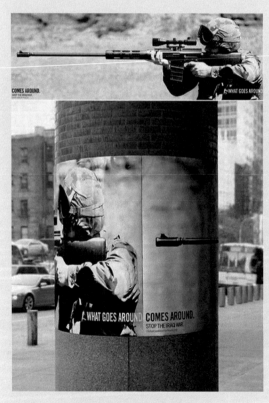

图4-3 反战系列广告1

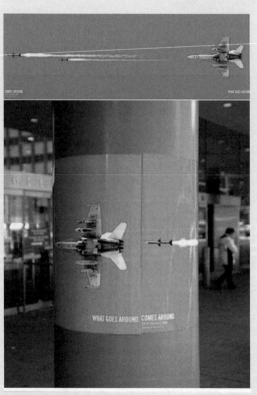

图4-4 反战系列广告2

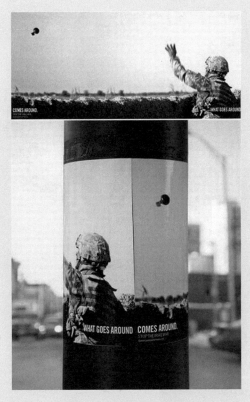

图4-5 反战系列广告3

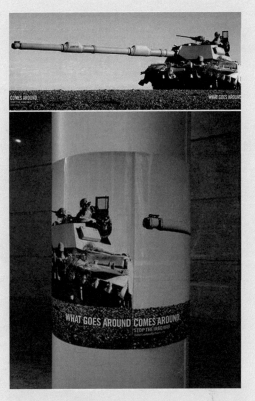

图4-6 反战系列广告4

案例分析

以上4幅系列广告展示了平面展开的效果和户外应用的效果，平面展开时画面被拉长，都是进攻的场景，但在户外应用时其巧妙之处就彰显出来了，全都是自己打自己的情景。至此观者情不自禁产生联想——发动战争者最终自食其果。

（二）接近联想

在接近的时间或空间里发生过两件以上的事情，会形成接近联想。当我们想起甲的时候，就会容易想起乙。例如：看到蓝天就会想起白云；看到红灯，就会想到危险、停止；看到绿灯，就会想到安全、通行；看到黄灯，就会想到警告，等等。在广告图形创作中，接近联想也是应用比较多的一种方式。

案例4-3

反对吸烟广告

癌症，几乎没有人不是心怀恐惧，关于癌症的诱发因素已有大量科学证据说明吸烟会极大地增加肺癌等癌症发生几率，影响寿命，反对吸烟的广告比比皆是，如图4-7所示。

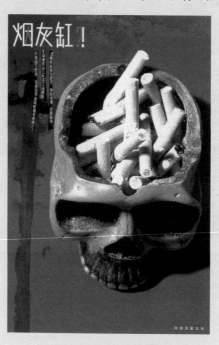

图4-7 反对吸烟广告

案例分析

看到骷髅自然联想到死亡，骷髅做成烟灰缸则意义明确，开门见山，画面简洁，色彩鲜明，视觉冲击力和心灵震撼力极强。

（三）类似联想

有些事物在外形上或内容上有相似的特点，因而会产生类似联想。例如：看到火柴，由发光、发热而联想起机会；看到灿烂的微笑，就会联想起热情、欢迎的场面等。类似联想是一种"借景抒情"、"托物言志"的表现手法。

案例4-4

瑞士三角巧克力广告

以某种造型引起人的联想,提高自身知名度是一种不错的手法,瑞士三角巧克力广告即是如此,如图4-8所示。

图4-8 瑞士三角巧克力系列广告

案例分析

将巧克力的外形与世界著名建筑相关联,强调产品的文化意念,突出其品质的定位。消费者的心理感受自然提升。

案例4-5

香奈儿香水广告

香奈儿的广告,总试图营造出高贵的美,美女也是其广告的主角,如图4-9所示。

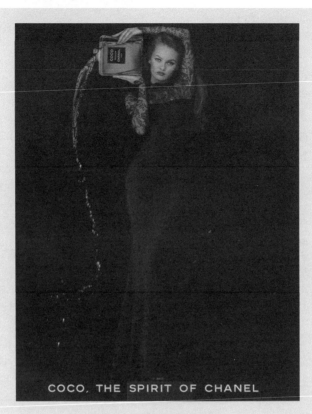

图4-9 香奈儿香水广告

案例分析

优美的人物造型、典雅的构图、稳重的色调不禁让人联想起安格尔的作品《泉》，暗色的背景突出了香水的特质，这就是COCO的古典之水。

（四）对比联想

对比联想是由一事物联想到在性质与特点上与其相反的另一事物的思维活动。在我们的思维活动中，当我们想到某事物时常常很容易地联想到与其相反的事物，也正因为如此，对比联想才会成为主要联想方式之一。

在进行图形设计时，要充分注意到这一点并恰当地利用这一点。图形设计中运用对比联想主要是为了创造一种强烈的视觉效果和心理效应。如干裂的土地与饮料就是具有对比意义的事物，在这两种事物中从任何一个出发联想到另一个的思维活动，都具有深刻的视觉和心理方面的意义。

案例4-6

吸烟有害健康之生命尺度篇

吸烟广告总是与生命相联系,死亡似乎成了唯一的主题,然而同为吸烟广告却可采用不同的思维方式,下面这幅广告就采用了对比联想从另一个角度阐释了吸烟的危害,如图4-10所示。

图4-10 吸烟有害健康之生命尺度篇

案例分析

画面内容突出醒目,一支正在燃烧的香烟,未曾燃烧的部分被标记出象征生命的数字尺度。其意义明了简洁:对烟民而言香烟就是生命的显示器,燃烧的部分越多,生命就越短。

案例4-7

PUMA运动鞋广告

广告图形创意采用对比性的图形,有时不需文字的解释其意思已被受众联想到了,PUMA运动鞋的广告就是如此,如图4-11所示。

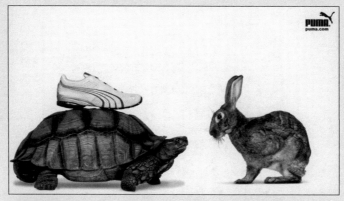

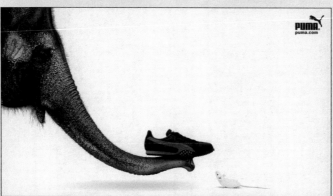

图4-11　PUMA运动鞋广告

案例分析

这两幅广告分别将乌龟与兔子、大象与老鼠同时置于画面上,极富对比性。乌龟背上的鞋让人联想到这是一双弹性非常好的跑鞋,大象鼻子上的鞋则告诉消费者这双鞋的特点是轻便而灵活。

第四章　如何表现更好的技巧

(五) 因果联想

有些事物之间有因果关系，我们想起原因，就会联想到结果；而同时，想到结果，也会联想到原因。从森林被破坏，就会联想到土地沙漠化；从植树造林也会联想到环境优化；从读书、爱书就会联想到人类的进步和发展；从辛勤的劳作就会联想到未来的收获；从贪污腐化的现象就会联想到对社会的危害等。在广告图形创作中应用因果联想的方式有许多优秀范例。

案例4-8

沛体康保健品广告

现代人关注健康，保健品市场的竞争也随之而起，一时间广告铺天盖地而来，但是大多数广告都被弃置一旁，无人问津，究其原因是说得不够好，然而假如像沛体康保健品广告那么去说，效果就不同了，如图4-12所示。

图4-12　沛体康保健品广告

案例分析

以比萨斜塔作为图形的比喻，以真实的史实作例证，加之广告语的悬念表达，告诉消费者一个真理——"不倒"与"保养"的因果联系。

案例4-9

网通IP电话广告

合理使用广告图形将结果展示出来，其原因也就不言自明了，下面的作品就是这么做的，如图4-13所示。

图4-13　网通IP电话广告

案例分析

作品将人物面部作特写处理，从电话话筒深深凹印在嘴角与面颊的印记，形象地表达出"如此便宜，小心打上瘾"。

案例4-10

福田繁雄的经典之作

有关禁止砍伐森林的广告比比皆是,最经典的当属福田繁雄的作品,如图4-14所示。

图4-14 福田繁雄禁止砍伐森林广告

案例分析

红色的背景,黑色的斧头,色彩对比强烈有震撼力,斧头把上发芽长叶的结果令人联想到许久不用的原因。简洁巧妙的图形创意形象地表达出了环保的理念。

总之,在图形创作中运用联想技巧,可获得更加优秀的效果,但应注意的是,应以生活中事物的形象为起点加以巧妙地转化,并创造出新的图像和意念。

第二节 想 象

一、想象是图形创作的动力

想象是比联想更为复杂的一种心理活动。正如黑格尔所言："真正的创造者是想象。"想象是指人脑对已有表象进行加工改造而创造新形象的过程。这种心理活动能在原有感性形象的基础上创造出新的形象。这些新形象是已积累的感觉材料经过加工改造所形成的。人们虽然能够想象出从未感知过的或实际上不存在的事物的形象，但想象归根结底还是来源于客观现实，是在社会实践中发生发展起来的。

它对于我们进行创造性的思维活动有十分重要的作用，能有力地激活我们的创造性思维。别林斯基说："一个人无论多么聪明，如果没有想象，永远当不了作家。"广告也是一门艺术，它的创造同样离不开想象，尤其是创意，离开想象，广告创意寸步难行。

在通过联想把图形的主题与各种有关的形象联系起来以后，设计师就要展开想象的翅膀，把各种形象糅合起来，以产生出全新的形象。想象与联想是互相沟通、互相转化的。

二、想象的分类

想象分为再造想象和创造想象两种。

（一）再造想象

在现实中，人们对于客观存在的，但未曾遇到过的那些对象，凭着语言文字的描述或图示，会在脑中有关的表象基础上建立起相应的形象。这种依据语言的描述或图示，在人脑中形成相应的新形象的过程，叫做再造想象。

（二）创造想象

不依据现成的描述，而独立创造新形象的过程，称作创造想象。创造想象是创造性思维高级阶段的产物，它通常使用多种视觉形象，并对它们进行深入加工改造，进行组合融合，在客观现实与想象之间形成新的意念并给人带来全新而强烈的视觉感受。

创造必须用自己积累的知觉材料作为基础。创造想象虽以现实生活中的客观事物为基础，但是它已经超越了现实生活和客观世界。在广告图形创意中，创造想象的方向和范围都要按照设计活动的目的与要求进行，都离不开表达主题思想这个基本要求。

案例4-11

高露洁牙膏之超人篇

高露洁牙膏主推的功能是牙齿坚固，其广告宣传中也刻意进行体现，用富有想象力的造型进行强调，如图4-15所示。

第四章　如何表现更好的技巧

图4-15　高露洁牙膏之超人篇

案例分析

超人形象深入人心为大众所喜爱，其服装极具特点，高露洁在广告中以丰富的想象设计了新的形象，男女超人承袭了超人服装的代表性，头部为不锈钢金属质感，形象可爱而富有寓意，其产品的功能性令人一目了然。

案例4-12

冷酸灵牙膏广告

同为牙膏广告，冷酸灵牙膏以完全不同的形象对产品的诉求点进行了展示，如图4-16所示。

图4-16　冷酸灵牙膏广告

案例分析

> 在保持牙齿造型的同时,大胆想象,于是就成为烟缸、咖啡杯和茶盅。其强力去渍,保牙洁白的诉求点就再明确不过了。

(三) 再造想象与创造想象在广告图形创意中的关系

创造想象与再造想象是有很大差别的,但是它们之间却又存在着紧密的联系。对于广告图形创意者来说,所构思的新形象是创造想象。而对于广告接受者而言,依据广告作品中的描述或图示,在脑中再造创意者所构思的形象,则是再造想象。两者在原创性、独立性和新奇性方面都有很大差别。但就接受角度而言,广告接受者凭着再造想象,得以正确领会广告所描绘的产品性能、用途等信息,并由此唤起一定的情感体验。

由此可知,在广告图形创意中要使广告接受者按创意者预想的方向产生再造想象,双方只有在心灵和思想上达到了共鸣,才是真正的成功。

(四) 消费者按创意者预想的方向产生再造想象的条件

某些时候,由于广告创意上的疏忽会造成消费者的再造想象与主题产生背离,想象出现偏差,广告诉求信息未能达到预期目的。为了避免问题的产生,使消费者按创意者预想的方向产生再造想象,必须具备以下两个条件。

1. 广告图形创意的新形象应与广告词一致

消费者的再造想象,不是简单被动地接受、机械复制,而是根据自身的经验用自己的表象系统去补充、发展,是能动的过程,是某种程度上的再创造。其结果是再造出来的形象会有所不同,甚至可能偏离原作品所创造的形象。

由此可见,在广告创意中创作的新形象一定要与广告词相关联,从另一个角度讲,广告词也是对新形象的辅助说明,其目的是引导消费者更好地去理解。

2. 不符合逻辑的形象应能表现出合乎逻辑的主题

想象的空间是无限的,由想象而获得的新形象有时可能是荒诞的,与客观现实逻辑不相符,但有一点是明确的,广告不同于纯艺术,它的形象尽管可能是虚构的,其目的是揭露事物的本质,说明问题所在,简言之,即以不合乎逻辑的形象表现出合乎逻辑的主题。

案例4-13

MTV台广告

生活中有些事情的表达就需要新的想象,现代人都有猎奇的心态,新的怪异的形象反而能使他们留下深刻的印象,如图4-17所示。

第四章　如何表现更好的技巧

图4-17　MTV台广告

案例分析

衣着时尚、现代却长着恐龙的头，这样看似荒诞的形象正符合了广告词的用意，你身处当代却与时代脱节。有创意的想象同时不失幽默之风。

案例4-14

美的冰箱广告

广告图形创意的不合逻辑性有时是故意的，其目的在于强调产品的诉求点，美的冰箱的两幅再生篇广告就表达了鲜明的主题，使消费者很容易就捕获了信息，如图4-18和图4-19所示。

图4-18　美的冰箱之再生鱼篇

图4-19　美的冰箱之再生鸡篇

案例分析

简洁的画面,未加多余的词语说明,富有想象力图形的组合,本不符合现实逻辑,但正是这虚构的形象,揭示出了产品功能的本质,没有任何理解上的障碍。

第三节 同 构

当代广告,面对的是忙碌的你我他,如何在瞬间引起他们的注目和兴趣,将广告信息深深植入他们的脑海中,这种于瞬间传达信息的力量只有依靠图形来完成,从当今广告图形的发展来看,同构图形已经成为一种主要的图形表现形式,为越来越多的设计师所应用,并在广告中获得了显著的效果。

一、同构的溯源

同构最早可在我国出土的原始社会半坡时期彩陶中找到它的影子,著名的人面鱼纹彩陶盆就是用人的脸和鱼的身体进行同构的,如图4-20所示。在先秦典籍《诗经》、《周易》中鱼有隐喻"男女相合"之义,以此推之,这人面鱼纹也应有祈求生殖繁衍族丁兴旺的含义。

图4-20 人面鱼纹彩陶盆

西方同构始源于马格利特的超现实主义作品,其作品《模型之二》已展露同构的端倪,如图4-21所示。

图4-21　模型之二

作品从表面上看虽然属于写实主义，但其艺术的魅力则在于从不同的视点将两个元素与相关的内容巧妙地组合在一起。马格利特对同构形式的探索，在20世纪30年代引起了巨大的视觉轰动效应，因为它体现出了艺术的本质——创造。从理性的角度展示了一个敞开的精神世界，把生活的可视体经过艺术手法转换为一种新的视觉形象。

20世纪50年代，斯坦贝克展示了一系列黑白线描作品，《人和摇椅》、《舞伴》是其中的经典代表作，如图4-22和图4-23所示。

图4-22　人和摇椅

图4-23　舞伴

他的作品预示着他的绘画艺术已经完全从传统的现实主义手法上升为一种有意识的对形的研究——同构，即把不同的、但相互间有联系的元素，甚至可能是矛盾的对立面，或对应相似的物体，巧妙地结合在一起。这种结合，不再是物的再现或并举同一画面，而是相互展示个性，将共性物合而为一，将天地、周边空间相互利用，给人以明了、简洁、亲切、悠然而又周到的印象。

二、什么是同构图形

所谓同构图形，指的是两个或两个以上的图形组合在一起，共同构成一个新图形，这个新图形并不是原图形的简单相加，而是一种超越或突变，形成强烈的视觉冲击力，给予观者丰富的心理感受。

三、同构图形的创作原则

（一）同构图形的创作来源于日常生活

艺术来源于生活，这是尽人皆知的一句话，同理同构图形的创作必须以现实生活为出发点，将日常生活中人们熟悉的图形，以一种全新的、前所未有的同构方式加以组合，正所谓"旧元素、新组合"。

通过这种同构方式得到的新图形使人既熟悉又陌生，会引发观者极大的好奇心，从而使广告的视觉传达变得更加顺畅和自然。

（二）同构图形的成立源于共性的探寻

并非所有形象素材都可用于同构，将不同的形象素材整合成为新的形象，必须遵循一定的原则，即它们之间应有适于整合的共性。对于这种共性，我们称之为同构。为了成功地进行形象的整合，必须通过观察与联想，刻意地进行同构的探寻。

四、同构图形的表现形式

同构图形的表现形式可以说是多样而丰富的，本书在此选取了比较有代表性的几种形式进行讲述。

（一）异形同构

异形同构是指在两种不同形象之间寻找相似性，在保持物形自身的结构关系和画面整体结构的基础上，对局部进行嫁接替换处理，从而产生新的形象。它要求所采用的形象素材要有针对性，也更加具体化。异形同构的形式有两种：置换同构和异影同构。

1. 置换同构

置换同构指的是在保持物形自身形象基本特征的基础上，将其中某一局部用其他物形素材所替换的一种整合方式，它是利用形的相似性和意义上的相异性创造出具有新意的新形象。

使用置换同构将不同的形象进行组合产生统一的新形象，可以给人一种耳目一新的感觉，以独特的视点将两个不同元素与相关的概念巧妙地组合在一起，是其艺术魅力所在。但需要指出的是应用置换同构是有其先决条件的：一是两个物形非常接近，几乎可以重合；二是两个物形在量感上大体相当；三是两个物形之间的某一部分有可以吻合连接的地方。

案例4-15

痔疮膏广告

得了痔疮身心痛苦，坐卧不宁，产品的生产者如能在广告中告诉消费者我知道你的这种苦痛，会与消费者在心灵上产生共鸣，并唤起他们潜在的购买欲望。下面我们来看一则痔疮膏的广告，它以置换同构的形式对消费者进行了视觉和心灵上的冲击，如图4-24所示。

图4-24　痔疮膏广告

案例分析

自行车的车座被置换成钢锯片，相似的外形构成了同构的基础，在表达的内在意义上却形成了对比性，原本车座的舒适感与现在的如坐针毡感，一暗一明，对患者痛苦的同情与理解，已直达人心。

案例4-16

去毛膏广告

生满粗毛的双腿是美女们的噩梦，人人皆想拥有美丽的双腿，线条优美，皮肤光洁。去毛膏是噩梦的终结者，成就美腿的天使，下面看则广告学习一下它是如何做的，如图4-25所示。

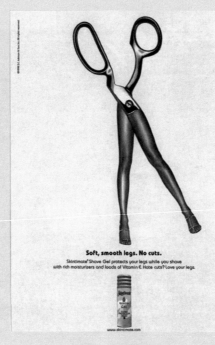

图4-25 去毛膏广告

案例分析

剪刀线条笔直流畅，金属的质感令表面光洁，美腿首要条件是腿要直，比例修长，至此二者之间已经具备了同构的条件，剪刀的局部被置换成美腿，其传递的卖点信息一目了然。

2．异影同构

异影同构是指在光的作用下，其影子产生异常的变化，呈现出与原物不同的对应物，也叫做异影图形。用来替代原来影子的可以是形态相似的物形，可以是具有某种内在联系的元素，也可以是赋予影子自主的生命力等。

案例4-17

纪念"二战"

第二次世界大战给人类带来了巨大的灾难，也在人心中留下了深深的创伤和阴影，纪念"二战"，倡导和平的广告很多，多以武器、和平鸽等形象出现，但有一则广告比较特别，深深触动了观者的心灵，如图4-26所示。

图4-26 纪念"二战"

案例分析

人类恐惧的动作在光线照射下异变成法西斯纳粹的标志，战争的阴影笼罩着人类的心灵，以展现心灵感受的创意理念与异影同构的表现形式相得益彰。

案例4-18

阿迪达斯跑鞋广告

运动跑鞋的品牌众多，广告主要表现的就是速度，人有思维定式，在表现速度时，常常与奔跑快的动物相联系，再有就是会自然联系到子弹、火箭等。阿迪达斯在它的宣传广告中用异影同构的方式对速度进行了全新的阐释，如图4-27所示。

图4-27　阿迪达斯跑鞋广告

案例分析

人能超越自己的影子吗？阿迪达斯以肯定的答案告诉了消费者，只要穿上我们的跑鞋，影子都追不上你。

案例4-19

益达口香糖广告

益达口香糖清新口气的同时更注重牙齿的健康，吃益达坚固牙齿的卖点信息，在广告中用异影同构进行了阐释，如图4-28所示。

图4-28　益达口香糖广告

（二）共生同构

共生同构是指两个或两个以上的物形在共同享用同一空间、同一形态或同一轮廓线中，隐含着两种各不相同的含义。其造型特征是物形和物形之间轮廓线的相互重合，物形和物形之间正负形的相互衬托、相互依存、相互融入而构成的缺一不可的统一体。共生同构形式有两种：一是正负同构，二是轮廓同构。

1. 正负同构

通过物形的正形与周围空间负形的巧妙安排，当人的视线在画面移动的时候，使人产生视力错觉，正负形相互转换，形状也随之发生变化。我国道教的太极图便是一个典型的例子。

案例4-20

福田繁雄的正负同构作品

故意不明确交代正与负的关系，让正与负产生反转互融的现象，进而产生双重意象，这是福田繁雄典型的表现手法。他在设计中追求图形形式的单纯化与复杂的内涵间的统一，同时也赋予整个画面无限扩展的空间感，如图4-29和图4-30所示。

图4-29 京王百货宣传广告

图4-30 UCC咖啡馆广告

案例分析

图4-29中《京王百货宣传广告》巧妙利用黑白、正负形成男女的腿，上下重复并置，黑色"底"上白色的女性的腿与白色"底"上黑色男性的腿，虚实互补，互生互存，创造出简洁而有趣的效果。

图4-30中《UCC咖啡馆广告》以搅拌咖啡的杯中漩涡正负纹理交错，造型成众多拿着咖啡杯子的手，并呈螺旋状重复并置，突出咖啡这一主题图形又不失幽默情趣。

2. 轮廓同构

轮廓同构是指物形的轮廓既是甲的一部分，同时也是乙的一部分，二者在整个画面上却自然形成一个整合体。

无论是正负同构还是轮廓同构，在广告中合理运用都会产生良好的视觉效果。

案例4-21

绿化广告

绿化广告是福田繁雄的又一力作，也是体现其创作风格的作品，在这幅作品中他巧妙地利用共生同构表达了关心绿化的主题，如图4-31所示。

图4-31　绿化广告

案例分析

心与幼苗正负共生，心的下端又利用轮廓共生变化出男女的腿造型，绿化还需大家共同用爱心加以维护的主题被鲜明地展现出来。

案例 4-22

可口可乐与绝对的伏特加英雄所见略同

利用共生同构展示品牌的形象，在广告中可以为受众留下深刻的印象，因此，就连世界知名的可口可乐和绝对的伏特加酒也争相采用，如图4-32～图4-34所示，可谓英雄所见略同。

图4-32　可口可乐系列广告1

图4-33　可口可乐系列广告2

图4-34　绝对的伦敦

案例分析 4-22-1

在图4-32和图4-33中，经典的瓶子造型以共生的方式出现，自然而有创意。

案例分析4-22-2

在图4-34中，英国首相府邸唐宁街10号的窗户与门和伏特加酒瓶的造型巧妙共生。

（三）拼置同构

拼置同构是指将多种形象素材拼合出新的形象。拼置同构也包含两种形式，即布局同构和多形同构。

1．布局同构

布局同构是指将面积很小的形象素材，分布在一定的空间范围内，以一定的构成方式与另一形象形成布局组合，产生一个新的形象。这种形式的特点是远看是一整体形象，细看、近看又会得到很多惊奇的新发现，令人回味无穷。

案例4-23

泰国旅游系列广告

旅游观光广告在表现上运用布局同构，能直观地告诉观者一些相对明确的信息，设计上着重体现最有特色的形象，同时又包含了很多拼置的细节，下面的这几幅广告就是如此，如图4-35～图4-38所示。

图4-35　泰国旅游系列广告1

图4-36　泰国旅游系列广告2

第四章　如何表现更好的技巧

图4-37　泰国旅游系列广告3

图4-38　泰国旅游系列广告4

案例分析

图4-35以别致的泰国木勺作为画面的主要视觉载体，泰国的大象、湛蓝的海水、激情的冲浪、满载果蔬的小舟等同构于布局之上，曲直动静富有变化，色彩强烈而抓人眼球，一道道美味佳肴如钻石般镶嵌在木勺之上，至此一幅魅力四射的泰国旅游画卷展现于眼前，令人身临其境。其他三幅广告也采用了布局同构，分别以象脚鼓、海螺等为主要布局载体，其间拼置以多种形象引人入胜。

2．多形同构

多形同构就是利用不同形象的特征将多个形象素材进行有创造性的、超越现实的组合，体现最佳状态下的共性，做到以形达意，以意取胜，用一个全新的形象给人以视觉上的愉悦、新奇。

案例4-24

第三届亚洲艺术节广告

形态各异的形象之间的同构，并非简单的堆砌，而要深层次、多角度地想象它们之间的共性与联系，创造出的新形象必须能与主题相一致，如图4-39所示。

广告图形创意与表现

图4-39 第三届亚洲艺术节广告

案例分析

把印度舞蹈的头饰、中国京剧的眼部、泰国歌舞者的面具鼻部、日本浮士绘版画的嘴部，这些具有代表性的特征同构成一个完整的人物形象，表现亚洲艺术节的丰富多彩以及各国不同的艺术风格。

第四节 解构重组

前面章节所讲的联想、想象、同构是广告如何说更好的技巧，即思维技巧和表现形式技巧，然而在实际应用时有的广告同样应用了上述技巧，却未得到应有的效果，究其原因是素材的选取不到位所致。为此本书单拿出一节来阐述挖掘素材的技巧——解构重组。

由联想和想象得到的意象，以同构的形式将一定的视觉形象传递出一种完整的概念。这是一个有机联系的过程，同时亦是意形的转化过程。在这个过程中有一件最重要的事情，既是对素材的收集、整理、分析、重组，也是寻求创意的过程，更是探寻阐释信息内容最佳视觉表达形式的过程。

第四章　如何表现更好的技巧

新的形象来源于素材的组合，素材不可以拿来就用，要根据需要把相关的素材进行分解重构，这就是解构。素材的解构过程，实际上就是素材的分割过程。具体地说，当我们面对一个设计主题，试图寻找多种视觉表现形式的时候，首先应做到对与主题有关的素材进行分解，然后选择其中最具代表性而且形象别致的造型特征作为设计素材重新整合。

解构重组是使素材化整为零的方法，在解构重组的过程中，往往个性特征突出的部位被保留了下来。

案例4-25

广州形象宣传广告

就形象宣传广告而言，它的成功与否在于特点能否表现到位，这就关系到素材的解构重组，下面我们看一幅广告来具体分析，如图4-40所示。

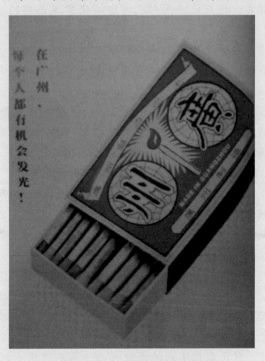

图4-40　广州形象宣传广告

案例分析

图4-40所示广告用一盒贴有广州标志的火柴，象征广州是一个充满生机的城市，每个人在这里都有机会发光。

这则广告首先从广州的特点为出发点，以文化、经济、地域、民俗、饮食等方面作为基础，进行素材收集，然后逐个细分，继而得到许多有关广州概念，例如：开放的、发展的、包容的、通俗的、商业的、美食的、拥挤的、喧闹的、新旧冲突的、充满机会的、等等，然后通过联想和想象得到创意的灵感，实现对素材的发掘，最终实现表现形式的最佳化。

总之，只有通过解构重组，才能获得多种不同的表现素材，引出截然不同的表现画面，得到意想不到的表现效果。

如何使广告说得更好，指的是如何改善广告图形创意的思维方法及表现技巧。图形思维是最典型的创造性思维形式，因此广告图形创意者必须掌握正确的思维方法，才能创造出优秀的作品。

创意需要联想，联想力在广告图形创意和视觉表达中是不可缺少的。联想思维方式的应用不仅存在于艺术设计当中，在其他的领域应用也是非常广泛的，都是通过运用联想和想象的心理机制，对一个事物产生一个或多个设想，进而导致另外一个设想或更多的设想从而不断地设计创作出新的作品，并且使作品产生一种强烈的视觉冲击力和耳目一新的新奇感觉。

想象是图形创作的动力。想象是比联想更为复杂的一种心理活动。在通过联想把图形的主题与各种有关的形象联系起来以后，设计师就要展开想象的翅膀，把各种形象糅合起来，以产生出全新的形象来。想象与联想是互相沟通、互相转化的。

当代广告，面对的是忙碌的受众，如何在瞬间引起他们的注目和兴趣，将广告信息深深植入他们的脑海中，这种于瞬间传达信息的力量只有依靠图形来完成，从当今广告图形的发展来看，同构图形已经成为一种主要的图形表现形式，被越来越多的设计师所应用，并在广告中获得了显著的效果。

由联想和想象得到的意象，以同构的形式将一定的视觉形象传递出一种完整的概念。这是一个有机联系的过程，同时亦是意形的转化过程。新的形象来源于素材的组合，素材要根据需要把相关的素材进行分解重构，即首先应做到对与主题有关的素材进行分解，然后选择其中最具代表性而且形象别致的造型特征作为设计素材重新整合。只有通过解构重组，才能获得多种不同的表现素材，引出截然不同的表现画面，得到意想不到的表现效果。

1. 通过本章学习请你叙述联想定义及其类型。
2. 想象的类型分为哪两种？
3. 请叙述什么是同构，同构图形的表现形式有哪些？
4. 如何理解解构重组？

实训一　写意影子、象形影子、转换影子等训练

目的要求：影子是光的反映，也是一种真实空间的反映和写实性绘画。生活中的影子追求真实，设计中的影子则是富有深刻寓意的创意活动，必须达到给人以震惊与视觉上的冲击。

实训类型：设计性。

实训内容："影子"要求简洁概括，不是简单的重复生活，而是在现实的生活影子中寻求新的创意，视觉上不破坏整体关系，在A4纸上作10个图形。

实训方法：讲述要点——影子的原理，影子的意义、影子的可塑性、视觉化影子的美学质量。学生必须放弃写实性影子的概念，在写意影子的基础上寻找影子的可塑性。

实训仪器设备：复印机、扫描仪、数码相机、电脑。

实训二　同 构 图 形

目的要求：传统绘画以其美学和技巧给人类创造了大量的财富，在照相技术发明之前，其功能是无以替代的。20世纪技术的变化以及技术对艺术的影响，使得一部分敏感、优秀的艺术家寻找一种新的语言来证明现代艺术的魅力，同构即是超现实主义的一种表现形式。今天的图形是直接为广告(文化和商业市场)服务的，动画、影视、摄影方面都大量地采用同构艺术。

实训类型：设计性。

实训内容：不同元素的组合要求自然、生动、且富有幽默和内涵。草图20个，其中精选10个并制作在A4纸上。

实训方法：同构的范围很广，对初接触图形的学生来说，应该给予几个规定的范围，如人体元素之间的组合，水果与物的结合，使之集中观察、思考范围，可以达到举一反三的效果。两个不同的元素，要求相互有共同点，即寻找具有共性或同形特征的物体，如：西瓜与小蝌蚪，萝卜与孔雀，香蕉与铅笔，香蕉与手指等。寻找它们在外形特征上的共同点。

实训仪器设备：复印机、扫描仪、数码相机、电脑。

第五章

广告图形的道德伦理与法制责任

广告图形创意与表现

学习要点及目标

- 了解图形在公益广告中的应用。
- 了解广告图形在应用上如何与法制相适应。

本章导读

本书前面的章节主要从商业角度来论述广告图形，从广告的分类看，除了商业性广告之外，另一类就是公益广告。公益广告在人们的生活中同样占有重要的地位。

《现代汉语词典》中对公益的定义是"公共的利益"。公益广告是以为公众谋利益和提高福利待遇为目的而设计的广告；是企业或社会团体向消费者阐明它对社会的功能和责任，表明自己追求的不仅仅是从经营中获利，而是过问和参与如何解决社会问题和环境问题这一意图的广告，它是指不以营利为目的，而为社会公众切身利益和社会风尚服务的广告。它具有社会的效益性、主题的现实性和表现的号召性三大特点。广告图形在其应用上要注意与其相适应。

道德与法律是一个国家的规范准则，也是文明程度的衡量标准，广告图形的创意与表现也要遵循弘扬高尚道德和遵守法律的准绳。

引导案例

长沙电视台女主持半裸上阵代言广告引争议

一幅半裸出镜的公益广告，昂然出现在长沙市区主要公交站台的广告牌上，代言的是具有仁爱精神的"粉红丝带"活动。三位女性分别是湖南某电视台当红女主持、长沙某电视台当家花旦和湖南涉外经济学院大三学生。惹人眼球的宣传照加上三位特殊身份的女主角，一时间闹得长沙城里街谈巷议，甚嚣尘上。

以这种近乎半裸出镜代言公益广告，是为名？为利？还是为女性健康摇旗呐喊呢？

第一节 广告图形与道德伦理

公益广告通常由政府有关部门来做，广告公司和部分企业也参与了公益广告的资助，或完全由它们办理。它们在做公益广告的同时也借此提高了企业的形象，向社会展示了企业的理念。这些都是由公益广告的社会性决定的，使公益广告能很好地成为企业与社会公众沟通的渠道之一。

第五章　广告图形的道德伦理与法制责任

公益广告属于非商业性广告，是社会公益事业的一个重要组成部分，与其他广告相比它具有相当特别的社会性。这决定了企业愿意做公益广告的一个因素。公益广告的主题具有社会性，其主题内容存在深厚的社会基础，它取材于老百姓日常生活中的酸甜苦辣和喜怒哀乐。公益广告运用创意独特、内涵深刻、艺术制作等广告手段，用不可更改的方式、鲜明的立场及健康的方法来正确诱导社会公众。

公益广告的诉求对象是最广泛的，它是面向全体社会公众的一种信息传播方式，拥有最广泛的广告受众。从内容上来看大都是社会性题材，从而导致它解决的基本是我们的社会问题，这就更容易引起公众的共鸣。因此，公益广告容易深入人心。企业通过做这样的广告就更容易得到社会公众的认可。

公益广告在国外起源较早。在欧美发达国家公益广告现已相当普及，一些大公司更是在发布商业广告的同时，不遗余力地制作公益广告。这些大公司敏锐地看到公益广告虽然不直接宣传自身产品，但可以突出强调企业的社会职责、意识和爱心，树立企业高尚的社会形象，所以实际上在倡导社会职责的同时，也起到了极好的自身宣传的作用。这些公司将商业广告和公益广告完美结合，双管齐下，牢牢占据着世界广告的领先位置，可谓物质精神双丰收。目前美国、法国和日本等国公益广告已经占到商业广告的40%。

综上所述，广告不仅影响着消费的内容、方式、数量，同时，它也影响着消费者的道德价值观念。丹尼尔·贝尔指出："广告所起的作用不只是单纯地刺激需要，它更为微妙的任务在于改变人们的习俗。"

广告传播关系到科学、文化、生活、伦理、法律等方面，直接影响人性、亲情、情操、真善美的培养。因此，广告传播不仅要注重经济效益，更要注重社会效益，而且要遵纪守法，争取三者的相互统一。同样道理，广告图形的运用也应遵循三者的相互统一。

欣赏公益广告已成为现代人精神生活中不可缺少的重要方面，人们都渴求能从对艺术的欣赏中得到美的享受。据有关资料统计，大众对公益广告的回忆率一般可达60%～70%。一些宣传道德规范的思想性强、艺术性高的作品不但能够陶冶人、引导人、启迪人，而且还起着潜移默化地教育人的作用。

一、广告图形要内容健康、形式优美

广告从内容到形式，必须有益于社会主义精神文明建设，必须体现社会伦理要求和中华民族的传统美德，具有富于积极意义的文化精神；必须承担起应尽的社会责任与义务，把高尚的社会风尚和美好的道德追求同正当的物质利益追求有机地结合起来。

广告图形的内容要健康，这就意味着要有益于社会生活中正确的人生观、价值观的形成与确立。若广告图形内容格调低下，刻意迎合某些低级趣味，宣扬不健康的生活观念，则对社会风气的影响很坏。

现代广告发展的新趋势是对"美"的重视，即着重从美学角度，而不首先从推销商品的功利角度来制作广告。这样的广告以优美的形象、意境去吸引消费者，感染消费者，使消费者产生美感，不知不觉地把广告产品与"美感"联系起来，结果心甘情愿地去购买这种产品。

广告图形形式优美，不仅是社会主义精神文明建设对广告的要求，也是广告业自身发展的必然趋势。

案例 5-1

红十字会宣传广告

红十字会是一个遍及全球的慈善救援组织，也是最具影响力的组织，许多国家都立法保障其特殊的地位，它在国际上积极发挥作用，宣传广告也很有特色，如图5-1和图5-2所示。

图5-1　国际红十字会宣传广告

案例分析 5-1-1

各国国旗组成红十字的标志，象征其国际性，展示出它的地位，各色的国旗与简洁的背景对比强烈，徐徐飘来的国旗预示其将在更广的范围内发挥作用。

第五章　广告图形的道德伦理与法制责任

图5-2　中国红十字会宣传广告

案例分析5-1-2

中国红十字会以弘扬"人道、博爱、奉献"的红十字精神，保护人的生命和健康，促进人类和平事业进步为宗旨。从事备灾救灾、卫生救护、卫生关怀及人道救助等活动。

这幅广告画面简洁冲击力强，以鸡蛋寓意人类所受到的各种伤害，拉链象征救助与关怀，原本不相干的物形，以联想的方式巧妙组接在一起，其意思一目了然。

二、广告图形应尊重社会的风俗习惯、尊重不同性别人群的人格

风俗习惯是一种在长期历史发展中逐渐形成的社会现象和世代相传的文化现象，它属于传统的范畴。在什么时间、什么地点，用什么形式做广告，都要尊重当地的风俗习惯。广告与风俗习惯相冲突，是不道德的，也必然产生负效应。

风俗习惯还涉及道德禁忌。广告的道德禁忌是一个异常复杂的问题，它与一个社会或一个地区的历史发展、文化背景、宗教信仰等密切相关。道德禁忌可分为文字禁忌、数字禁忌、图形禁忌、颜色禁忌等。有的禁忌是具有普遍性的，如对猫头鹰的贬斥；但有的禁忌是不同文化背景所特有的，相同的事物在不同文化背景下甚至会有相反的看法。例如："白象"的图形在一些民族或地区认为是吉祥如意的，而在另一些民族或地区却被认为是邪恶的。这种情况尤其应该引起广告者的注意。

道德禁忌提供给人们的虽不是科学与真理，但要改变它们并不是轻而易举的事情，而且这也并不是广告所要承担和所能承担的任务。从尊重社会的风俗习惯的角度出发，广告图形的应用要采取不同的策略回避道德禁忌才是可取的。

广告宣传中另一需要注意的禁忌是性别歧视。广告中的性别歧视现象长期存在，特别是对女性的歧视。利用女性身体的暴露的广告图形提高广告的注目度是长期做法。同样，广告中对男性的歧视也时有出现。各种有性别歧视嫌疑的广告都有违基本的伦理道德和国家的有关法律法规，是广告制作者必须注意的一个问题。

案例5-2

中西方公益广告表现差异

西方对人体美有较早的认识，崇尚人体美，追求个性，标新立异，广告中裸体的画面经常出现，如图5-3所示。

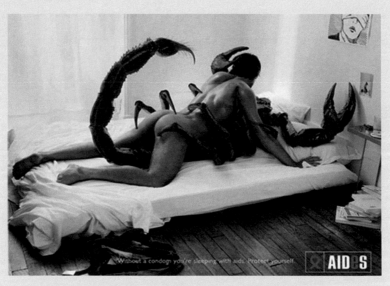

图5-3 法国预防艾滋病公益广告

中国自古以来认为裸露为不耻之事，以含蓄为美，故对裸体画面的出现不太接受，本章开篇引导案例所争论的内容也就知其原因了，其实在广告表现上完全可用其他手法为公众营造出含蓄之美，其效果不亚于裸体出境，如图5-4～图5-7所示。

第五章　广告图形的道德伦理与法制责任

图5-4　预防乳腺癌公益广告

案例分析5-2-1

　　运用联想的方式,以两碗来比喻女性的乳房,含蓄的图形表达方式让受众接受起来表较容易,同时画面不失美感。

图5-5　预防乳腺癌系列公益广告1　　　　图5-6　预防乳腺癌系列公益广告2

159

图5-7　预防乳腺癌系列公益广告3

案例分析5-2-2

以上是一组系列广告，图形处理上以谑模的方式对经典的艺术作品作残缺处理，并以触目惊心的"美"为广告语，警示广大女性关注乳房健康。

总之，广告图形的应用应尊重社会的风俗习惯、尊重不同性别人群的人格。这样才能取得好的效果。

三、广告图形的选用应能深刻揭示本质，透彻剖析事理，精辟地警策

公益广告作为意识形态的一种形式对于规范社会行为、改善社会风气、提高人们的道德修养、创造一个良好的社会环境起着不可估量的作用。它体现了整个社会提倡的精神和美德，让人们从中受到影响和教育，使一个自然的人变成社会的人。

在公益广告设计中，图形是一种用形象和色彩来直观地传播信息、观念及交流思想的视觉语言，具有只可意会不可言传的独特魅力，它已超越国界，排除了语言障碍，并进入到各个领域与人们进行交流与沟通，可以说是人类通用的视觉符号。

图形的选用应能深刻揭示本质，透彻剖析事理，人们通过欣赏寓意深刻的图形，激发起心灵深处的共鸣，同时在对图形的欣赏过程中，获得精神上的美好享受，又受到蕴涵其中的思想潜移默化的教育，培养人们崇高的理想和高尚的道德情操，建构人们的审美心理，塑造人们美好的心灵，从而鼓励人们为创造更加美好的生活而奋斗。

第五章 广告图形的道德伦理与法制责任

案例5-3

共同撑起一片天

中国封建社会男尊女卑的思想至今在社会上仍未完全消除,有些甚至反映在家庭的破裂上,中国妇联作为妇女权益的保护者和倡导者,积极发挥着作用,在广告宣传方面也是积极引导,如图5-8所示。

图5-8　共同撑起一片天

案例分析

红、绿色相间背景和传统的盘扣,象征组成家庭的男性和女性,背景的裂痕象征家庭的不和谐与破裂,男、女性别符号位于画面中央起到了画龙点睛的作用,其寓意一目了然,家庭的和睦以夫妻双方的相互尊重为前提。

案例5-4

救助流浪儿童系列公益广告

联合国儿童基金会做的救助流浪儿童系列公益广告,震撼人的视觉,让人过目不忘,如图5-9～图5-11所示。

图5-9 救助流浪儿童系列公益广告1

图5-10 救助流浪儿童系列公益广告2

图5-11 救助流浪儿童系列公益广告3

案例分析

　　流浪儿童隐没在周围环境之中，一块醒目的牌子出现在画面之上，"不要忽略我——中国每年有150万儿童流浪街头，救助热线 020-82266873"。精妙的构思，准确的表现手法，给人以深刻的警示，撞击着人们的心灵。

第二节　广告图形与法制

　　为了充分发挥广告的功能，更好地完成广告的任务，广告人即广告工作者应尽职尽责地做好自己的工作。广告工作者的职责很多，其中最重要的是遵纪守法。

《中华人民共和国广告法》第一条就明确指出，制定本法的目的是为了"规范广告活动，促进广告业的健康发展，保护消费者的合法权益，维护社会经济秩序，发挥广告在社会主义市场经济中的积极作用"。第七条指出："广告内容应当有利于人民的身心健康，促进商品和服务质量的提高，保护消费者的合法权益，遵守社会公德和职业道德，维护国家的尊严和利益。"广告图形的创作和使用上也要以法律为依据，树立法制意识。

为了从法制上对广告行为进行规范，从20世纪80年代以来，我国颁布了一系列法规，包括《中华人民共和国广告法》、《中华人民共和国商标法》、《广告管理和条例》等，并有药品、医疗器械、食品、化妆品等广告的管理办法以及一系列管理制度。颁布这些法规，使广告工作者"有章可循"。

一、我国广告图形禁忌

广告不得有下列情形：
(1) 使用中华人民共和国国旗、国徽、国歌；
(2) 使用国家机关和国家机关工作人员的名义；
(3) 使用国家级、最高级、最佳等用语；
(4) 妨碍社会安定和危害人身、财产安全，损害社会公共利益；
(5) 妨碍社会公共秩序和违背社会良好风尚；
(6) 含有淫秽、迷信、暴力、丑恶的内容；
(7) 含有民族、种族、宗教、性别歧视的内容；
(8) 妨碍环境和自然资源保护；
(9) 法律、行政法规规定禁止的其他情形。

《中华人民共和国商标法》第八条也规定，商标不得使用下列文字、图形：
(1) 同中华人民共和国的国家名称、国旗、国徽、军旗、勋章相同或者近似的；
(2) 同外国的国家名称、国旗、国徽、军旗相同或者近似的；
(3) 同政府间国际组织的旗帜、徽记、名称相同或者近似的；
(4) 同"红十字"、"红新月"的标志、名称相同或者近似的；
(5) 本商品的通用名称和图形；
(6) 直接表示商品的质量、主要原料、功能、用途、重量、数量及其他特点的；
(7) 带有民族歧视性的；
(8) 夸大宣传并带有欺骗性的；
(9) 有害于社会主义道德风尚或者有其他不良影响的。

国家法律、法规的种种有关规定，是广告工作者的行为准则。我们要增强守法观念，做到"令行禁止"，使广告事业遵循法制的轨道顺利发展。

二、图形使用要真实

只有真实可信的，才是令人信服的。真实性的创意是生命力所在。绝大多数消费者是通过广告来认识企业及其产品和服务的。在大多数情况下，广告是企业的代言人或发言人，所以广告创意的真实与否已成为消费者判断该企业是否诚信的重要依据。在消费者法律意识日益强烈的今天，一则虚假广告创意，很可能使企业官司缠身。

真实性的创意是品牌的生命力所在。广告创意表达品牌的产品或服务的特点、功能，说服和劝诱消费者产生对应性消费。在大多数情况下，消费者是根据广告创意的表达，来决定是否购买该品牌的产品(或服务)。

如果广告创意违背了真实性原则，扩大了优势，放大了利益承诺，误导了消费者，欺骗了消费者的感情与信任，消费者在一次购买或使用该品牌的某个产品服务之后，发现根本不是这么回事，货不对板，就会对该品牌产生强烈的反感甚至厌恶，还会对该品牌属下的产品或服务都不信任。

真实性的创意是广告生命力所在。消费者通过夸大、虚假的广告创意而误购某个产品或服务，就会影响对广告的信任度。如果该消费者一再受骗，就必然对广告产生排斥心理，也会对其他广告发生怀疑。目前一些消费者对广告的怀疑、不信任心态的存在，就是许多虚假广告造成的恶果。因此，广告创意真实性是广告本身的生命所在、力量所在。

美国广告业巨子奥格威在《一个广告人的自白》中总结了创作高水平广告的11条规律，"讲事实"是最根本的一条。他认为，消费者对事实感兴趣，需要广告者给他们提供全部的真实信息。经营者通过广告弄虚作假或许能暂时蒙蔽消费者，给企业带来暂时的利益，但假象一旦被揭穿，企业便马上信誉扫地，从根本上丧失市场。

广告立法，广告行业自律规范，毫不例外地都将广告的真实性视为首要的原则。《国际商业广告从业准则》中规定："广告只应陈述真理，不应虚伪或利用双关语及略语之手法，以歪曲事实，广告不应含有夸大的宣传，致使顾客在购买后有受骗及失望之感。"

《中华人民共和国广告法》第四条指出："广告不得含有虚假的内容，不得欺骗和误导消费者。"第五条还要求广告活动应当"遵循公平、诚实信用的原则"。基于上述理由广告图形在使用中也应遵循下述原则。

（一）不假冒他人名义

不在广告图形使用上假冒他人的注册商标；不擅自借用、冒用知名度很高的商品特有的图形符号；不使用与知名商品近似的图形符号；不擅自合用他人的企业名称或姓名、名义；不在广告宣传中伪造或冒用他人商品的认证标志、名优标志等质量标志；伪造产地等。

（二）不侵犯他人权利

《广告法》规定，广告主或者广告经营者在广告中使用他人名义、形象的，应当事先取得他人的书面同意；使用无民事行为能力人、限制民事行为能力人的名义、形象的，应当事先取得其监护人的书面同意。但是在实际广告宣传中，有些广告主、广告经营者则公然侵犯他人的姓名权、名称权、肖像权、名誉权，这是法律所不允许的。广告图形的应用不能侵犯他人权利。

三、广告图形使用要符合公平竞争原则

公平竞争在广告行业内尤为重要，直接关系到整个市场竞争的公平度。强调和确立公平竞争，为规范广告行为，充分发挥广告在社会主义市场经济中的积极作用提供了有力保障。

公平竞争在广告上主要表现为广告传播应当遵循法规、法令和市场经济规律的要求，广告人以公正平等的竞争观念指导自己的实践活动，拒绝莫须有或欺诈的广告宣传，拒绝贬低

其他同类产品的宣传，不允许过度自夸。《广告法》规定：广告不得贬低其他生产经营者的商品或者服务。广告图形在使用上不得出现公开诋毁竞争对手的画面。

本章小结

从广告的分类看，除了商业性广告之外，另一类就是公益广告。公益广告在人们的生活中同样占有重要的地位。

公益广告隶属非商业性广告，是社会公益事业的一个最重要部分，公益广告的主题具有社会性，公益广告的诉求对象又是最广泛的，它是面向全体社会公众的一种信息传播方式，拥有最广泛的广告受众。从内容上来看大都是我们的社会性题材，从而导致它解决的基本是我们的社会问题，这就更容易引起公众的共鸣。

广告不仅影响着消费的内容、方式、数量，同时，它也影响着消费者的道德价值观念。广告传播不仅要注重经济效益，还要注重社会效益，而且要遵纪守法，争取三者的相互统一。同样道理，广告图形的运用也应遵循三者的相互统一。

欣赏公益广告已成为现代人精神生活中不可缺少的重要方面，人们都渴求能从对艺术的欣赏中得到美的享受。宣传道德规范的思想性强、艺术性高的作品不但能够陶冶人、引导人、启迪人，而且还起着潜移默化地教育人的作用。

为了充分发挥广告的功能，更好地完成广告的任务，广告人即广告工作者应尽职尽责地做好自己的工作。广告工作者的职责很多，其中最重要的遵纪守法。广告图形的创作和使用上也要以法律为依据，树立法制意识。

思考与练习

1. 通过本章学习请你叙述为何众多企业愿意做公益广告。
2. 公益广告图形在创作和表现上应注意什么？
3. 请叙述我国广告图形的禁忌有哪些。

第六章

民族文化与广告图形

学习要点及目标

- 了解广告图形的使用为何要与民族文化相联系。
- 了解广告图形在使用中的禁忌与喜好。

本章导读

广告的产生依托于文化之上，是文化底蕴厚积薄发后的一种产物。广告本身就是一种文化形态，可以说每一个广告都带有文化意识形态上的属性，一个广告的产生是一种文化的积累，一个广告的传播，尤其是在全世界范围内的传播更是一种文化的沟通和交流，其中民族文化则又在广告的传播过程中扮演了极其重要的角色。

引导案例

青蛙的禁忌

百威公司广告中的青蛙形象已深入人心，它的很多广告都是以青蛙为"主人公"，并用青蛙叫出公司品牌。但它在波多黎各却使用一种叫做"Coqui"的当地吉祥物，因为波多黎各人把青蛙看作是不干净的东西。

第一节 尊重民族文化

民族文化是一个民族在长期的社会历史实践中创造出的有别于其他民族的物质文化与精神文化。一个民族文化特征中最核心的表现是其民族成员共同拥有的文化精神，一个民族的成员拥有专属于他们自己本民族的思想、意识、情感和心理，这些是区别于其他民族的，这种文化一旦被烙上了民族的印记后就很难以被消灭，就算这个民族灭亡了，其文化也会以扩散的方式继续以另一种形式存在下去，可以说民族文化精神的生命力是非常强大的。

另外，民族文化有着传统文化的属性。传统文化是一个民族由其历史延续积累下来的具有一定特色的文化观念，思维方式，伦理道德，情感方式和心理特征等的总和。而民族文化就是在历史的积累下随着传统文化变化发展而逐渐形成，改变和发展的。这种相生相息的关系注定了民族文化和历史文化是互相关联，无法分割的。

民族文化最大的特征就是独立性，它是区别于其他文化的，没有哪个民族文化是可以和其他的民族兼容的，即使是两个民族是从最初的一个大民族中分裂开来，也有着其独特的地方，这种独特的地方是其他任何一个民族文化所无法取代的，正如世界上没有两片叶子是相

同的道理是一样的。

一个民族内部有着属于他们的文化语言，这是其他民族的人所无法读懂的，就算有一个人在其他民族久居多年，也无法尽得这个民族文化的精髓，民族文化是在一个人出生那一刻起就开始影响着他的人生的，一个人的一生也就是属于这个人的民族文化发展的一生。

一、中国文化的价值观

中国文化起源于大陆文明，中华民族在一块广袤的大陆上独立发展起来，聚族而居，"日出而作，日落而息"的农耕生活习惯，使得以家庭为单位的血缘家族的社会组织形式能长期保留。家国一体的社会组织结构，氏族血缘关系与社会阶级、等级关系紧紧相连，使以血缘关系为根基的伦理道德在中国文化中占有极其重要的地位。

中国古代社会伦理政治化、政治伦理化，一方面使其所具有的负价值阻碍了中国文化的健康发展，另一方面又因中国古代注重道德修养，将伦理叠加着权力延伸及整个社会，使得中华民族的凝聚力增强，在民族心理上培植起中华民族的整体观念和国家利益至上的观念。

中国哲学主张"天人合一"、"天地人三才合一"，追求人与人、人与社会、人与自然的和谐。中国哲学的根本思想是"合"而不是"分"。虽然到近代和现代，中国文化发生了历史性的巨变，但其最基本的方面到今天依旧制约着人们的思维，影响人们的言行，主要表现为以下几个方面。

（一）中庸

大理学家朱熹认为，中庸就是"不偏之谓中，不易之谓庸"。通俗地说，中庸的主要含义是：事物的发展过程都有一定的标准(常规)，超过或者未能达到这个标准(常规)都不利于事物本身发展，最理想的结局就是遵守这一标准(常规)，做到不偏不倚。

中庸是中国人的一个重要的价值观，几千年来一直深刻地制约着我们中华民族的思想和行为。凡事讲究"度"，反对超越"常规"的思想和行为，反对根本性的变革，强调持续和稳定。

（二）重人伦

重人伦，强调以"家"为中心的群体价值。中国文化一向强调血缘关系，也就是以家庭为本位；现在虽然家庭核心化，三世或四世同堂的现象不太多，但传统的家庭伦理观念仍然保持着，亲子之间的相互依存关系很明显。

个人的行为，往往与整个家庭紧密联系在一起，一个人不仅要考虑自己的需要，而且要考虑到整个家庭的需要。

案例6-1

以家为题的广告

中国文化中的"家"具有特殊的重要性。家是人生旅程中休养生息的港湾，家是远方游子的心灵寄托，家是血浓于水的亲情所在和消除烦恼的情感慰藉；家还与国密不可

分,有国才有家,因此国是大"家",称之为国家,无数小家构成了国家;家还与友情联系紧密,如同乡之情、同事之情、同学之情等,因为"乡"、"学校"和"单位"都含有"家"的成分,古来即有"父母官"之说。

正因为"家"在中国文化中具有如此多层面的丰富意蕴,广告人才会不约而同地将产品与"家"相结合,力求让目标受众产生共鸣,如图6-1和图6-2所示。

图6-1 广告——老年人更需要精神关怀

图6-2 广告——家与国密不可分

案例分析6-1-1

当今时代物质生活极大丰富，老年人最需要的不是物质本身，而是精神的关怀。

案例分析6-1-2

以中国文字为要素，局部笔画置换成台湾岛，家还与国密不可分。

（三）面子主义

中国文化的一大特色是人际交往中讲究自己的"形象"和在他人心目中的地位，重视"脸面"。近年来的社会心理学研究表明，"脸面"是一个多义的复合概念，它主要由两个小概念构成："脸"和"面子"。所谓的"脸"是指社会对个人的道德品质所具有的信心，以及由此而给个人所带来的名声。

近百年来的研究文献表明，与其他民族相比较而言，中国人尤其特别注意通过印象装饰和角色扮演力图在他人心目中形成一个好的形象，获得一个众口赞誉的好名声。所以，中国人对"丢脸"之事深恶痛绝，而对"露脸"之事则心向往之。

所谓的"面子"是指个人在社会生活中，借助勤奋努力和刻意经营而在他人心目中形成的声望和社会地位。所以，中国人特别注重给别人、给自己留"面子"、给"面子"。否则，有关当事人就会觉得"丢面子"而大为光火。中国人的这种"面子主义"的形成与中国传统文化对"礼"的强调有着极为密切的关系。

（四）重义轻利

注重情义和精神价值，轻视物质利益，强调人与人之间的感情和道义，是中国文化的一大特色，同时也是中西文化之间的主要差异之一。

中国文化的这种重义轻利传统，主要表现在两个方面：一是在人际交往和正常的工作关系中过于重视超越规则的感情交流，忽视"游戏规则"或者"正式规范"对双方行为的制约作用，其结果导致非正式的人情关系干预或影响正式的组织行为。二是在人际交往中热衷于互相馈赠各种礼品甚至金钱，以强化相互的关系。

（五）怀旧恋古

中国文化一向比较怀旧恋古。对故乡的眷念，对往事的回忆，对先人旧友的缅怀，往往超过对未来的憧憬。而在消费上，这种"思古之幽情"又加上了现代科技的包装像"集传统秘方之精髓，采高科技研究创新之大成"，像"皇家贡品"，或者干脆"重新发现了久已失传的……"似乎都让人觉得可信。

更有甚者，一些广告中还翻出一本典籍，引用其中的一两句话为自己的产品"佐证"，但中国人对此一点也不觉得别扭，反而觉得"古人说的岂能有错"。

案例6-2

以怀旧为题的广告

同质化强的产品，主打怀旧牌往往会产生不同的反响，如图6-3所示。

图6-3　汰渍洗衣粉广告

案例分析

这幅汰渍洗衣粉广告，以老照片勾起人的怀旧情怀，打动消费者的内心。

（六）谦逊含蓄

中国文化一向崇尚谦逊含蓄。自我谦逊和尊重他人是中华民族的一贯道德准则，像谦称"在下"，尊称"您"、"君"、"阁下"等，现在还频繁地出现。要谦逊就得含蓄一些，一般来说，西方民族表现得较为外向和奔放，而中国人则比较内向和含蓄。

民族性格上的这种差异直接导致了不同的审美情趣。中国人欣赏的是含蓄、柔和、淡雅、内敛、朴素而庄重的和谐美，而西方人则崇尚张扬、外露、色彩艳丽的美。

案例6-3

平凡系列广告

英雄固然令人羡慕，平凡的幕后工作者同样令人尊敬，平凡系列广告以谦逊而含蓄的手法向默默奉献的幕后英雄致以了崇高敬意，如图6-4～图6-6所示。

图6-4　平凡系列——刘翔篇

图6-5　平凡系列——姚明篇

图6-6　平凡系列——丁俊晖篇

（七）强调和谐

中国文化是和谐文化，重抒情性，重均衡、重统一，即使有些矛盾、冲突，也会以"皆大欢喜"为结局。

二、西方文化的价值观

西方文化起源于海洋文明。古代地中海沿岸国家，人们在多岛的海洋型地理环境中从事贸易活动，这种流动性很强的生活方式冲破了原始时代的血缘纽带，形成了以地域和财产关系为基础的城邦社会，并由此决定了社会权力和传播的多元化格局。

古代西方很早就逐步发展起手工业、商业，从而也逐步培植起崇尚个性自由、勇于冒险开拓、富有幻想和批判精神的民族个性。W.鲍尔在《社会科学百科全书》(美)"舆论"条目中写道，公元前6世纪的古希腊时代，"富有积极进取精神的城邦市民特别是雅典人，在反对贵族专制和神秘的来世祭祀中，造成了一种个人主义的气氛，并导致了意见和观念的自由辩争"。虽然中世纪教会以神权压抑着人权，使西方度过了漫长的黑暗年代，但是到文艺复兴时期，以"人"取代"神"的中心地位，逐渐形成了以个性的人为中心的价值体系。从这种意义上讲，西方文化是个性主义的文化。

（一）西方文化重视个人价值的体现

西方人渴望表现自我，追求自我的感官享受和价值需求，个人主义价值观是西方最广为接受的共同价值观。

（二）西方文化善于表现矛盾、冲突，以突出个性为焦点

广告中以刺激、极端的形式表现矛盾、冲突，以幽默、恐惧等震撼受众的心灵。幽默风趣、诙谐逗笑，往往是西方广告创意惯用的手法。在国际广告大奖中获奖的广告大约有1/3均表现出幽默诙谐的因素。

中西文化在价值观念和表现形式上具有显著差异，这种差异在广告中有明显的表现。当今中国和西方的文化交流更加广泛和多样，交流中互相影响、互相渗透，交流中也出现了冲突和排斥。

三、广告应以尊重民族文化为根本

广告作为一种文化活动，其行为是通过对商品的宣传进而引导人们的消费行为来实现的。广告中最严重的问题就是伤害到了民族情绪，激起了人民的反感，这样的广告虽然也能出名，但是代价是彻底的失败和后患无穷的后遗症。

从文化方面做广告，一定要遵守一条原则，那就是顺从，就是说广告一定要符合既定消费者的心理，也就是符合民族接受心理，民族文化对广告文化在一定程度上是制约的，两者的关系甚至是一种从属的关系，广告文化如果跳出了民族文化这个圈子就有可能不被人们所接受，而更严重的是一旦一种广告文化违背了民族文化，伤害了消费者的民族感情，就会引

起消费者的群起而攻之，到时候广告就要接受消费者的口诛笔伐，其后果无论是对广告还是对产品都可能是致命的。

由此可见，民族文化如同一把双刃剑，一旦用得不好反而会使自己受到伤害，所以在运用的时候一定要把握好这个尺度，千万不能违背了民族文化，违背了人民的心理。

第二节　民族的才是世界的

在世界经济全球化的趋势下，各国之间文化的渗透和冲突越来越频繁。广告作为文化传播的重要载体，它不仅要在本国传播，而且要跨出国界，融入世界经济文化的大潮中。各民族的文化传统目标价值各不相同，且长期积淀，根深蒂固，不可能随着经济标准的统一而统一，文化多元化是不会消失的。

相反，越是经济全球化，文化的渗透与冲突越激烈。在这样一个时代，对作为经济文化先锋载体的广告来说既是机遇又是挑战，挑战在于广告跨文化传播不可避免地遭遇文化冲突，而机遇在于把这种冲突转化为双方共赢的策略。

一般来说，强势文化处于主导地位，而弱势文化也必定具有其突出的民族特色。在全球化的进程中，广告人在创意上要始终坚持民族化的特色，并寻找到不同文化区域共通的契合点。通过有效的沟通，不同文化都可以更好地参与国际交流，从中汲取营养，并不断地丰富民族文化的内涵，广告图形的使用上也不例外。

一、巧用文化共性

世界上的文化尽管千差万别，但是人类有许多共同之处，如爱、友谊、亲情等。广告在创意和图形的应用上就要善于抓住这一点，用最朴实的情感去打动人。

二、立足传统、保持特色

民族文化是一个民族在历史长河的洗礼中凝集沉淀下来的最为可贵的东西。尤其是作为有5000年文明的中华民族，具有强大的凝聚力、向心力和生命力。在其传统文化里出现了大量具有表现顽强不屈、奋勇进取的文化现象，如愚公移山、后羿射日等；表现光明正大而富于仁者情怀的"厚德载物"等；表现中华传统美德的"尊老爱幼"等。这些传统文化的价值核心是全人类的共同财富。传统并不是包袱，问题在于我们如何对待与利用。我们在传播商品信息的同时，应弘扬民族的文化价值观。

此外，国际公众在消费过程中，极其重视商品的文化色彩。这就出现了一种特殊的文化心理现象，即在商品宣传和营销过程中，越是有文化、民族色彩的东西，就越容易得到国际公众的认同。民族特色的与众不同反而吸引了他们的浓厚兴趣。所以，在对外做广告宣传时，不妨从中国的文化切入，直白地告诉对方，我们就是来自有深厚文化底蕴的中国。

三、理解文化符号差异、使沟通无障碍

（一）注意人物、动物形象上的使用

在企业的宣传作品中，人物、动物形象是主要的组成部分，不可缺少。但人物、动物都有其文化意义，甚至是国家主权文化的代表，在广告宣传作品中如果滥用这些人物、动物形象，或使用不当，就会引起公众的误解，造成冲突，引起公众的抗议。

在策划人物形象时，我们要充分尊重公众的文化象征意义，从性别、年龄、容貌乃至服饰诸方面，都力求符合公众原有的文化色彩，以获取公众的积极反应和认可。

（二）注意商标、图形上的使用

企业形象最直观的标志就是商标。公众对商标的认同，取决于商品的质量与服务。但是就像其他人文符号一样，商标不是一个简单的图形，其中蕴涵着丰富的文化意义。

因此，公众对于一个商标的评价，常常用文化的眼光、文化的观念进行分析，根据自己的文化体验，作出某种反应，如表6-1所示。

表6-1　世界各国商标、图形使用禁忌

国　家	禁忌商标、图形	禁忌原因
捷　克	忌用红色三角形作为商标图形	他们用红色三角形标志有毒物品
法　国	忌用核桃花、仙鹤作为商标图形	
印　度	忌用仙鹤商标、图形	视仙鹤为伪善者
中　国	忌用猫头鹰图形	视为不祥之鸟
马达加斯加	忌用矛头商标、图形	视为不祥之兆
意大利	忌用菊花商标、图形	葬礼专用
美　国	忌用珍贵动物作商标图形	会招致野生动物保护协会的抗议和抵制
日　本	忌用16瓣菊花	皇室专用
英　国	忌用大象、山羊商标	大象代表蠢笨无用、沉重的包袱；山羊比作不正派男人
伊斯兰教国家及地区	忌用猪、熊猫作商标、图形	宗教忌讳

（三）注意颜色的运用

颜色不仅能够从机能上给人以感觉，由于其掺入了人类复杂的思想感情和生活经验，而成为一种思想上的表达。人们看到某种颜色，自然会根据"颜色文化"而产生相应的色彩感情和联想。

例如：红色，不仅给人温暖的"生理感觉"，更多的是给人热情、喜庆、积极向上等方面的"文化联想"；这些都影响着人们的行为反应与评价。

因此在广告图形的运用中，要善于从文化心理的角度，选择恰当的色彩，并加以妥善处理，以激发公众基于颜色心理而作出积极反应。但由于国家、民族、区域的差异，不同的公众有时会有不同的色彩文化联想机制。因此，要在颜色上适应公众的文化要求，还必须充分顾及公众所在国家、所在民族的颜色文化理念和颜色禁忌，如表6-2所示。

表6-2 世界各国色彩使用禁忌

洲 别	国家与地区	爱好与颜色	禁忌的颜色
亚洲	中国	红、黄、绿	黑、白
	韩国	红、黄、绿、鲜艳色	黑、灰
	印度	红、绿、黄、橙、蓝、鲜艳色	黑、白、灰色
	日本	柔和的色彩	黑、深灰、黑白相间
	马来西亚	红、橙、鲜艳色	黑
	巴基斯坦	绿、银色、金色、鲜艳色	黑
	阿富汗	红、绿	
	缅甸	红、黄、鲜艳色	
	泰国	鲜艳色	黑
	土耳其	绿、红、白、鲜艳色	
	叙利亚	青蓝、绿、白	黄
	沙特阿拉伯	绿、深蓝与红白相间	粉红、紫、黄
	伊拉克		
	科威特		
	伊朗		
	也门		
非洲	埃及	红、橙、绿、青绿、浅蓝、明显色	暗淡色、紫色
	贝宁		红、黑
	博茨瓦纳	浅蓝、黑、白、绿	
	乍得	白、粉红、黄	红、黑
	利比亚	绿	
	毛里塔尼亚	绿、黄、浅绿色	
	摩洛哥	绿、红、黑、鲜艳色	白
	尼日利亚		红、黑
	多哥	白、绿、紫	红、黄、黑
	(其他)	明亮色	黑

续表

洲别	国家与地区	爱好与颜色	禁忌的颜色
欧洲	挪威	红、蓝、绿、鲜明色	
	瑞士	红、黄、蓝	
	丹麦	红、白、蓝	
	荷兰	橙	
	奥地利	绿	
	爱尔兰	绿	
	捷克斯洛伐克	红、白、蓝	黑
	罗马尼亚	白、红、绿、黄	黑
	瑞典	黑、绿、黄	黑
	希腊	绿、蓝、黄	黑
	意大利	鲜艳色	
	西德	鲜艳色	
北美洲	美国	无特别爱好	无特别禁忌
	加拿大	素静色	
拉丁美洲	墨西哥	红、白、绿	
	阿根廷	黄、绿、红	黑紫、紫褐相间
	哥伦比亚	红、蓝、黄、明亮色	
	秘鲁	红、红紫、黄、鲜明色	
	圭亚那	明亮色	
	古巴	鲜明色	
	尼加拉瓜	蓝白平行条状色	
	委内瑞拉	红、黄、蓝	

四、跨文化整合，本土化实施

"文化整合"又称为文化融合，是指当两种相异的文化相遇时，互相认识到文化差异的存在，并主动了解对方文化的特征，适当调整自己的行为，增加双方文化共享性的过程。就广告而言，文化整合就是将要投放到不同文化领域的广告按照文化的一些特征，调整广告策略以及制作方案等，以达到有效传播的目的。在广告实施中，可以采用当地的图形、形象等，以增强亲近感。

现在世界已经出现了文化交流融合和经济一体化的趋势，现代广告随着世界市场的扩大正在打开国门，走出去、放进来。在这种情势下，广告的民族文化特征就更加突出，艺术表

现的形式更加丰富多彩。广告的跨文化整合是国际品牌本土化惯用的手法。

广告的跨文化传播绝不是一朝一夕就能完成的，它是一个长期积累和循环往复的过程。即使是进入市场几十年的老品牌，也要随时应对可能出现的文化问题。因此，唯有不断地深入了解，积极应变，才能在广告跨文化传播中取得成功。

就当今中国而言，大规模的广告传播给全球文化带来了日益频繁的融合，其中积极的和负面的因素同时存在。我们要以自己的优秀文化为后盾，采取积极主动的进取精神，保护我国在经济全球化背景下的文化安全。坚持文化创新，不断有所发展。

人类文化发展的历史证明，对于民族文化最有效的保护就是与时俱进地不断发展，最有效的继承就是与母体血肉相连地不断创新。创新是民族进步的灵魂，创新才有生命力。中华民族优秀的文化只有通过不断创新，才能更好地参与国际交流。

本章小结

广告的产生依托于文化之上，是文化底蕴厚积薄发后的一种产物，其中民族文化又在广告的传播过程中扮演了极其重要的角色。

民族文化是一个民族在长期的社会历史实践中创造出的有别于其他民族的物质文化与精神文化。民族文化有着传统文化的属性。民族文化和历史文化是互为骨肉，无法分割的。民族文化具有独立性特征，是其他任何一个民族文化所无法取代的，正如世界上没有两片叶子是相同的道理是一样的。

中国文化起源于大陆文明，以家庭为单位的血缘家族的社会组织形式、家国一体的社会组织结构，氏族血缘关系与社会阶级、等级关系紧紧相连，至今依旧制约着人们的思维，影响人们的言行，其价值观表现为，中庸、重人伦，强调以"家"为中心的群体价值、面子主义、重义轻利、怀旧恋古、谦逊含蓄、强调和谐。

西方文化起源于海洋文明，流动性很强的生活方式形成了以地域和财产关系为基础的城邦社会，并由此决定了社会权力和传播的多元格局。并在历史发展过程中，逐渐形成了以个性的人为中心的价值体系，表现在两方面，西方文化重视个人价值的体现，追求自我的感官享受和价值需求；西方文化善于表现矛盾、冲突、以突出个性为焦点。

广告作为一种文化活动，其行为是通过对商品的宣传进而引导人们的消费行为来实现的。因此，广告应以尊重民族文化为根本。

在世界经济全球化的趋势下，各国之间文化的渗透和冲突越来越频繁。广告跨文化传播不可避免地遭遇文化冲突，而机遇在于把这种冲突转化为双方共赢的策略。在全球化的进程中，广告人在创意上要始终坚持民族化的特色，并寻找到不同文化区域共通的契合点。

通过有效的沟通，不同文化都可以更好地参与国际交流，从中汲取营养，并不断地丰富民族文化的内涵，广告图形的使用上也不例外，应做到巧用文化共性、立足传统，保持特色、理解文化符号差异，使沟通无障碍、跨文化整合，本土化实施。

思考与练习

1. 通过本章学习请你叙述什么是民族文化。
2. 中国文化价值观与西方文化价值观有何不同?
3. 如何理解民族的才是世界的?

实训 水、火图形表达

目的要求:"金、木、水、火、土"是中国文化衍生的重要元素,其传统文化内涵十分丰厚,深入表达水火的图形,有助于其他图形研究的深度和广度。

实训类型:设计性。

实训内容:做作业前用"水"、"火"组词,全班性交流。要求在A4纸上作出20个图形。

实训方法:启发学生从不同角度理解水和火。从象形,从水、火传统文化角度,从与水和火有关的物体角度,从生活,从社会角度出发,理解水和火的含义,以便拓宽思路,达到表述的目的。以传统文化为切入点,从风俗文化上来说:"龙喷水",从汉字文化角度来说与水有关的象形文字,几乎大部分和"雨"有关。如对水有渴望的"渴"字,汪洋大海的"海"字等。本作业要求想象宽泛,图形表现要直接。

实训仪器设备:A4复印纸和铅笔。

第七章

创意及其流程

学习要点及目标

- 通过前面章节的学习，本章将对创意给出总结性的解释。
- 通过本章的学习，了解广告公司的操作流程。
- 通过本章的课堂实战，体会广告从创意到完成过程。

本章导读

随着我国市场经济的不断发展，市场竞争日益扩张和竞争不断升级，商战已开始进入"智"战时期，广告也上升到广告创意的竞争。"创意"一词已经不是广告业界专有的词汇，"创意"的理念已经融入我们的日常生活中，并深刻地影响着人们的需求理念、购买行为甚至是日常的生活方式。到底什么是创意？什么是广告创意呢？通过前面章节的学习，想必大家已有了一定的答案，本章将就此为题给出答案。

程序正确与否，直接影响着所开展工作的成败。广告图形创意也有一个程序问题，它是保证广告设计质量的前提。通过本章讲述使同学们领会与图形创意相关联的环节流程。并通过课堂实战使同学们学会如何将有关工作程序进行综合，形成整体，进而熟练掌握广告图形创意的作业流程，提高设计与创意活动的效率。

第一节 理 解 创 意

一、创意的概念

创意一词由国外引进而来，但在英文中创意并未形成统一的词汇。据调查以下三个词都曾经被翻译成"创意"。其一是Creative，其英文含义是有创造力的、有创造性；其二是Creativity，意为创造力；其三是Idea，意为思想、观念、主意等。

Idea一词的出处是广告大师詹姆斯·韦伯·扬所著的《A Technique for Producing Ideas》(产生创意的方法)一书中，因此，Idea作为创意在广告界得到了普遍的认同和使用，即"创意完全是各种要素的重新组合。广告中的创意，常是有着生活与事件'一般知识'的人士，对来自产品的'特定知识'加以新组合的结果"。

通过对"创意"的词性研究，我们可以把创意的内涵理解为：好点子←创意→出点子。"创意"一词包含多重含义，它既是一个动态的过程又是一个静止的概念，作为动态的"创意"是指一种创造性的思维活动，作为静态的概念"创意"是指"好点子、好主意"。

二、广告创意的概念及理解

广告界对什么是广告创意各持己见，什么是广告创意却似乎无一定论。"创意"和"广

告创意"的区别在于运用的范畴上。广告创意好似带着"镣铐"跳舞，绝不是创意人的天马行空。

广告创意是广告活动的一个环节，而广告活动有是具有商业目的和目标的、是有计划性和程序性的，所以广告创意必然受到各种条件的约束。广告创意人员必须在有限制的自由空间内发挥自己无限的创作潜能。

广告创意也可以从动态和静态的角度来看待。从动态角度看，广告创意是指广告活动中广告人所进行的创造性的思维活动；从静态角度看，广告创意是指为了达到相应的广告目标，对广告的主题、内容和表现形式等所提出的创造性的"主意"。

20世纪60年代，在西方国家开始出现了"大创意"(The Big Creative Idea)的概念，并且迅速在西方国家流行开来。广告大师大卫·奥格威指出："要吸引消费者的注意力，同时让他们来买你的产品，非要有很好的特点不可，除非你的广告有很好的点子，不然它就像很快被黑夜吞噬的船只。"奥格威所说的"点子"，也就是我们所说的广告创意的意思。

美国广告大师李奥·贝纳认为，所谓广告创意的真正关键是如何运用有关的、可信的、品调高的方式，与以前无关的事物之间建立一种新的有意义的关系的艺术，而这种新的关系可以把商品某种新鲜的见解表现出来。李奥·贝纳的看法强调了广告创意是与以前无关的事物建立一种有新意义的关系。同时，值得一提的是，他强调了运用"可信的、品调高的方式"，这对于今天许多喜欢信口开河、制造虚假广告的人是一种很好的告诫。

还有人认为可以用一个公式来概括广告创意：广告创意=创异+创艺+创益。

创异，就是要使广告与众不同。有人说，现今的时代已经进入了注意力时代，注意力是财富和力量。所谓注意力，是指人们关注一个主题、一个事件、一种行为和多种信息的持久尺度。如果企业把人们关注信息和事件的接受端提取出来加以量化，就会形成一大笔具有价值的无形资产。无限的信息量与有限的注意力形成强烈反差，有限的注意力在无限的信息量中会产生巨大的商业价值。广告要获得成功的第一步是引起消费者的注意。

创艺，是把广告创意当作一种艺术形式去理解。在广告作品中除了要追求与众不同，还要使广告作品达到一定的艺术高度，让人赏心悦目。

创益，就是要使广告产生效益。大多数广告是商业广告。企业做广告的目的是获利。一条广告如果不能给企业带来效益，就不算是成功的广告。

三、广告创意的特征

广告创意表现为极为丰富的想象力！

广告创意除了要有强大的创造力，更为重要的是通过创意给人们足够的想象空间。好的广告创意让人们感到广告情节既在情理之中又在意料之外，这样广告的诉求才有冲击力。

广告创意表现为强烈冲击力和吸引力！

广告通过强烈的视觉冲击力让人印象深刻。超强震撼的音乐，给受众无限的听觉刺激，激发购买欲望。

广告创意表现为让人心动的力量！

广告创意除了具备想象力和感官上的冲击力，更要以一种智慧的冲击深入到人们的内心，使人们产生心灵上的共鸣。

尽管人们对广告创意的理解和广告创意的特征各抒己见，但是不可否认，一个好的广告

创意一定能发挥它自身的作用和社会作用,让消费者眼前一亮、记住商品、产生购买欲望;并且能给企业的长期发展带来经济利益。

第二节　广告公司是如何做的

一、广告公司操作流程简介

在考虑广告图形创意的作业流程时,首先应该简要了解当下广告公司广告制作的具体流程。广告公司虽有不同,但其操作流程大体相似,基本如下:

第一步——市场部,向策略人员提供市场信息:市场状况、竞争对手、消费行为、消费心理、使用模式等。

第二步——客户部(AP部或策划部),通过对市场信息的分析和与客户的沟通提供广告创意的策略:广告目标、市场细分、目标受众、品牌定位(产品定位)等。

第三步——创意部,提交创意概念、创意主题、创意表现等。

第四步——制作部,进行平面广告的完稿,电分输出打样,电视广告制作,广播广告的制作等。

第五步——媒介部,制定媒介策略,进行媒介投放与媒介评估等。

也有的广告公司将客户部与策划部分开,也有的公司将创意部与制作部合并统称为创作部,还有的公司将市场部与客户部或媒介部合并等,以上只是一般流程,仅供参考。

二、平面广告创意的一般流程

创意是一个严谨的过程,特别是21世纪的广告创意人正面对着一个日益复杂的世界,在协助客户与高度细分的目标市场建立联系的过程中,一方面要应付广告传播过程中的种种挑战;另一方面还必须了解影响广告的大量的新技术;此外还要学会如何针对蒸蒸日上的世界市场作广告。因此,就需要能驾驭不同环境且易于操作的流程。

(一)策略及创意简报的提出

策划部的策划人员在综合客户方面信息和市场调研部门提供的市场信息的基础上,进行策略性思考,提出创意策略,一般是用创意简报的形式。

策划部提供的创意策略,不同的公司或不同的策略人员提供的创意简报在程度上有很大的区别。有的创意简报只是提供背景材料,如企业、品牌、产品、市场等资料性的内容;有的创意简报还进一步提供创意的目标、创意方向、创意要求等。

1. 创意简报的规范与要求

客户部门或策划部门形成了广告策略之后,为了使抽象的策略在广告文案与表现设计之中,得到充分的、准确的、一致性的具体的体现,就需要有创意简报的形式来引导和规范。在实际工作中应按照如下要求做。

1) 简洁概括

创意简报是给广告公司的创意人员——文案与美术指导的创意指引,所以要尽可能简

洁，没必要事无巨细地描述，一般只讲结论，无须论证。否则会有负面影响：一方面可能把主要的要求淹没，把创意人员的注意力吸引到无关主旨的细节上；另一方面可能会影响创意人员的创意自由度，从而缩小了创意空间，甚至引起工作职责上的争议。

2) 实在明确

创意简报一定要把传播策略翻译成创意策略大纲，对创意有明确的方向指引与告知，内容要实在，即报得准、报得实。否则会影响下一步工作的执行，创意简报写得含糊，创意人员看时一头雾水，看完后还是方向不明，不知所云；创意简报写得太抽象，全是大道理，空洞不实，创意人员难以把握实质性价值的信息。

创意简报决定了整个创意的策略与方向，如果创意简报本身写得不准确，就会误导创意人员向着一个错误的方向奔跑，以致前功尽弃。

好的创意简报既明确了创意方向与要求，又给创意人员足够的发挥空间，还可以启发创意人员的思路。

2．创意简报所涉及的内容

创意简报就是把创意策略用既准确又简洁的语言通报给创意人员，创意人员应依照创意策略行事，与创意策略协调一致，才可以使创意发挥固有的效果。创意简报一般所涉及的方面如下。

(1) 市场状况的简述——市场的基本走势与状况。列出主要的直接竞争对手和间接竞争对手及其表现，本品牌在市场上的状况，市场的机会点与问题点。

(2) 目标消费者的概况——目标消费者的社会特征、消费心理和消费行为。消费者用它做什么以及怎样使用。

(3) 产品(服务)优势——有哪些优势，最大的优势或特点是什么，按其重要性进行排队。也可以说明该产品最大的弱点是什么，产品(服务)定位即在消费者心目中的位置。

(4) 亟待解决的广告问题——本次广告需要解决什么问题，营销问题或广告问题。比如说是要使消费者明白增加了怎样的新功能。

(5) 广告目标——本次广告要实现的任务或要达到的效果，如传播效果，销售效果。如知名度提高多少个百分点，消费者在广告投放前后的态度差异等。

(6) 利益承诺——广告提供给消费者什么样的利益与承诺，可以促进消费者改变态度，产生购买行为。

(7) 承诺支持——有什么样的信息可以支持以上的利益承诺，而且消费者可以相信这些支持点。

(8) 品牌描述——品牌的历史回顾，广告要表现品牌特征或者品牌个性的什么方面，广告要考虑到继承的品牌资产或以前广告的元素。

(9) 广告格调——广告输出的基调。是时尚的还是传统的，是科技感的还是人情味的，是强调冲击力的还是强调亲和力的。

(10) 媒介和预算上的考虑。

当然根据实际需要，创意简报可以不必要涉及这么多因素。

案例7-1

理查德集团/达拉斯的创意简报举例

本创意简报的客户是"小鸡费尔"(Chick-fil-A)。

为什么要做广告?让"小鸡费尔"的鸡肉三明治以最佳快餐三明治的形象出现,并让人们意识到自己是喜欢吃的。

我们在对谁说话?18到49岁,很少或者不吃"小鸡费尔"的成年人;主要是女性、大学毕业生和白领;他们觉得鸡肉是健康的生活方式之一,认为高质量的食品对自己更好,并愿意为此花钱。

他们现在怎么想?"我只在商场里才会想到"小鸡费尔",它也许还不错,但是我已经很久没吃了。"

我们要让他们怎么想?"我更想吃鸡肉三明治,而不是汉堡包,小鸡费尔是最好的选择。"

我们可以传达的最有说服力的概念是什么?其他三明治都不如"小鸡费尔"好。

他们为什么相信?"小鸡费尔"简单方便、有益健康、适合大众口味。

创意方针是:14米×48米的户外广告牌。

创意源于对人们的购物行为和社会行为的理解,这就是商家和广告公司愿意在市场调研和目标顾客群研究上下重金的原因。创意简报是广告公司和客户准备期的任务地,大多数的创意简报是包含了以品牌理解、广告目标、广告内容、目标客户及实施策略为目标的问题和回答。

解答这些问题的依据是事先调研好的、品牌或社会事业的信息以及预算情况。通常情况下,创意简报是由客户与广告公司合作完成的,可以由客户的市场部门、广告公司的客户服务部门、广告公司的创意总监等起草。整个工作小组中包括许多创意团队、策略策划团队、广告公司调研部门及相关媒体。

从根本上讲,创意简报是客户与广告公司一致同意的、交给创意团队作为策略依据的计划。清楚全面的创意简报是成功创意广告的基础。

(二)图形创意的提出及表现执行

创意部根据策划部的创意策略进行创意,形成创意的核心概念、创意主题、创意表现等。创意部一般由文案人员与美术设计人员这两大群体构成。大部分的创意小组由一个撰文、一个美术指导形成搭档。以前一些公司的创意,先是由撰文写好文案特别是主题口号或者是标题,然后再交给美术指导进行设计或构图。现在常常是文案与美术指导一起进行创意,因为文案也可能会提出好的艺术设计意念,美术指导也往往有好的文案想法,而且两者在一起碰撞,你来我往,互相抛砖引玉,会激发出好的创意。

如果是一场大的广告运动,一般会由创意总监与若干个创意小组一起进行创意,形成一个整体创意系列,如传播主题,电视广告创意脚本,系列平面广告创意,广播广告创意,以

及终端、展示、户外等创意草案。

创意部创意人员有了创意思路后，会形成一个草图或者效果图，然后由电脑工作室、摄影工作室和制作工作室等去开始创意表现的执行。

案例7-2

理查德集团/达拉斯的最终广告

理查德集团在创意简报提出的基础上，进行了图形创意与表现的过程，在如何我们可以传达的最有说服力的概念——其他三明治都不如"小鸡费尔"好的问题上，决定用奶牛来传达这一概念最为贴切，如图7-1所示。

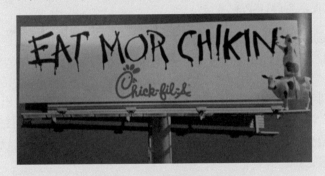

图7-1 "小鸡费尔"广告

首先，画面上不出现产品本身的形象，构图方式采用简法，只出现广告语和品牌标准字。其次，创造性的用了两头奶牛来告知消费者"小鸡费尔"是简单健康的鸡肉三明治，适合大众口味。因为牛奶是健康美味的代表，让奶牛出来说话，应该是不错的选择。暗示手法，幽默不俗。

第三节 课堂实战——从创意到完成

本阶段的课程是建立在同学们已经了解整个广告图形创意设计的方法基础上，并针对广告公司实战流程解读的前提下进行。这也意味本阶段课程的目标是针对广告创意从创意策略形成到激发出创意关键词直至转换成图形创意设计表现阶段进行深入的探究，以此锻炼同学们的实际创作和表现能力。

步骤一 广告创意分析及策略研讨

1. 自由组合形成创意小组

根据学生兴趣点及能力层次，以自愿原则，自由组合成创意小组，构建"头脑风暴"的基础。

2. 确定创意方向

广告创意方向可考虑与日常生活相关的产品，做商业广告创意；或从生活中、社会中的焦点问题出发，做公益广告。

3. 市场调研及消费者认知分析

市场调研是广告创意的基础性工作。是一个重要环节，在公司里由专门部门和专门人员来完成，是创意简报形成的依据。在校学习主要强调的是过程的体验，让同学们下到市场，亲身经历调研的过程，从而接触和了解消费者对产品的认知，与卖场员工交流收集更多的消费者认知的信息，为调研报告的形成做好准备。

另外，了解竞争对手的产品卖点，广告状况，分析目标消费者对产品或服务的认知，为创意简报的形成奠定基础。

4. 广告定位并找寻品牌USP/利益点

广告定位即是把广告重点放在什么位置？怎样宣传？怎样突出广告产品独特的USP/利益点？品牌的USP/利益点是引导整个产品行销和创意的关键点，各个创意小组和指导教师展开充分的讨论和分析。

同学们通过对调研信息的梳理和分析，以及对市场同类竞争对手推出的USP/利益点的比较，为推广产品作广告定位，并挖掘出它可描述的USP/利益点。USP/利益点的推出，是针对同类竞争对手无法做到，或可以独树一帜的优势；产品利益点一定是比较主要竞争对手更能直接让目标消费者感受和理解到。

此过程可让同学们再次清晰了USP/利益点的概念，以及以此为创意质量好坏评判的基础。

5. 确定广告创意策略

确定广告创意策略，撰写广告创意策略简报。从创意设计的角度出发，切入到创意表现的实质内容。因此，这个环节，在前期已经有过相关调研报告的基础上，要求同学们撰写一份创意简报，并确定广告创意策略的核心。

案例7-3

学生案例示范

关于节约用水调查报告

调查题目：节约水资源。
调查时间：2009年2月18日。
调查地点：玉渊潭公园、街头。
调查方式：网上、图书馆资料调查、电视报道、询问路人。

水是生命的源泉，动植物离不开水，人类更离不开水。一旦没有了水，我们就无法

生存下去。但是能够饮用的淡水资源日益减少，其中一个原因是世界人口的不断增加，另一个更重要的原因是许多水资源受到了严重的污染。所以，要想有充足的水资源，不仅要保护水资源，还要节约用水。如果我们不节约用水，就等于向死亡加快了脚步。

据资料显示，地球上能够被人类直接利用的淡水资源，仅占地球的0.3%。地球上绝大多数的地区都严重缺水，许多树木、村庄和田地被沙漠吞噬，沙漠面积在逐渐扩大，淡水资源的减少，严重地影响了人类的经济建设，也威胁着人类的生存。节约用水，保护水资源已经引起了全人类的高度重视。构建一个水源丰富，山清水秀的美丽家园是我们的愿望。

然而，在我们的生活中，浪费水资源的现象相当严重。从我们调查的资料表明，在我们现实生活中，在我们的周围，浪费水资源的情况十分惊人。先说一说我们学校，我们曾经留意过，教学楼的自来水龙头有时坏了，水哗哗地流个不停。有的水龙头常常是一滴一滴的水往外滴，这些不知浪费了多少水。很多家庭表面上看是很节约用水，实际上是在浪费水资源。

有的家庭厨房和卫生间的水龙头的水一天到晚都在一滴一滴往水缸和储水桶里面滴，然而水缸和储水桶的水却在不停地往外流入下水道。有的家庭将一些完全还可以利用的水，像淘菜和洗脸的水一盆一盆地直接倒入下水道，看看这些被浪费的水，如果一年到头一滴一滴地往外滴水的话，就会滴下大约几吨的水。可想而知，每年被滴掉的水，在我们生活中被浪费的水真是无法计算，如果要认真地计算其结果一定会让人惊讶得目瞪口呆！这一现象给了我很多启发。我决定制定一份调查问卷，现将调查问卷报告如下：

一、问卷调查
(一) 问卷调查的题目

您好，感谢您在百忙中抽空填写我们的问卷，以下问题请按实际情况，同意或您是这样做的打"√"，不同意或您不是这样做的打"×"。

1. 家里洗米的水不直接倒掉，而是二次利用，如浇花。（　　）
2. 在每次洗手的时候，总是开着水龙头等手搓完肥皂洗完再关。（　　）
3. 洗澡用水两盆或桶以上吗？（　　）
4. 家里水龙头坏了的时候，您总是第一时间就去修理吗？（　　）
5. 在其他地方，例如饭店，看到厕所的水龙头没关，会马上关掉。（　　）
6. 经常提醒别人节约用水吗？（　　）
7. 面对一些浪费水的陌生人，您会勇于指出吗？（　　）
8. 您经常泡缸浴吗？（　　）
9. 经常用大量的水洗东西吗？（　　）
10. 喜欢打水仗。（　　）
11. 经常看到节约用水的广告。（　　）
12. 虽说水资源缺乏，但水还是源源不断地从您家水龙头里流出，因此不必节约用水，也不会节约用水。（　　）
13. 节约用水从我做起，再督促身边人也从自己做起，这样我们才不会用水紧缺。（　　）

14. 思考过关于水的问题，并履行节约用水的义务。　　　　　　　（　　）
15. 曾经计算过一个滴水的水龙头究竟会浪费多少水。　　　　　　（　　）
16. 家乡的工厂经常排放未经处理的污水进入河流。　　　　　　　（　　）
17. 家乡的河流多是又黑又发臭的。　　　　　　　　　　　　　　（　　）
18. 您知道全球的水只有百分之一是淡水，其余均不可食用。　　　（　　）
19. 您知道中国很多地方都在闹水荒。　　　　　　　　　　　　　（　　）
20. 做完这份问卷调查，您决定节约用水了吗？　　　　　　　　　（　　）
希望您能了解到我国水资源的紧缺，节约用水！

(二) 问答题

您对再生水利用的看法和建议是什么？

二、发现的问题

1. 市民的节水观念淡薄有些人用水大手大脚，甚至对滴、冒、漏现象视而不见，从而在水资源缺乏的同时又造成严重的浪费。据北京市一小学生的调查，北京市每年仅用于冲洗车辆的水就要用掉一个昆明湖的水。

2. 北京地区"水荒"已向人们发出了严重警告，解决"水荒"已迫在眉睫。需要特别指出的是，鉴于北京目前"水荒"的严重性，必须合理调整水价，改变福利型水价的现状，使水价格符合价值规律的要求，尤其应反映水资源的稀缺程度，以抑制用水的不合理需求，促进节约用水及合理利用水资源，缓解或消除水资源供需的尖锐矛盾，促进首都经济的可持续发展。

缺水是现在全球普遍的问题，各国政府和科研人员为了解决这一问题倾尽全力。我国政府也为此做出了相关努力：制定了一系列的法规政策，规定了一系列的节日：中国节水周，城市节约用水宣传周、"水法宣传周"，取消了不合理的包费制，水价也一年高过一年……但是中国仍面临着水资源供给不足的压力，还在走着先污染后治理的老路子。

以色列、加拿大、美国、日本、新加坡通过各自不同的措施都使水资源供应压力得到缓解。唯独中国，成绩每年都有那么一点，但是水资源问题却始终得不到有效解决。问题到底出在哪里？其实，我们不难发现，根本原因还是在于广大的人民群众节水意识淡薄。碰到宣传了，遇到节日了，配合一下，少用点水。

宣传结束，节日过了，水还是随心所欲地用。中国那么多人，早有语："群众的力量是伟大的！"可是广大群众在节水上并未发挥出应有的力量，人人都在宣传的那两天节约用水，又在以后的日子里保留原有的用水习惯，于是，节水是在节，成绩是有的，却总是解决不了问题。

归根结底，群众节水的力量总是发挥在那么固定的两天，浪费的力量却"持之以恒"！很难统计中国现在还有多少人习惯于刷牙的时候开着水龙头，也很难想象每天因为刷牙中国浪费了多少水。

水资源缺乏问题由来已久，缺水的程度也不是危言耸听，只是总是有些人对有可能出现的水资源危机不以为然，喝着矿泉水还嚷着没有味道，却不知道世界上此时有大约20亿人的饮水得不到保证。

节水是一场持久战，水资源问题不可能在一朝一夕得到彻底的解决，但是，相信只要每一个人行动起来坚持节约用水，问题总有一天会得到完善的解决。

三、拯救方法

1. 学会循环用水：可以循环利用的水绝不浪费，生活中很多的水是可以再利用的，比如洗脸、洗衣服的水，完全可以用来洗厕所。如果在家庭用水中改掉不良习惯，约可以节省70%的水。

2. 注意身边，节约每滴水节水不仅仅是在家庭生活中，大家还应该关心周围环境中有无漏水情况，如发现问题，及时向有关部门报告；同时在城市生活中，相关部门的工作人员可以想办法提高污水的回用率，达标后用于冲厕、城市景观喷水、绿地浇灌、工厂冷却水、洗车等。

地球是大家的地球，水孕育着每一个人的生命，现在，水资源需要我们每个人共同承担起对它的责任，只要大家齐心协力共同珍惜每一滴水，保护每一份资源，我们的未来将更加美好。

四、得出结论

通过以上调查，得出一个结论。目前，大部分人对节约用水和水资源短缺的意识不强烈。

五、自身体会

您的选择决定您的生活，请珍惜每一滴水。

如果不节约水资源，那么有可能地球上的最后一滴水就是我们人类自己的眼泪！让我们共同爱护我们的家园，节约每一滴水吧！水，是生命之源，它孕育了千姿百态的生命，也丰富了人类绚丽多彩的生活，而我们不但未认识它的可贵，反而在肆无忌惮地浪费水资源。我们应该把节约水资源作为一个习惯，把浪费水资源当作耻辱！节约水资源，从我做起，从每一件小事做起，这样我们的世界将会变得更美丽。

案例7-4

学生公益广告创意简报

本创意简报的人群是"全体市民"。

为什么要做广告？水资源危机是全球面临的重要问题，关系到人类的生存。

我们在对谁说话？全体市民，特别是节约用水观念淡薄的人。

他们现在怎么想？"现在有水用就行。""水没那么快就没了"。

我们要让他们怎么想？"水资源必须重视，从现在开始"。

我们可以传达的最有说服力的概念是什么？珍惜每一滴水，是每一个人的责任。

他们为什么相信？"水的需求日益迅速增长。我们只有现在采取措施解决这一问题才能避免未来世界范围内的严重水资源缺乏。限量供水会对农业和工业产生不良的影响。

创意方针是：平面广告。

步骤二 创意关键词的确定

在此阶段主要目的是让同学们体会和掌握在图形创意前，用词汇的形式将USP/利益点以联想的思维方式与大量相关的词汇进行关联，形成多方向的创意关键词汇表达。

1. 品牌USP/利益点词汇表述

以创意策略核心为基础，课堂中分组讨论记录，让同学们在短时间内进行奇思妙想，海阔天空，展开思路，不拘泥现实合乎逻辑的规律，每人都力图突破枷锁，只要与品牌USP/利益点相关的词汇都可罗列记录。

2. 创意关联词汇的筛选与整理

在上一步基础上，以关联性为前提，逻辑推理为指导，对词汇进行筛选与整理。这是一个比较的过程，以创意策略核心为依据，将接近的不同创意目标方向的关联词，筛选出来，在此基础上再次推演新一轮更接近目标的词汇，本着少而精，关联独特，易于图形化的原则。

案例7-5

学生公益广告创意关键词的确定

与水资源危机相关的词汇：缺乏、减少、干枯、战争、死亡、荒漠、沙漠化、炎热、衰竭。

筛选与整理后的关键词汇：减少+衰竭+干枯。

步骤三 广告图形创意与表现

只要与创意关键词有关联的事物和图形都可以草图的形式展示出来，同学们就方案进行讨论和分析、归纳、类比，筛选出独特的创意想法，这个过程不必急着定稿，也不急需用电脑软件完成效果展示。

本着独立思考，相互探讨，灵感启发的原则，用尽量多的图形草图去表现基本的构思，大胆地进行创意主题的推理和分析，挖掘生活现象当中的相关元素和细节，充分联想和想象。

这部分练习是在对本书各章学习、理解、掌握程度上的最好的检验手段，本书各章节对广告图形创意的原则，策略，思维方法，表现技巧等做了详尽的阐述，为这一步的完成奠定了基础。

步骤四 创意完稿执行

在此阶段主要目的是创意执行，就是用尽一切手段把要表现的东西表现出来，突出重点，创意专业水准的品质在于细节；创意执行是综合修养的体现。

1. 素材的准备

广告摄影相关素材、器材及道具的准备，图片拍摄具有偶然性，因此可将多种相关物品

准备充分。偶然因素会带来意外的效果，对形成作品有益处。拍摄产品尽量到有条件的室内专业摄影室，确保好效果为后期处理做准备。

图片库、素材库的准备，采用图片库做设计，不能拿来就用，要有目的地筛选，组合，搭配，做出改变原图70%以上的根本改变，使它成为你自己的作品。常见是运用电脑软件，将几张不同角度的图片整合在一起形成创意的图片。

2．制作软件的准备

常用的制作软件有Photoshop、Illustrator、Indesign等，软件的熟练掌握程度，也是一个关键，这一阶段可分工完成，每位同学选取最擅长的部分来做，发挥团队精神完成作品。

案例7-6

学生公益广告图形创意与表现

构思过程如下。

（一）选择图案、色彩的过程

图案选择一个"水"字作为图案。不仅简单易懂，而且意思明确。

我们的地球是一个蓝色的水球，传说希望女神的原型就是一颗蓝色的钻石。所以宝石一样的亮丽幽蓝就成了希望的代名词。在心理上，宝石蓝和紫色一样，都会给人高贵的感觉，并且引起人们的注意。更何况，清澈的水都会呈现蓝色。

（二）视觉流程

节约用水广告图形创意，如图7-2所示。从画面构图来看，看到的是一个填满水的"水"字。然后通过"水"字里的水逐渐减少而吸引观看者的目光。从而引发观者的好奇心，达到注意观看的目的。通过这一过程告知受众，水资源正在经历从减少到衰竭直至干枯的过程，节约用水从现在开始，势在必行。

图7-2　节约用水广告图形创意

本章小结

创意一词由国外引进而来，但在英文中创意并未形成统一的词汇。据调查以下三个词都曾经被翻译成"创意"。其一是Creative，其英文含义是有创造力的、有创造性；其二是Creativity，意为创造力；其三是Idea，意为思想、观念、主意等。

创意的内涵理解为：好点子←创意→出点子。"创意"一词包含多重含义，它既是一个动态的过程又是一个静止的概念，作为动态的"创意"是指一种创造性的思维活动，作为静态的概念"创意"是指"好点子、好主意"。

广告界对什么是广告创意各持己见，什么是广告创意却似乎无一定论。"创意"和"广告创意"的区别在于运用的范畴上。广告创意好似带着"镣铐"跳舞，绝不是创意人的天马行空。

广告创意的特征体现在以下几个方面。

广告创意表现为极为丰富的想象力；广告创意表现为强烈冲击力和吸引力；广告创意表现为让人心动的力量。

一个好的广告创意一定能发挥它自身的作用和社会作用，让消费者眼前一亮、记住商品、产生购买欲望；并且能给企业的长期发展带来经济利益。

1. 通过本章学习请你谈谈对创意的理解。
2. 请简要叙述广告公司的创意流程。

参照本章第三节的内容，自拟题目设计平面广告。

附录

世界著名广告人简介

威廉·伯恩巴克简介

伯恩巴克是著名广告公司DDB广告公司的创始人之一。1947年，DDB公司成立之初，全部资本只有区区1200美元，而到了1982年，当公司庆祝自己的35周年诞辰时，DDB已是世界第十大广告公司，年营业额超过了10亿美元。作为DDB的创始人并自始至终参与了公司创业历程的伯恩巴克，为这辉煌成就作出了巨大努力。DDB公司的客户已遍及全球。

伯恩巴克是美国纽约人，从小生长在这座世界闻名的大都市，接受过良好的文化熏陶。上大学时，伯恩巴克学的是文学，同时他保持着对艺术的浓厚兴趣，并在写作上开始显露才华。大学毕业时，他获得了纽约大学的文学学位。离开大学之后，伯恩巴克经过一番磨炼，逐渐以其文才引起了各方面的注意。伯恩巴克凭借着手中的一支笔杀入了广告界，他先在葛瑞等一些广告公司工作了七八年，和他人合伙成立了自己的广告公司。

1947年，DDB广告公司正式在纽约挂牌营业。DDB公司的名称，源于三位合伙人多伊尔、戴恩和伯恩巴克的姓氏的第一个英文字母。虽然伯恩巴克被排在最后一位，但是他对此毫不在意，因为在他看来，这只是不足挂齿的小事，关键是他终于有了可以一展身手的、属于自己的舞台。

事实上，从DDB公司创立之日起，伯恩巴克便是总经理，并且直接创作了大量的在广告界引起轰动的优秀广告作品，使公司的业务蒸蒸日上，迅速跻身于美国最大广告公司之列。可以说，没有伯恩巴克便没有DDB广告公司。但是，他却从未提出改换公司名称，将自己的位置放到前面。这种大度对于公司的稳定和不断发展无疑有着十分重要的作用。

伯恩巴克一贯认为，广告上最重要的东西就是要有独创性和新奇性。因为世界上形形色色的广告之中，有85%根本没有人去注意，真正能够进入人们心智的只有区区15%。正是根据这一无情的数字比例，伯恩巴克才坚持把独创性和新奇性作为广告业生存发展的首要条件。只有这样，广告才有力量来和今日世界上一切惊天动地的新闻事件以及一切暴乱相竞争。也正是在这一信念指引之下，伯恩巴克在美国同时代的广告大师之中，能够另辟蹊径，自成一家，常常拿出令人拍案叫绝的作品。

(资料来源：MBA智库百科http://wiki.mbalib.com/wiki/)

李奥·贝纳简介

李奥·贝纳于1935年创立的李奥贝纳广告公司，如今在全美13家年营业额超过10亿美元的大型广告公司之中名列前茅，年营业额在20亿美元上下。

李奥·贝纳出生于1889年，童年是在美国的一座小城度过的。中学毕业后，李奥·贝纳便离家远去，来到著名的密歇根大学学习新闻学。毕业后，他来到芝加哥附近的匹奥瑞亚市的《匹奥瑞亚日报》当记者，后来又到了底特律，进入凯迪拉克汽车公司编辑公司杂志，以后又逐步向广告业延伸，并认识了不少当时著名的广告人，从他们那里学到了许多有益的东西。为了在事业上更上一层楼，他来到美国著名的大都市芝加哥寻求新的发展天地。他进入了一家享有盛名的广告公司磨炼了6年之后，1935年8月，李奥·贝纳走上了独自创业的道路，成立了以自己姓名注册的广告公司。

(资料来源：MBA智库百科http://wiki.mbalib.com/wiki/)

附录　世界著名广告人简介

广告之父：大卫·奥格威简介

奥格威1911年6月23日生于英国West Horsley。先后受教于爱丁堡Fettes大学及牛津大学。然而他没有毕业，而是像他后来所说"被扫地出门"。他称这段经历"是我一生中一次真正的失败……我本可以成为牛津的一颗明星，但是却因为屡次考试不及格而被轰出了校门。"

之后，奥格威转道巴黎，在皇家酒店厨房工作。厨师长雷厉风行的做派给他留下了深刻印象，并由此衍生了他后来倡导的管理原则。1972年，在谈及领导原则时，他如此回忆Pitard厨房里的高昂士气：

"我亲眼看到厨师长开除他手下的厨师，只是因为这个可怜的家伙没有把蛋糕烘好，完全不留情面。我当时非常震惊，然而其他厨师却引以为傲，认为自己在为世界上最好的厨房工作。如果在美国海军服役的话，他们的士气简直可以为军争光。"

回到英国之后，奥格威受雇于Aga厨具公司，成为一名上门推销员。1935年，他为Aga的推销员写了一本推销辅导手册，后来被《财富》誉为"有史以来最好的推销员手册"。当时，他年仅24岁，却已写出经久不衰的推销名言。

"前景谈得越多，推销的可能性越大，拿到的订单越多。但是不要以为电话推销的数量就等同于推销产品的质量。"

1936年，他的兄长为他在伦敦一家广告公司谋得实习的机会。该公司送他到国外学习美国广告技术，为时一年。这一年，他收获颇丰，不仅学业有成，而且邂逅了18岁的女学生。"二战"爆发的那一年，他们喜结连理。25岁的他宣称："每一个广告必须讲述完整的营销故事，文案中的每一句话都要掷地有声。"

1938年，戴维·奥格威移民美国，受聘于盖洛普民意调查公司，在其后的三年中辗转世界各地为好莱坞客户进行调查。盖洛普严谨的研究方法与对事实的执著追求对奥格威的思想影响巨大，并成为他行事的准则之一。"二战"期间，他受命于英国安全部，出任英国驻美使馆二秘。战后，他与宾夕法尼亚州阿门宗派为邻，以种烟草为生。后举家迁至纽约，并决定开创自己的广告公司。由于资金问题，他向外界寻求帮助。

这个38岁的男人，失业，大学肄业，曾做过厨师、销售、外交官和农夫；对市场一无所知，从未写过一篇文案。38岁尚未正式涉足广告业，只有5000美元原始资金……哪个广告公司会起用这样一位人物？然而，一家英国公司却慧眼识才子，投资四万五千美元助他开业。奥格威与Anderson Hewitt，一位他1941年相识的会计师一同开创了Hewitt Ogilvy, Benson & Mather(奥美前身)，从此凭借独创的理念、敏锐的洞察力、勤谨的作风引领着公司一步步走向壮大，3年之后，这个一度黯淡的男人已名扬业内，犹如创造了一个奇迹。

(资料来源：MBA智库百科http://wiki.mbalib.com/wiki/)

詹姆斯·韦伯·扬简介

资深广告人或喜欢研究广告哲学的人，大多听过詹姆斯·韦伯·扬(James Webb Young)的大名。

即便是广告门外汉，不少人亦有听过詹姆斯·韦伯·扬这个名字，或看过由其撰写的广告或创意书籍。

事实上，詹姆斯·韦伯·扬除了是一代广告大师之外，更是一位通才杂学的哲学家。他的三大名著：《生产意念的技巧》(A Technique For Producing Ideas，First Published in 1960)《如何成为广告人？》(How To Become An Advertising Man，First Published in 1963)《广告人日记》(The Diary of An Adman，First Published in 1990)无一不是以哲学思想来剖析创意法，甚具洞察力和参考价值，可谓是詹姆斯·韦伯·扬的"镇山之宝"。

通才杂学的广告大师詹姆斯·韦伯·扬1886年出生于美国西南端的新墨西哥州，他12岁踏入社会，曾担任过苹果种植、政府公务员、芝加哥大学商学院广告及商业历史教师等多种工作，可谓"十八般武艺，无一不晓"。

这对他能够在智威汤逊广告公司担任创作总监、主管及高级顾问等工作，成为一名通才杂学的广告人，无疑是一种很好的经验积累与历练。

詹姆斯·韦伯·扬时常认为，广告知识是"通才知识"(General Knowledge)多过"专才知识"(Specialized Knowledge)。

广告的意念每每来自生活、来自个人对周围事物的观察力和洞察力。

广告大师威廉·伯恩巴克，曾盛赞詹姆斯·韦伯·扬不仅是思想通透的思想家，而且是一个点到即止的传达者，文笔"简而精"，每每以两三语即可道出事物的脉络与精髓。

1973年，一代广告宗师詹姆斯·韦伯·扬逝世。1974年他得到了广告界颁授的"广告殿堂荣誉奖"(Advertising Hall of Fame)。其功劳业绩，到了他去世后才进一步得到认同。

参 考 文 献

[1] 周鸿. 平面广告设计. 武汉：湖北美术出版社，2005.

[2] [美]瑞兹曼. 现代设计史. 北京：人民大学出版社，2007.

[3] 酒井利夫. 广告宣传的心理战术. 朱庆福，译. 北京：科学出版社，2008.

[4] 奥格威. 一个广告人的自白. 林桦，译. 北京：中信出版社，2008.

[5] 肖洁. 广告图形创意. 北京：机械工业出版社，2008.

[6] 毛德宝. 图形创意设计. 南京：东南大学出版社，2008.

[7] 王雪青. 图形创意设计. 北京：纺织工业出版社，2008.

推荐网站及图片来源：

1. 昵图网：www.nipic.com
2. 设计在线：www.dolcn.com
3. 图片来源：www.hi-id.com
4. 百度图片网
5. 互动百科